Пётр Ильич Чайковский

佘江涛　总策划

你喜欢
柴可夫斯基吗

英国《留声机》
GRAMOPHONE
编

译　刘亚

江苏凤凰文艺出版社
JIANGSU PHOENIX LITERATURE AND
ART PUBLISHING

《留声机》致中国读者

致中国读者：

《留声机》杂志成立于 1923 年，在这近一个世纪的时间里，我们致力于探索和颂扬有史以来最伟大的古典音乐。我们通过评介新唱片，把读者的注意力吸引到最佳专辑上并激励他们去聆听；我们也通过采访伟大的艺术家，拉近读者与音乐创作的距离。与此同时，探索著名作曲家的生活和作品，可以帮助读者更好地了解他们经久不衰的音乐。在整个过程中，我们的目标自始至终是鼓励相关主题的作者奉献最有知识性和最具吸引力的文章。

本书汇集了来自《留声机》杂志有关柴可夫斯基的最佳的

文章，我们希望通过与演绎柴可夫斯基音乐的一些最杰出的演奏家的讨论，让你对柴可夫斯基许多重要的作品有更加深入的了解。

在音乐厅或歌剧院听古典音乐当然是一种美妙而非凡的体验，这是不可替代的。但录音不仅使我们能够随时随地聆听任何作品，深入地探索作品，而且极易比较不同演奏者对同一部音乐作品的演绎方法，从而进一步丰富我们对作品的理解。这也意味着，我们还是可以聆听那些离我们远去的伟大音乐家的音乐演绎。作为《留声机》的编辑，能让自己沉浸在古典音乐中，仍然是一种荣幸和灵感的源泉，像所有热爱艺术的人一样，我对音乐的欣赏也在不断加深，我听得越多，发现得也越多——我希望接下来的内容也能启发你，开启你一生聆听世界上最伟大的古典音乐的旅程。

马丁·卡林福德 Martin Cullingford

英国《留声机》（Gramophone）杂志主编，出版人

"凤凰·留声机"丛书总序

音乐是所有艺术形式中最抽象的，最自由的，但音乐的产生、传播、接受过程不是抽象的。它发自作曲家的内心世界和技法，通过指挥家、乐队、演奏家和歌唱家的内心世界和技法，合二为一地，进入听众的感官世界和内心世界。

技法是基础性的，不是自由的，从历史演进的角度来看也是重要的，但内心世界对音乐的力量来说更为重要。肖斯塔科维奇的弦乐四重奏和鲍罗丁四重奏的演绎，贝多芬晚期的四重奏和意大利四重奏的演绎，是可能达成作曲家、演奏家和听众在深远思想和纯粹乐思、创作艺术和演奏技艺方面共鸣的典范。音乐史上这样的典范不胜枚举，几十页纸都列数不尽。

在录音时代之前，这些典范或消失了，或留存在历史的记载中，虽然我们可以通过文献记载和想象力部分地复原，但不论怎样复原都无法成为真切的感受。

和其他艺术种类一样，我们可以从非常多的角度去理解音乐，但感受音乐会面对四个特殊的问题。

第一是音乐的历史，即音乐一般是噪音——熟悉——接受——顺耳不断演进的历史，过往的对位、和声、配器、节奏、旋律、强弱方式被创新所替代，一开始耳朵不能接受，但不久成为习以为常的事情，后来又成为被替代的东西。

海顿的惊愕交响曲第二乐章那个强音现在不会再令人惊愕，莫扎特音符也不会像当时感觉那么多，马勒庞大的九部交响乐已需要在指挥上不断发挥才能显得不同寻常，斯特拉文斯基再也不像当年那样让人疯狂。

但也可能出现悦耳——接受——熟悉——噪音反向的运动，甚至是周而复始的循环往复。海顿、莫扎特、柴可夫

斯基、拉赫玛尼诺夫都曾一度成为陈词滥调，贝多芬的交响曲也不像过去那样激动人心；古乐的复兴、巴赫的再生都是这种循环往复的典范。音乐的经典历史总是变动不居的。死去的会再生，兴盛的会消亡；刺耳的会被人接受，顺耳的会让人生厌。

当我们把所有音乐从历时的状态压缩到共时的状态时，音乐只是一个演化而非进化的丰富世界。由于音乐是抽象的，有历史纵深感的听众可以在一个巨大的平面更自由地选择契合自己内心世界的音乐。

一个人对音乐的历时感越深远，呈现出的共时感越丰满，音乐就成了永远和当代共生融合、充满活力、不可分割的东西。当你把格里高利圣咏到巴赫到马勒到梅西安都体验了，音乐的世界里一定随处有安置性情、气质、灵魂的地方。音乐的历史似乎已经消失，人可以在共时的状态上自由选择，发生共鸣，形成属于自己的经典音乐谱系。

第二，音乐文化的历史除了噪音和顺耳互动演变关系，还

有中心和边缘的关系。这个关系是主流文化和亚文化之间的碰撞、冲击、对抗，或交流、互鉴、交融。由于众多的原因，欧洲大陆的意大利、法国、奥地利、德国的音乐一直处在现代史中音乐文化的中心。从 19 世纪开始，来自北欧、东欧、伊比利亚半岛、俄罗斯的音乐开始和这个中心发生碰撞、冲击，由于没有发生对抗，最终融为一体，形成了一个更大的中心。二战以后，全球化的深入使这个中心又受到世界各地音乐传统的碰撞、冲击、对抗。这个中心现在依然存在，但已经逐渐朦胧不清了。我们面对的音乐世界现在是多中心的，每个中心和其边缘都是含糊不清的。因此音乐和其他艺术形态一样，中心和边缘的关系远比 20 世纪之前想象的复杂。尽管全球的文化融合远比 19 世纪的欧洲困难，但选择交流和互鉴，远比碰撞、冲击、对抗明智。

由于音乐是抽象的，音乐是文化的中心和边缘之间，以及各中心之间交流和互鉴的最好工具。

第三，音乐的空间展示是复杂的。独奏曲、奏鸣曲、室内乐、交响乐、合唱曲、歌剧本身空间的大小就不一样，同一种

体裁在不同的作曲家那里拉伸的空间大小也不一样。听众会在不同空间里安置自己的感官和灵魂。

适应不同空间感的音乐可以扩大和深化一个人的内心世界。当你滞留过从马勒、布鲁克纳、拉赫玛尼诺夫的交响乐到贝多芬的晚期弦乐四重奏、钢琴奏鸣曲，到肖邦的前奏曲和萨蒂的钢琴曲的空间，内心的广度和深度就会变得十分有弹性，可以容纳不同体量的音乐。

第四，感受、理解、接受音乐最独特的地方在于：我们不能直接去接触音乐作品，必须通过重要的媒介人，包括指挥家、乐队、演奏家、歌唱家的诠释。因此人们听见的任何音乐作品，都是一个作曲家和媒介人混合的双重客体，除去技巧问题，这使得一部作品，尤其是复杂的作品呈现出不同的形态。这就是感受、谈论音乐作品总是莫衷一是、各有千秋的原因，也构成了音乐的永恒魅力。

我们首先可以听取不同的媒介人表达他们对音乐作品的观点和理解。媒介人讨论作曲家和作品特别有意义，他们超

越一般人的理解。

其次最重要的是去聆听他们对音乐作品的诠释，从而加深和丰富对音乐作品的理解。我们无法脱离具体作品来感受、理解和爱上音乐。同样的作品在不同媒介人手中的呈现不同，同一媒介人由于时空和心境的不同也会对作品进行不同的诠释。

最后，听取对媒介人诠释的评论也是有趣的，会加深对不同媒介人差异和风格的理解。

和《留声机》杂志的合作，就是获取媒介人对音乐家作品的专业理解，获取对媒介人音乐诠释的专业评判。这些理解和评判都是从具体的经验和体验出发的，把时空复杂的音乐生动地呈现出来，有助于更广泛地传播音乐，更深度地理解音乐，真正有水准地热爱音乐。

音乐是抽象的，时空是复杂的，诠释是多元的，这是音乐的魅力所在。《留声机》杂志只是打开一扇一扇看得见春

夏秋冬变幻莫测的门窗，使你更能感受到和音乐在一起生活真是奇异的体验和经历。

佘江涛

"凤凰·留声机"总策划

目录

柴可夫斯基生平

——文 / 杰里米·尼古拉斯 Jeremy Nicholas

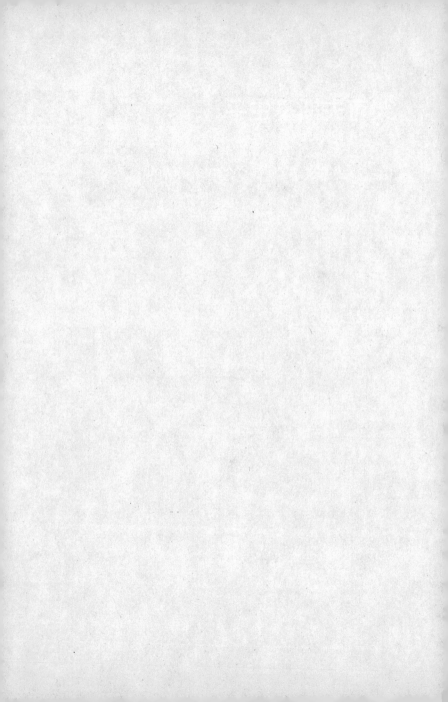

他的父亲是一名成功的矿业工程师，母亲则有艺术家气质又敏感，法国血统，是一名优秀的语言学家。彼得在她的六个孩子中排行第二。他接受过良好教育，有个法国家庭教师，童年生活平稳安逸。不过，神经官能症的症状早在他八岁时已经显现，往往在听音乐时发作。1848年，他的父亲辞去了政府职务，希望能在莫斯科谋得更好的职位。但这并未能实现，彼得和哥哥被一起送去了寄宿学校。1854年，他的母亲死于霍乱，这第二个相对安宁的时期结束了。他与母亲的关系深厚到了痴迷的地步，可以说他再也没有从这个打击中恢复。

由于在圣彼得堡法律学校的学习经历，他去司法部当了一名书记员，但他完全不适合这份工作。他决定离开的原因是安东·鲁宾斯坦（Anton Rubinstein）于1862年创办了音乐学校（后成为圣彼得堡音乐学院）。柴可夫斯基跟随老师尼古拉斯·查伦巴（Nicholas Zaremba）来到音乐学院，次年便辞去司法部职务，成为了一名全职音乐家。仅仅两年后，鲁宾斯坦的弟弟尼古拉邀请柴可夫斯基到莫斯科音乐学院教授和声。

他住在尼古拉·鲁宾斯坦（Nikolai Rubinstein）位于莫斯科的家中期间，他的早期大型作品逐渐成形（包括《第一交响曲"冬日之梦"》等）。他的神经失调又开始以结肠炎、疑病症、幻觉和手脚麻木的形式浮现。

1868年，比利时女高音歌唱家德西蕾·阿尔托（Désirée Artôt）作为访问圣彼得堡的歌剧团成员之一，与柴可夫斯基结缘，他一度考虑与她结为夫妻。然而，她的私生活作风和她的歌声一样出名，不久后她嫁给一名西班牙歌手。柴可夫斯基（至少在表面上）平静地接受了这一切。这段恋情带来的音乐是他著名的《罗密欧与朱丽叶幻想序曲》第一版，这是他最受欢迎的作品之一，包含他写过的最璀璨绚丽的爱情音乐。

接下来的几年，柴可夫斯基的事业波澜不惊地发展。他向莫斯科的报纸投稿音乐评论、多次出国旅行、教授并继续创作。尔后，一系列危机接踵而至。1874年末，他完成了《第一钢琴协奏曲》并为尼古拉·鲁宾斯坦演奏，将其献给他。鲁宾斯坦却指责这部作品不堪入耳，无法演奏，令柴可夫斯基大吃一惊。鲁宾斯坦最终心软，开始热切推崇这部协

奏曲，但柴可夫斯基却因鲁宾斯坦对作品的反应和芭蕾舞剧《天鹅湖》的失败首演陷入了病态的抑郁。他厌倦了音乐学院的工作，被经济问题缠身，最重要的是，在脑海里一直萦绕的，是他的同性性取向带来的内疚感。

恰在此时，一位守护天使出现在他的生命中。经小提琴家高迪克（Kotek）介绍，一位富有、教养良好的寡妇娜杰日达·冯·梅克（Nadezhda von Meck）听说了柴可夫斯基的事迹，以巨额费用聘请他进行音乐创作。她是一位出色的45岁女性，育有11个孩子，对音乐极为热衷。但在相识梅克夫人后不久，柴可夫斯基又遭遇了一次危机。一名漂亮的金发女子、28岁的音乐学院学生安东尼娜·米柳科娃（Antonina Milyukova）迷上了柴可夫斯基。柴可夫斯基没有向安东尼娜透露自己的真实性取向，也并不爱她，只是以为结婚可以洗刷眼面前关于他"变态"的传言，于1877年7月与她结婚。这是一场灾难。他们第一次独处时，他（自己承认）"想要尖叫"。五天后，他快疯了，逃到妹妹位于卡门卡（Kamenka）的庄园。后来他站在冰冷的莫斯科河中自杀未遂。接着，他去圣彼得堡找弟弟阿纳托利，让身为律师的弟弟妥帖办理了分居手续。这对夫妇一直没

有离婚，也再没有见过面。

柴可夫斯基一直向娜杰日达·冯·梅克通报着他和安东尼娜的关系（虽然他从未提及婚姻失败的真正原因），并于同年（1877 年）收到她支付的（每年）6000 卢布的津贴。他的《第四交响曲》（献给梅克夫人）、歌剧《叶甫盖尼·奥涅金》和那部伟大的小提琴协奏曲只是柴可夫斯基得到经济保障不久后所著作品的其中三部。在之后的十三年中，他们非同寻常的关系一直持续着，是音乐史上最奇特、最动人的关系之一。对作曲家来说，这是一段完美关系，替代了他失去的母亲。这个女人对他没有任何私心和性趣，却在经济和情感上支持着他。在这段感人的友谊期间，他们从未见面。她慷慨资助的条件之一是他们决不能有个人层面的交往。

最初产出一批绝对的杰作之后，他经历了一个作品参差不齐的时期（歌剧《圣女贞德》，《第二钢琴协奏曲》，《意大利随想曲》和《弦乐小夜曲》，《钢琴奏鸣曲》和《钢琴三重奏》）。到了 1880 年，他已名声大噪，备受尊重。然后，在 1881 年至 1888 年之间，他的灵感枯竭了。

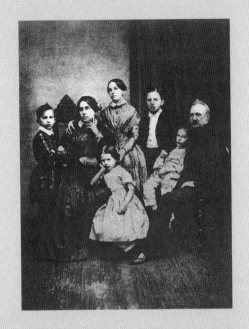

柴可夫斯基一家，1848 年。柴可夫斯基很早就显示出不寻常的音乐天赋。一天晚上，有音乐节目的家庭聚会后，他坐在床上，兴奋地喊道："啊，这音乐啊！这音乐！把它拿走吧！它就在我的头脑里，不让我睡觉啊！"

1888 年，他重新获得灵感，创作了《第五交响曲》。政府为他安排了年度抚恤金，他在欧洲广泛地巡回演出，指挥自己的作品获得了极高赞誉。然而，1890 年，娜杰日达·冯·梅克来信表示，由于经济困难，她已无法再资助柴可夫斯基。作曲家回信，对她的财产状况的变化表示同情，并提出他现在经济上已经自给自足，希望能够维持他们的友谊。这封信并没有得到回复，之后更多的信也没有回音。后来他才知道，其实梅克夫人的经济状况并不窘迫，只是以此为借口终止了这段友谊。十三年后，他信任的红颜知己和当做母亲的那个人突然结束了他们的关系。也许她发现了他同性恋的真相，也许她逐渐开始厌倦柴可夫斯基的信件，更有可能是她的家人对她施加压力，逼迫她终止这段友谊，以终结社会上关于这段友谊性质的种种流言蜚语。这对柴可夫斯基的自信造成了毁灭性打击，导致他的病态抑郁发作了一段时期。

1893 年，他完成了伟大的《第六交响曲"悲怆"》，并于6 月赴英国剑桥获得音乐博士荣誉学位。10 月，他指挥了《悲怆》的首演（听众反响平平）。11 月 2 日，吃完一顿愉快的晚餐后，他喝了一杯自来水。朋友们都感到震惊。难道

他不知道现在是圣彼得堡的霍乱季节，水不烧开就不能喝吗？柴可夫斯基似乎毫不在意。

关于他的死亡存在众多猜想。一个多世纪以来，"到底是不是自杀？"这个问题一直令学者着迷，并为戏剧、小说、博士论文和浪漫传记提供了素材。最接近真相的也许是最简单的理论，柴可夫斯基是一个宿命论者：当灾难可能发生时，他是一个几乎不做任何努力的人，把一切都当作命运的安排。事实是，喝完自来水四天后，柴可夫斯基死于霍乱。不过一个令人不解的证据令霍乱自杀论变得扑朔迷离。柴可夫斯基的遗体安置于他弟弟的卧室，后被送往喀山大教堂。数百名哀悼者涌入教堂，悼念并触碰遗体。他们中并没有一人感染该烈性传染病。

初遭冷遇，终成经典

——《第一钢琴协奏曲》

被鲁宾斯坦拒绝，被冯·彪罗接纳——
但，"我们能学会爱上这种音乐吗？"

文 / 哈丽特·史密斯 Harriet Smithl

想象一下这个场景：卡内基音乐厅，1943 年 4 月 25 日。阿尔图罗·托斯卡尼尼站在台上，指挥着 NBC 交响乐团。备受推崇的领军人物弗拉基米尔·霍洛维茨坐在钢琴旁。作品是？柴可夫斯基的《降 b 小调第一钢琴协奏曲》。场合？一场为战争投入筹款的慈善音乐会。入场费是购买任何面值的债券，从二十五美元到惊人的五万美元。这场音乐会共筹得近一千一百万美元，大家都说这令人振奋。

柴可夫斯基的协奏曲当时早已在演奏曲目中稳占一席之地，是音乐会推广者的不二之选，哪怕最缺乏热情的音乐爱好者也会被它吸引。它与拉赫玛尼诺夫的《第二钢琴协奏曲》同被誉为最著名的浪漫主义钢琴协奏曲，对任何有志向的钢琴演奏家来说都是必弹曲目。

时光飞逝！考虑到这首协奏曲在问世之前遭受的创伤，它能从褓襁中长成真是奇迹。柴可夫斯基在 1874 年底迅速写下他的《第一钢琴协奏曲》，仅用七周时间就完成了缩编谱。他接下来需要试奏，还有谁比莫斯科音乐名流中的风云人物尼古拉·鲁宾斯坦更合适？几年后，他对赞助人娜杰日达·冯·梅克坦陈："由于我不是钢琴家，所以有必要向

一些大师请教，看看我的技巧中哪些地方可能效果不好、不切实际或者不知好歹。我需要一位严厉但同时又友善的评论家，只在我的作品中指出这些严重的瑕疵……"他接下来说的话可能有些事后聪明：他说请鲁宾斯坦扮演这个角色让他很紧张，但出于政治和音乐上的原因，他还是选择了鲁宾斯坦，因为他希望能够请这位受人尊敬的音乐家首演。

柴可夫斯基在圣诞前夜（1875 年 1 月 5 日），也就是作品完成仅三天后就如期试奏了整部作品。这是一场彻头彻尾的失败，直到 1878 年，柴可夫斯基才鼓起勇气在给梅克夫人的信中讲述事件全貌。

"我演奏了第一乐章。没有一个字，没有一句评论！假如你能知道，当一个人给朋友准备了自己亲手烹饪的食物，而朋友吃了之后却什么也不说，这让人感到多么愚蠢、多么难以忍受。哪怕是用建设性的批评把它撕碎，说点什么吧——但看在上帝的分上，一句温言就好，哪怕不是赞美！……我耐着性子，一直演奏到最后。又是沉默。我起身问：'怎么样？'这时，尼古拉·格里戈里耶维奇终于

说出一连串话语，起初很平静，但慢慢地越来越像雷神朱庇特的语气。原来我的协奏曲一文不值，无法演奏，段落平庸、笨拙，粗劣到不可能改好，作为创作，它很糟糕、很俗气，我从这里偷了一点，从那里偷了一点，只有两三页可以保留，其余的都得废掉或完全修改。"

即使时隔三年，痛苦和冒犯也显而易见。他继续说："总之，任何一个偶然走进房间的路人，都可能认为我是个蠢货，一个没有天赋、不动脑子的三流作曲家，带着自己创作的垃圾来找一位著名音乐家胡搅蛮缠……"对于鲁宾斯坦的严厉评论，柴可夫斯基的反应直接而果断："我连一个音符都不会动……我要原封不动地出版。"他也的确是这么做的。

结果，首演并不在俄罗斯，而是于 1875 年 10 月 25 日在波士顿举行。本杰明·约翰逊·朗（Benjamin Johnson Lang）担任指挥，钢琴家是汉斯·冯·彪罗（Hans von Bülow），这部作品最终献给了他。冯·彪罗和柴可夫斯基对彼此的作品惺惺相惜，但首演为什么会离作曲家的故土如此遥远，我们只能猜测。可能是柴可夫斯基对鲁宾斯坦的评论感到不安，所以想在地理上把自己与协奏曲拉开距

离，以防演出失败。无论如何，公众相当热情，尽管评论家们没有那么慷慨：

"柴可夫斯基无疑是'新派'弟子，他的作品带有浓厚的北方音乐的野性和古朴。整体来看，他的《钢琴协奏曲》主要是作为一种新鲜事物出现。它不会很快取代贝多芬的大量作品，甚至不会取代李斯特、拉夫（Raff）和鲁宾斯坦充满激情的作品。"《波士顿日报》在评论中提到安东·鲁宾斯坦有点讽刺，因为这首协奏曲受到了他弟弟的强烈抨击。

《德怀特音乐期刊》（Dwight's Journal of Music）则如是说："这首难度极高、奇特、狂野、超现代的俄罗斯协奏曲是莫斯科音乐学院一名年轻教授彼得·柴可夫斯基的创作……我们有毫不吝啬的野性哥萨克的火力和冲劲，才华横溢，令人激动，但我们能学会爱上这种音乐吗？"

那么，鲁宾斯坦的观点是否太过离谱，或者说他的批评或许有一定道理？因为不少乐评家显然持有与他相似的保留意见。别忘了，柴可夫斯基作为钢琴家的水平很一般。他

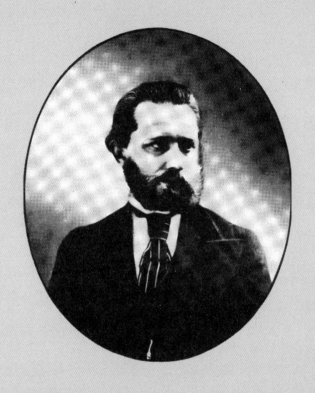

"柴可夫斯基无疑是'新派'弟子，他的作品带有浓厚的北方音乐的野性和古朴。"

或许能在键盘上较为流畅地弹奏，但仅此而已。好处在于《降 b 小调协奏曲》中的钢琴织体不容易出现空洞又拖拉的段落，这种空洞和拖拉长期困扰着与它同时代的许多常演曲目。缺点是，有些独奏部分显得笨拙，这还是客气的评价。1874 年 11 月 26 日，柴可夫斯基在创作期间给弟弟阿纳托利（Anatoli）写信，承认道："作品进展非常缓慢，一点也不轻松。我用原则逼迫自己，强迫大脑想出钢琴的段落，结果我变得紧张易怒。"虽然原版已经出版，但选择演奏或录制的钢琴家却寥寥无几，这并非偶然。

1875 年 12 月的莫斯科首演后，柴可夫斯基决定对作品进行修改，这说明在冷静考虑之后，他意识到作品并非完美无瑕。在这次演出中，柴可夫斯基的好友兼作曲系学生谢尔盖·塔涅耶夫（Sergey Taneyev）——担任钢琴独奏，指挥不是别人，正是尼古拉·鲁宾斯坦。

在 1879 年的第二版中，他不仅处理了鲁宾斯坦关于一些段落写得较笨拙的意见，以及所谓的借鉴（最明显的是第一乐章引子受到安东·鲁宾斯坦《第五钢琴协奏曲》的影响）；他还采纳了爱德华·丹罗伊特（Edward Dannreuther）的

建议，他是该作品在英国首演的钢琴家，这位钢琴家在提出修改建议时比尼古拉·鲁宾斯坦圆滑得多。柴可夫斯基继续进行改进，在 1889 年又推出了一版，可能参考了李斯特的得意门生兼作品的热情拥护者亚历山大·西洛蒂（Alexander Siloti）的建议。

但改变心意的不仅仅只有柴可夫斯基一个人：1878 年，尼古拉·鲁宾斯坦终于亲自学会了独奏部分，并成为该协奏曲最具说服力的使节之一。《德怀特音乐期刊》曾问道："我们能学会爱上这种音乐吗？"历史已给出了响亮的答案。

（本文刊登于 2006 年 5 月《留声机》杂志）

◎ 乐人乐谱

–

终于可以听到柴可夫斯基想让我们听到的音乐了

基里尔·格斯坦（Kirill Gerstein）向杰里米·尼古拉斯（Jeremy Nicholas）讲述《第一钢琴协奏曲》新版如何最接近作曲家的意图。

"看看这个。"和蔼可亲的基里尔·格斯坦手持一杯巴罗洛（Barolo）葡萄酒，在伦敦市中心的一家时髦咖啡馆里打开了他的 iPad。屏幕上亮起了柴可夫斯基的《第一钢琴协奏曲》（Op.23）的乐谱。你可能会觉得这场面十分寻常，只不过，这是一部经典曲目少有人见闻的新的校勘版。它主要以柴可夫斯基本人的指挥乐谱作为底本，该乐谱收藏于圣彼得堡，直到 2003 年才被加入他的作品目录（修订于 2006 年）。1893 年 10 月 28 日，柴可夫斯基在生命中的最后一场音乐会上按照这本乐谱指挥了这部协奏曲。九天后，他与世长辞。

直到现在，Op.23 有三个不同版本。第一版是柴可夫斯基 1875 年的原版的亲笔签名谱（autograph score）（以及双钢琴版的亲笔签名谱）。之后，为了汉斯·冯·彪罗在波士顿的首演，原版的亲笔签名谱被用来匆忙制作了一个副本。格斯坦透露："这是莫斯科的抄写员誊写的，其中一些抄写员的笔迹很好辨认，他们和柴可夫斯基关系密切。早期的管弦乐谱就是在那时完成，现在收藏在柏林国家图书馆。管弦乐部分和一份手抄的乐谱副本被彪罗带去了美国，但乐谱没有出版。"

作品完成后不久，柴可夫斯基开始认为有些地方还可以改进，尽管他在尼古拉·鲁宾斯坦对整部作品给予著名的非难之后宣称要原样出版这首协奏曲。格斯坦解释道："第一版和第二版并没有本质区别，主要是涉及实际演奏的改进，这些改进建议要么来自柴可夫斯基本人，要么来自他的学生谢尔盖·塔涅耶夫，要么来自李斯特的学生卡尔·克林德伍斯（Karl Klindworth），要么来自在伦敦举行英国首演的爱德华·丹罗伊特。"这是 1879 年出版的第二版，柴可夫斯基本人经常用它指挥。

他没有指挥的是第三版，也是现今大多数钢琴家演奏的版本。虽然第一版和第二版比较相似，但第二版和第三版有很大区别。格斯坦说："我们可以通过柴可夫斯基其它的乐谱了解到，他在对乐谱进行修改后，总是写信给出版商坚持在之后的演出中体现这些改动。因此，我们有充分理由相信第三版在他生前并不存在。直至 1893 年，这首协奏曲已经是一部久经考验的作品。另一个重要原因是，出版记录证明这个版本是在柴可夫斯基去世后印刷的，从而并没有得到他的认同。"

但现在，新版本已经面世，它以第二版为基础，并参考了所有现存的亲笔手稿、大量的印刷乐谱副本，以及最重要的——柴可夫斯基本人的指挥乐谱，使之最为接近目前已知的作曲家的最终意图。这是格斯坦最近与柏林德意志交响乐团（Deutsches Symphonie-Orchester Berlin）在詹姆斯·加菲根（James Gaffigan）的指挥下合作录制的版本，它隶属于俄罗斯克林市柴可夫斯基故居博物馆的一个宏大项目，旨在出版柴可夫斯基所有作品的全新完整版。

格斯坦先指出我带来的旧版奥格纳（Augener）双钢琴谱把开头的速度保留为极庄严而从容的行板（*Andante non troppo e molto maestoso*）［而不是快板（*Allegro*）］，这是彪罗亲笔改动的遗留产物，然后他将我的（标准版/第三版）全谱与新版进行了比较。"你看钢琴第一次进入时那些著名的和弦。在新版里，每个第二拍和第三拍都改成了琶音。这给乐队带来了完全不一样的节拍动力（metric impulse），你会发现弦乐演奏旋律的灵活性更大。这也符合第 20 小节及以后的琶音和弦，是每个版本都有的。另外，第二版中钢琴进入的力度标记是强（*forte*），而不是第三版中的很强（*fortissimo*）。你会发现，如果

钢琴家弹奏的和弦是很强，小提琴和大提琴就会用很强尽量配合，而不是如乐谱标示的中强（*mezzo-forte*）。这些变化会改变乐曲的情绪。"

格斯坦继续说道："第三版里有一种浪漫化的黏的连奏（*legato*），但柴可夫斯基经常更喜欢一种说话式的连断奏（*portato declamato*），你可以通过乐队部分里许多微小的演奏提示（articulation）看到这些差异。再看这里的第 63 小节，为了回归开篇主题让钢琴用最强音弹奏附点和弦：每小节开始时左手都有一个降 D 的八度音。但柴可夫斯基并没有这样写。他在第一小节写了一个降 D 的八度音，第二小节写了一个降 D 的单音，第三小节写了八度音，第四小节写了单音。这样做是有原因的：他希望小节成对，让第二和第四小节更轻快一些。这也能让钢琴家有理由对定音鼓手传达：'我们不要每个小节都强弱一样。'虽然区别不大，但它使整体呈现变得更加生动。"

关于第二乐章，第二版中段的谐谑曲部分是非常明快生动的快板（*Allegro vivace assai*），而不是最急板

（*Prestissimo*）。第三版终曲与第二版的区别之一在于中间段落的一处删节，使得该部分与乐章之间的平衡不如原版。"看看这里。"格斯坦指着第二主题最终陈述之前的大八度经过句。"你听过的每个钢琴家都是怎么弹的？大八度的跳跃、很突然地放慢（*ritenuto molto*）和全奏冲进来之前的一个延长。这些在柴可夫斯基的乐谱中都没有。他写的是相邻的八度音，没有跳跃，就像一个缓慢的人声的颤音毫无停顿地融入大的曲调。"

关于第三版/后世版本的这些削减和改动，怀疑的矛头指向亚历山大·西洛蒂（Alexander Siloti），他因修改柴可夫斯基的《第二钢琴协奏曲》闻名。格斯坦表示同意。"是的。书信往来证明他们在西洛蒂的施压下讨论过改动，但没有证据表明柴可夫斯基对这些修改表示认可。"

我们能得到这些新信息，很大程度上要归功于《柴可夫斯基：作品精选》的主编、柴可夫斯基故居博物馆高级研究员波利娜·维德曼博士（Dr Polina Vaydman）的工作。格斯坦说："1986 年，钢琴家拉扎尔·贝尔曼（Lazar Berman）与指挥家尤里·特米卡诺夫（Yuri

Temirkanov)合作录制了他们认为是1879年原版的版本。但这个版本实际上是贝尔曼的老师亚历山大·戈登怀瑟（Alexander Goldenweiser）在上世纪50年代制作的，他当时不知道柴可夫斯基有自己的指挥谱，似乎也不知道圣彼得堡藏有第一版的副本，柴可夫斯基在副本中亲笔重写了钢琴部分。迄今为止，还没人有幸进行过如此详尽、如此资料广博的音乐学研究。"一百四十年后，我们也许终于可以听到柴可夫斯基想让我们听到的音乐了。

历史视角

汉斯·冯·彪罗——

这位钢琴家收到《第一钢琴协奏曲》手稿时洋溢的热情，1875 年

"您的 Op.23 令我印象深刻，是您的创造力丰富音乐世界的最辉煌、最出色的体现……它是一颗名副其实的明珠，您应该得到所有钢琴家的认可。"

彼得·伊里奇·柴可夫斯基——

在致资助人娜杰日达·冯·梅克的信中忆起鲁宾斯坦对协奏曲的负面回应，1878 年

"一个路人可能会觉得我是疯子，是个没有天赋、不动脑子的三流作曲家，来找一位著名音乐家胡搅蛮缠。"

内维尔·卡达斯（Neville Cardus）——

《曼彻斯特卫报》*The Manchester Guardian*，1936 年

"一部弹奏过多、伤痕累累之作，通常被键盘拳击手们敲出铸铁般的庸俗……但事实是，有些段落如此细腻……仿佛诞生于最纯粹的幻想。"

（本文刊登于 2005 年 2 月《留声机》杂志）

◎ 专辑赏析

—

马祖耶夫演奏《第一、第二钢琴协奏曲》

杰里米·尼古拉斯宣称柴可夫斯基的前两部钢琴协奏曲产生新标杆录音。

钢琴：丹尼斯·马祖耶夫（Denis Matsuev）

马林斯基管弦乐团（Mariinsky Orchestra）

指挥：瓦莱里·捷杰耶夫（Valery Gergiev）

Mariinsky MAR0548（79 分·DDD）

《降 b 小调协奏曲》的录音已经太多，你有理由发问我们是否真的还需要一版。要想知道答案，请听这部新作。我们已经拥有许多非常伟大的版本——例如霍洛维茨／塞尔，阿格里奇／阿巴多，吉列尔斯／梅塔——但我认为你恐怕听不到比这版更让人发自内心感到激动、策划更为精心的录音。聆听马祖耶夫和捷杰耶夫就像在观赏费德勒和纳达尔对决的音乐版，他们在网球场外是朋友，但在球场上却极为好胜，都一心一意想用高超的运动能力和精妙的穿越球技巧超越对方。

开场足够传统，之后你会开始注意一些灵巧的细节，比如马祖耶夫在键盘顶端的处理加大力度，或者从 5 分 23 秒开始飞速的十六分音符连奏，在不使用踏板的情况下轻巧地（*leggiero*）弹奏。两位主角都不急于感伤地流连在乐曲进程中，而捷杰耶夫有时在协奏曲录音中会例行公事，这里却活力非凡——和钢琴独奏彼此回敬——以至于在 10 分 55 秒的乐队全奏之后，你会纳闷马祖耶夫如何与他匹敌。但他当然做到了，而且效果令人头皮发麻。

在慢乐章中，木管乐和钢琴在 2 分 02 秒处于大提琴独奏

之上的始终是断奏（*sempre staccato*）段落都被优美捕捉。谐谑曲的演奏同样踏板使用极少，清晰度极高，几乎让人倒吸一口气，马祖耶夫美妙又轻如薄纱的触键为乐曲进程带来了非凡的趣味。他在这场极富力量和阳刚的演出中用顿弓（*martellato*）[1] 奏法演奏一些段落，有时冒着破音的危险，有些听众可能会觉得他的方法太过冷酷。就我个人而言，这并不影响我：此处有一种特别的氛围和燃烧的意志，是该作品的众多录音都缺乏的，而这给构思所蕴含的，不可阻挡地堆积到作品结尾的兴奋感，再添了一把火，我保证，无论你对这首协奏曲有多熟悉，它都会让你眼睛发热。如果说它算不上是最伟大的录音版本，它现在肯定是我个人的标杆。

Op.23 和 Op.44 的两版同等高水平的录音集中在一张碟上是极其罕见的，但我们手头这张就是如此，马祖耶夫和捷杰耶夫对《G 大调协奏曲》的诠释带来相似的震撼。在其它单碟版组合中，莫伊赛维奇（Moiseiwitsch）和乔治·威

1 martellato，顿弓。原指一种用于弓弦乐器的演奏方式，指一系列短而锐的奏法，同时弓子不离开弦。此种弓法用弓尖演奏。此词有时也用于钢琴演奏，甚至用于歌唱中。

尔登（George Weldon）（APR，3/97）因为音效和 Op.44 的音乐性丧失战斗力：西洛蒂的版本包含"本真"的改写和粗暴的删减，长期作为标准版使用，但幸运的是，它不再像 1944 年那样受欢迎（之后也多年继续被追捧）；影响最严重的是"三重协奏曲"第二乐章，其中小提琴和大提琴独奏的长大段落被西洛蒂从 332 小节砍到 141 小节。遗憾的是，切尔卡斯基（Cherkassy）（DG，7/99，与两位不同的指挥合作）的版本也受到了删减的影响，除此缺憾外的诠释值得珍藏。在双碟套装中，加里·格拉夫曼（Gary Graffman）和乔治·塞尔（George Szell）（Sony，1/06）惊心动魄的第一和第三乐章被西洛蒂的第二乐章破坏；彼得·多诺霍（Peter Donohoe）和鲁道夫·巴尔沙伊（Rudolf Barshai）（EMI，2/91）是最先弃用西洛蒂版的唱片之一，虽然肾上腺素不足，但有年轻的奈吉尔·肯尼迪（Nigel Kennedy）和史蒂芬·依瑟利斯（Steven Isserlis）演奏。奥列格·马谢夫（Oleg Marshev）和欧文·阿维尔·休斯（Owain Arwel Hughes）（Danacord，A/07）提供了柴可夫斯基原版，但被两个极其普通的独奏家拖了后腿；史蒂芬·贺夫（Stephen Hough）和奥斯莫·万斯卡（Osmo Vänskä）的现场录音（Hyperion，5/10）音效

不够理想，而且我不欣赏贺夫在终曲第 483 小节的延音之后仓促的冲刺。

所以，马祖耶夫／捷杰耶夫的《第二协奏曲》为何如此特别呢？第一乐章中有多页炫技的八度音阶和耗费体力的独奏段落，对独奏家来说可能很费力，听众也很辛苦。马祖耶夫无怨无悔地陶醉在演奏中，同时巧妙避免了仅仅展现浮夸，而整体呈现了一个细微、连贯的形态，还不乏淘气的幽默时刻 [8 分 01 秒处，乐谱写着 *un poco capriccioso*（有一点随心所欲）] 和优雅的表现力（11 分 37 秒）。在深受折磨的不太快的行板（*Andante non troppo*）乐章中，我应该特别提到悦耳的小提琴和大提琴独奏（内页中未注明音乐家姓名），尽管小提琴家明显呼吸声沉重。他们用赤诚的情感演奏柴可夫斯基的卓越旋律，马祖耶夫在接过主题时，以细腻柔情强调了它哀伤的特点。马祖耶夫和捷杰耶夫选择了作曲家两个版本中的第二版结尾，删掉了（我觉得是多余的）第 310-326 小节，并在结束前七小节再次进入。终曲是一场骚乱，是它应有的样子，以才华横溢的能量为这个必须收藏的版本画上句号。可以说，两部五星级录音共存在一张碟上。

聆赏要点
—
唱片难忘时刻指南

第 1 轨：《第一钢琴协奏曲》第一乐章——
9 分 54 秒开始的全奏段落为钢琴独奏提供了难得的喘息时间。捷杰耶夫在接下来的 54 个小节中不断积累张力。在 10 分 55 秒处，马祖耶夫像从陷阱中挣脱的灵缇犬一样重返战场。

第 2 轨：《第一钢琴协奏曲》第二乐章——
聆听大提琴独奏对主旋律的生动演绎（2 分 02 秒）和钢琴保持断奏的伴奏和弦，两者如一对好兄弟按部就班地前进，马祖耶夫用异常灵巧的左手弱拍作为基础。

第 5 轨：《第二钢琴协奏曲》第二乐章——
尽管这不太可能，但假如《第一协奏曲》给你留下了马祖耶夫不够抒情或不够多彩的印象，请听 4 分 05 秒到 5 分 12 秒的段落。这是一名伟大音乐家的演奏。

第 6 轨：《第二钢琴协奏曲》第三乐章——
优秀的工程学和精准的节奏保证终曲的所有部件顺利运转，带着模范般的清晰度和气场平滑前进。

（本文刊登于 2014 年 4 月《留声机》杂志）

PHILHARMONIE
22a/23. Bernburger Str. 22a/23.

Mittwoch, den 8. Februar, Abends 7½ Uhr:

CONCERT
des Philharmonischen Orchesters
unter Leitung des Herrn
Peter Tschaikowsky
und unter gefälliger Mitwirkung von
Fräulein **Aline Friede** u. Herrn **Alexander Siloti.**

PROGRAMM.

1. Ouverture zu „Romeo und Julie".
2. **Concert No. I für Klavier** mit Orchester.
 Herr **Alexander Siloti.**

3. Einleitung und Fuge aus der Suite op. 43.
4. Andante für Streichquartett op. II.
5. **Lieder:** a. „Nur wer die Sehnsucht kennt."
 b. „Die gestrige Nacht."
 c. „Glaub' nicht, o Freund!"
 d. „Es war zur ersten Frühlingszeit."
 Fräulein **Aline Friede.**
6. „1812." Ouverture solennelle.

Sämmtliche Compositionen sind von Peter Tschaikowsky.

Die Klavierbegleitung der Lieder hat Herr Kapelnikoff aus Moscau
gütigst übernommen.
Concertflügel: Blüthner.

Während der Musik bleiben die Saalthüren geschlossen.

Die Foyers in den oberen Räumen sind für das geehrte Publikum geöffnet.

Texte umstehend!

1888 年 2 月 8 日，柴可夫斯基指挥自己作品音乐会的节目单。其中
《第一钢琴协奏曲》由亚历山大·西洛蒂演奏钢琴。

生命与灵魂

——《第二、第三钢琴协奏曲》

史蒂芬·贺夫（Stephen Hough）与奥斯莫·万斯卡（Osmo Vänskä）在明尼阿波利斯合作录制柴可夫斯基的钢琴与乐队作品全集，安德鲁·法拉奇－科尔顿（Andrew Farach-Colton）现场聆听。

"与奥斯莫合作的一大好处是完全没有例行公事，包括指挥棒的任何动作。"史蒂芬·贺夫正在明尼阿波利斯的演出间隙休息，向我解释他为什么选择与奥斯莫·万斯卡和明尼苏达交响乐团录制柴可夫斯基的钢琴协奏曲。"和奥斯莫合作时，从乐曲的最初几个音符开始，你就会感到有事情正在发生。那是极富感染力和美妙的工作。"

举例来说，贺夫提到了《第二协奏曲》。"第一乐章里有一个大全奏乐段，如果不带着奥斯莫的那种激情和创造力来演奏，它听起来就像一个铅块——四四方方，非常沉重。"贺夫将其与《第一协奏曲》的著名开场进行对比。"那是一首大圆舞曲，所以要做成正方形比较困难。三方形[1]，也许吧。"他笑着说。

录音在乐团的常规演出季期间制作。第二和第三协奏曲于2009年5月录制。我本想10月去明尼阿波利斯听《第一协奏曲》，但家庭事务导致我不得不把行程安排在9月，当时贺夫、万斯卡和乐团正在录制《音乐会幻想曲》（Concert

1 原文 threesquare，等边三角形。译为"三方形"以表示幽默。

Fantasia）。坦白说，我起初对此略感失望，因为我一直觉得这首少有人演奏的作品在柴可夫斯基一高柜子的丰富作品中属于较下层的抽屉。我真是大错特错。

我到达的日子是一个下雨的周五，为的是观赏明尼苏达交响乐团 2009/2010 乐季的首场晚间演出。在万斯卡登上指挥台指挥国歌之前，管弦乐厅内的气氛充满了兴奋的期待。《音乐会幻想曲》之前，是对普罗科菲耶夫的《基杰中尉组曲》（*Lieutenant Kije Suite*）抒情又鲜明的诠释，然后万斯卡对观众讲话。指挥恳请大家保持安静，表示应该没有人希望把自己的咳嗽声留给后世。后来，录音工程师安德鲁·基纳（Andrew Keener）告诉我，管弦乐厅的清晰度让每一声咳嗽都明晰可闻，这解释了万斯卡为什么如此真诚又迫切地恳求观众。

贺夫（迎接他的是欢腾热切的掌声）和乐团带着令人目眩神迷的优雅演奏了柴可夫斯基极为炫技的乐曲（管弦乐部分并不比独奏简单多少）。而且，基于我对这部作品的所有体验，我第一次听到音乐被赋予了趣味、机智和魔力。第二天早上，我和贺夫坐下聊天，试图表达我的惊讶和感激之情。

柴可夫斯基和钢琴家亚历山大·西洛蒂。西洛蒂曾师从于柴可夫斯基、李斯特等名师。他似乎深得柴可夫斯基信赖。柴可夫斯基曾授权他修改《第二钢琴协奏曲》。西洛蒂的表弟即为拉赫玛尼诺夫。

"这是一首古怪、疯狂、美妙的作品。"钢琴家表示同意，"其实，我对柴可夫斯基的感受在过去几年里发生了变化，因为我读了更多关于他的书，发现了他可爱的本性。那个自我憎恨的同性恋男子写神经质音乐写到自杀的陈词滥调——真的只是事情原貌极小的部分。而我绝对相信他的自杀是无稽之谈，根本没有证据。确实，柴可夫斯基有过情绪波动。但问题是人们总是关注他的情绪低落期，而没有看到他情绪高昂的时候，那疯狂的笑声。他可以成为一个聚会的生命与灵魂，孩子们喜欢和他在一起，他钟爱漫长的散步——他还热爱莫扎特。这首曲子和其它三首协奏曲很不一样，因为它包含了他的这一面，这种优雅的一面。某些部分让我想起《洛可可主题变奏曲》。配器有一种轻盈、清新的质感。同时，它在形式上也做了有趣的尝试。第一乐章是一个完美的拱形，但中间是一个巨大的华彩段，完全不成比例。"

说到这段大型华彩段，我问贺夫，柴可夫斯基写下的钢琴部分是否真的如乐谱看起来那样棘手。毕竟，只是因为看他演奏得很轻松，并不意味着乐谱真的简单。"嗯，对。"他告诉我，"是的。我觉得柴可夫斯基确实是写下他自己

并不打算演奏的钢琴协奏曲的第一人。换句话说，他写了一部庞大的技巧艰深的作品，而他自己演奏不了。我想你在所有的协奏曲中都能看到这一点。他试图通过堆积更多的和弦、音符来制造令人目眩神迷的技巧。实际上，这个方法最终是有效果的。它在某种程度上听起来很刺激，也很顺畅，但演奏起来却很难对付，很容易听着厚重。如果这些和弦里所有的音符都力度相同，那么就会变得情感太强，很沉重。所以，麻烦在于要在很不透明的织体中创造通透度。而且，在他把我的大拇指安排在琴键上最不方便的位置，而我又想塑造旋律的时候，我有时确实想骂人。"

贺夫比较了柴可夫斯基与拉赫玛尼诺夫的协奏曲，后者的技巧性可以说更加突出。"拉赫玛尼诺夫的区别在于，如果你花了时间和精力，他的音乐确实可以任由你的手摆布——即使是需要一双非常娴熟的手！"

我问贺夫，为什么柴可夫斯基的《第一协奏曲》经常被演奏，而其它曲目却非常少。"《第三协奏曲》没有完成。这是他的最后一部作品，他不满意。我确实觉得它弱了一点，但还是有一些趣味——和《音乐会幻想曲》一样，它也有

一个庞大的华彩段，还有必然是所有协奏曲曲目中最长的颤音。"

我们接着讨论《第二协奏曲》，贺夫变得更加神采奕奕。"我第一次弹奏这部作品时用的是完整原版（完全没有删减），我发现它非常古怪，因为钢琴家在第二乐章退居二线——好吧，甚至不是二线，你多少像是被领出了房间！你会真的觉得自己没有参与音乐的戏剧性发展。我可以预想这在早期演出中会令人很不满意。柴可夫斯基也承认这一点，自己做了几处删减，还建议亚历山大·西洛蒂给予修改。西洛蒂当然把它改得面目全非。他删掉了半个乐章，柴可夫斯基对此非常不满。但这个乐章的问题还是没有得到解决。所以在这次的录音中，我们将提供该乐章的三个版本。当然有原版，但也附上了西洛蒂版和我自己的改写版。"

贺夫是一位作曲家兼钢琴家，所以他无需道歉，但他很快补充道，他改写的第二乐章没有任何删减。"我并没有去掉任何音乐，只是把临近尾声的一个原本是独奏小提琴和大提琴的段落改编为钢琴独奏，为的是创造结构上的对称。而且柴可夫斯基也意识到此处有问题，因为他建议对这里

进行删减，然而这是整个乐章中最美妙的时刻之一。"

当晚，贺夫在系列音乐会的第三场，也就是最后一场上再次演奏了《音乐会幻想曲》，演绎比前一晚更有力度。贺夫火力全开，而万斯卡和乐团似乎也被这位钢琴家的胆量和从容所点燃。我的邻座是一位在本地上大学的年轻工科生，原来他对古典音乐不甚了解。但他去年 5 月收到了贺夫第二和第三协奏曲演出的门票，为之深深折服，所以今年确保自己一定赶上这位钢琴家的再度来演。

当《音乐会幻想曲》演出结束后，我问大学生有什么感想。"绝对超棒。"他告诉我，"多么伟大的作品。比起贺夫上次音乐会演奏的作品，我甚至更喜欢这部。"遗憾的是，你也许得过段时间才能再次在现场听到，我对他说，这部作品演奏得很少。"我很难相信这是真的。"他说。而我和他一样感到难以置信，这让我十分惊讶。

（本文刊登于 2010 年 4 月《留声机》杂志）

炫技与抒情并重的治愈之歌

——《D 大调小提琴协奏曲》

阿拉贝拉·施泰因巴赫尔（Arabella
Steinbacher）与阿丽亚娜·托德斯
（Ariane Todes）共同探讨这部棘手作
品的复杂性

阿拉贝拉·施泰因巴赫尔看着我带来的柴可夫斯基小提琴协奏曲乐谱兴奋不已——但版本不对。这是莱奥波德·奥尔（Leopold Auer）的版本，她正在研究它和自己手头的版本有何不同。奥尔曾拒绝演奏这部最初献给他的作品，因为难度太大。这件事引起了他和柴可夫斯基的争执。柴可夫斯基在信中说："我的这部想象力产物不幸坠入无可救药的遗忘深渊。"

柴可夫斯基转而把这部作品献给阿道夫·布罗德斯基（Adolph Brodsky），并由他首演。奥尔最终反悔，为了能演奏这首作品进行了大量修改，并将它教给自己的得意门生 [包括海菲茨（Heifetz）、艾尔曼（Elman）、津巴利斯特（Zimbalist）和塞德尔（Seidel）]。今天，我们已经对神童和超级巨星演奏这部作品见怪不怪，对它的技术挑战不以为然。

此后，包括海菲茨和克莱斯勒（Kreisler）在内的多位演奏家都自行修改过乐谱，但施泰因巴赫尔现在演奏的是大卫·奥伊斯特拉赫（David Oistrakh）编辑的柴可夫斯基的原版，没有删减。她说："我以前习惯按照删减版演奏，

没有人说什么，但和指挥家雅科夫·克雷兹伯格（Yakov Kreizberg）合作时，他让我保证不删减。"除了改变一些音符本身（有时还提高难度），奥尔还删减了一些重复乐句。"但是，"施泰因巴赫尔说，"这些重复是有意义的。柴可夫斯基不是那种糟糕到不知道自己在做什么的作曲家。"

施泰因巴赫尔从 15 岁就开始演奏这部作品，并轻而易举地克服了技术挑战，但她认为这部作品经常被误认为是演奏家的炫技工具。"对于公众而言，它是一首非常精彩的作品，可以从展现技巧的角度演奏，但我相信柴可夫斯基并非有意创作一部炫技作品。你可以表现很多微妙的时刻。如果你只是把它们草草带过，那就太可惜了。"

在她的新录音中，她对开场乐段的处理也印证了这一想法，节奏明显悠闲，在悠长的拱形乐句中流连。"乐队助我一臂之力，这样我就可以继续这条线，把旋律带出来。"施泰因巴赫尔解释道，"夏尔·迪图瓦（Charles Dutoit）努力让乐队的速度不要放得太慢。他们迎面而来，我就接过来开始我的主题。它像一个华彩段，所以我可以慢慢来，感觉很自由。乐队带着柔和的弦乐和拨奏（pizzicato）回归

的时刻非常美妙。"

她赋予主要主题的空间感让她可以随心所欲地诠释乐曲：
"你可以看到柴可夫斯基芭蕾音乐的深刻影响，尤其是在
第一乐章。常常需要用炫技的方式演奏，而它确实是炫技
大师[1]；但当主题真正开始时，所有的音型如芭蕾一般，就
像芭蕾舞者用脚尖旋转一样。"

演奏者在诠释作品时的挑战之一是音乐就像是写在了平流
层里一样，将演奏者直接带到小提琴音域的顶端，这个部
分很难演奏得悦耳。"重要的是，这首曲子的性格敏感纤细，
不能表现得很刺耳。你奏这些高音部分时，乐团的音量很大，
所以你必须用很强（fortissimo）去演奏。挑战在于不要把
弦压得太厉害，那样声音会变得糟糕。"

主华彩段将第一乐章分成两段，主华彩段后，调改变了，
音乐也变得更难。"曲调更明亮了，但一切都更加累手，

1 炫技的、炫技大师，原文为一个词：virtuoso。作者玩了一个文字游戏；
又用了拟人化手法，说这支乐曲称得上炫技大师。

因为你还有更困难的急奏，音更高，你也更接近乐章结尾。你开始疲劳，但必须维持演奏强度。"

施泰因巴赫尔解释说，第二乐章反映了柴可夫斯基在1878年创作这部作品时的一些煎熬情绪，当时他刚刚从与安东尼娜·米柳科娃短暂的失败婚姻中解脱。"他写这首曲子的时候正处于抑郁期，在日内瓦湖边的一个度假地疗养。不过这部作品并不令人沮丧：第二乐章是包含忧伤片段的唯一乐章，所以也许他在分居后觉得相当自由。他在信中写道，他想表达自己的渴望，写下这部作品对他来说有疗愈效果。这首协奏曲就像他的解药。"

第二乐章还得益于施泰因巴赫尔的简化处理："我努力保持简单，不想表现得过于情绪化。它是情绪丰沛的，但并不是特别激烈的旋律。它更像一首歌，就像你在湖边散步，想着过去的一些事情——心情忧伤，但不是特别悲伤。当主题回归，单簧管进入的时刻是最美的。每次我和迪图瓦一起演出时，他都会试着让单簧管即兴演奏，就像用脚尖舞蹈一样。把音量降得很安静也很重要，要降到很弱（*pianissimo*）。"

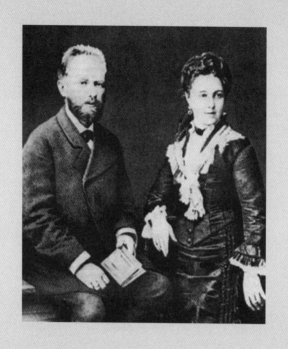

柴可夫斯基和妻子安东尼娜·米柳科娃。两人于 1877 年 7
月结婚。这是一场灾难。五天后，柴可夫斯基便逃走了。
这对夫妇一直没有离婚，也再没有见过面。

此处的一个挑战是丰沛的主要主题的重复："主题多次回归，所以我一开始尽量让它在暗处，不要太外露。然后，柴可夫斯基写到富有生气地（con aninla）时，音乐就像阳光穿过云层。它在 E 弦上，积极能量喷薄而出。"同样，作曲家的写作也有一种即兴的感觉，尤其是结尾处，主题最后一次回归："我围绕乐队的主题即兴演奏。我围绕着他们演奏，他们的旋律线很悠长。"

她如何处理亢奋刺激的最终乐章呢？"音乐方面并不困难。它是很矫健的，很有活力。它非常直线，速度必须严格，所以表现出力度方面的对比效果会很好，而且你可以利用渐弱和渐强诠释很多。如果你能尽力表达这些，它会更振奋人心。"

最终乐章除了疯狂的急奏，还有一些俄罗斯民谣般的宜人插曲。"来到极为放慢的（molto meno mosso）时，有一个俄罗斯主题，在我听来就像一个醉汉想走直线。你真的可以在这段随心所欲地把握速度。不过乐队必须保持稳定——就像醉汉想走直线时脚下的大地一样稳定。然后又回到起始速度，有很多下弓，表现一种有趣的俄罗斯舞蹈。"

在有些演出中，最终乐章就像在疯狂惊慌的心智下猛烈敲击音符，那么身处这场风暴中心是什么感觉呢？ "肾上腺素高涨。你必须保持理智。你演奏得更快，因为知道快到结尾了。然后是终曲，我的双音与乐队和定音鼓交替演奏。乐队在这一段通常会奏得非常响，而指挥会试着把演奏者从这种力度中稍稍拉回来。这是一个非常激动人心的结尾，而且非常有趣。"

历史视角

爱德华·汉斯利克（Eduard Hanslick）——

《新自由报》*Neue freie Presse*，1881 年 12 月 5 日

"一部分音乐行进得清醒、动听、不盲目，但很快庸俗就占了上风，直到第一乐章结束。小提琴不是在被演奏，而是被拉来扯去，被撕裂，被击打得遍体鳞伤。"

莱奥波德·奥尔——

致《音乐快报》*Musical Courier* 的信，1912 年 1 月 12 日于纽约

"我之所以迟迟没有在公众面前呈现这首协奏曲，部分原因是我对它的内在价值产生了怀疑，部分原因是我发现，单纯出于技术原因，我有必要对独奏部分的段落稍作改动。"

彼得·伊里奇·柴可夫斯基——

致娜杰日达·冯·梅克的信，1878 年 3 月

"这次我非常想为一部协奏曲打好框架，之后实在投入，以至于放弃了《G 大调钢琴奏鸣曲》（Op.37）。"

（本文刊登于 2015 年 7 月《留声机》杂志）

一把炸药 *

——《第二交响曲"小俄罗斯"》录音纵览

在他所有的交响曲中，柴可夫斯基的
《第二交响曲"小俄罗斯"》最为符
合他的同辈作曲家"强力集团"抱有
的理念。安德鲁·阿肯巴克（Andrew
Achenbach）纵览这部充满活力的作
品的众多录音版本。

* 一把炸药，原文：Handful of Dynamite。这是对"强力集团（Mighty Handful）"作曲家团体的音乐和目标的文字发挥。"Dynamite"意味着爆炸性；这里取正面意义，表示令人兴奋、迸发活力。

在柴可夫斯基的交响曲中，没有一部比《第二交响曲》更接近"强力集团"（成员包括巴拉基列夫、鲍罗丁、穆索尔斯基和里姆斯基－科萨科夫）所倡导的民族主义理想，该曲完成于 1872 年夏秋之际。它的别名"小俄罗斯"来自乌克兰的旧称，作品的确采用了乌克兰本土的素材，最突出的是终曲里使用了名为"仙鹤"（The Crane）的民歌，但对原曲进行了极富创造力的改编。替代传统的慢乐章的，是一首极具魅力的婚礼进行曲，借取自柴可夫斯基写于 1869 年但未公演的歌剧《水女神》（Undine）第三幕；而谐谑曲和终曲则分别借鉴了两个先例，鲍罗丁的《第一交响曲》和格林卡的《卡玛林斯卡亚幻想曲》（Kamarinskaya）。

虽然这首交响曲于 1873 年在莫斯科首演时大获成功，但柴可夫斯基仍不十分满意。七年后，他已获得国际声誉，全面修改了除第二乐章以外的所有乐章，因而激怒了一些同僚。除了给三声中部的弦乐加入一些刺耳的弓背奏（col legno）[1] 的内容，原版终曲还多出至少 150 个小节——共约两分钟的音乐。不过，改动最为彻底的还是第一乐章的主

1 弓背奏，弦乐演奏时用弓杆击弦，产生一种颇为奇异的音响。

体（实际算得上是全新创作）。谢尔盖·塔涅耶夫在致作曲家弟弟莫杰斯特的信中写道："原来的快板尽管有些不完美，但它是多么精彩，与之相比，新版本多么无力。"这评价是否合理？多亏杰弗里·西蒙（Geoffrey Simon）1982 年与伦敦交响乐团合作录制了无价的开创性录音［卡曾斯父子（Couzens père et fils）精心策划］，我们得以自行判断。

也许，在单声道录音时代，最著名的《小俄罗斯》是托马斯·比彻姆爵士（Sir Thomas Beecham）与他挚爱的英国皇家爱乐乐团（Royal Philharmonic Orchestra）合作的版本。这部录音时长达到了惊人的 37 分 30 秒（是在大量删减终曲的前提下），是我们这篇综述中最长的一版，超出其它版本较多。比彻姆冒险地让第二乐章十分宽广，可能会带来激烈的意见分歧，但英国皇家爱乐乐团对节奏的灵敏把握不会产生任何冗余的沉重感。另一方面，他那带有古怪迟缓感的谐谑曲一定会引起惊诧，它蜗牛般的节奏丝毫无法带出唱片说明书中承诺的"旋风能量"。为了感受这种能量，你只需找到德米特里·米特罗普洛斯（Dmitri Mitropoulos）和明尼阿波利斯交响乐团（Minneapolis Symphony Orchestra）

的版本：在这部 1946 年的录音中，他们在第一乐章活泼的快板（*Allegro Vivo*）主题中听起来像被一群恶魔追赶，但无论是在此处还是极快的谐谑曲中，演奏往往振奋人心，而米特罗普洛斯那令人愉悦的轻盈的（也未打磨的）终曲避免了比彻姆版中潜在的喧嚣成分。即使是暗淡、空洞的音响效果也无法减弱**塞尔吉·切利比达奇**（Sergiu Celibidache）1948 年与情感丰沛的柏林爱乐乐团合作录音的震撼力。该版本的进行风的小行板（*Andantino marziale*）在所有录音版本中最为活泼，此前的第一乐章也体现了罕见的可塑性，尽管在 9 分 37 秒时的突然减速还有待商榷。终曲即将结束前还有一处细微但令人恼火的删节，而其它部分则美妙地无拘无束。

在其它版本中，**尤金·古森斯爵士**（Sir Eugene Goossens）与辛辛那提交响乐团（Cincinnati Symphony Orchestra）于 1941 年为 Beulah 唱片公司合作的录音是该作品有史以来第一张商业唱片，演出风格却过于谨慎。**汉斯·斯瓦洛夫斯基**（Hans Swarowsky）与高度配合的维也纳国立交响乐团（Vienna State Symphony Orchestra）在激发真正的斯拉夫式热情方面表现更强，但执行得过于坚定，无法带来纯粹

的乐趣，1952 年 Tuxedo 唱片的破碎音质也有此缺点。**伊戈尔·斯特拉文斯基**（Igor Stravinsky）显然对这部作品十分喜爱，这可以通过现存的 1940 年与纽约爱乐乐团和洛杉矶爱乐乐团的两场音乐会转播一睹端倪（Pristine Audio 公司称洛杉矶爱乐的录音日期可能是 1953 年 11 月）。相比之下，纽约乐团的演奏自律性无限优秀，但这两版的演绎都十分直率、诚实和明晰，而且修复自状态明显堪忧的音源素材；修复师安德鲁·罗斯（Andrew Rose）已经尽他所能恢复洛杉矶版录音的音质。

向立体声转移

一部 1956 年的早期立体声录音值得一提：**卡罗·马里亚·朱里尼**（Carlo Maria Giulini）与爱乐乐团（Philharmonia）激情澎湃的演出收录在 EMI Classics 双子系列（Gemini）双碟唱片中。这版个性鲜明，张力十足，塑造得精雕细琢，现在听上去比它更早期的艺术家档案（Artist Profile）版多了几分空灵和蓬勃气势。然而，极其可怕的删减破坏了终曲，实属可惜。

近十年后，伦敦交响乐团参与录制了这部交响曲三张备受好评的唱片。据我所知，**安德烈·普列文**（André Previn）的 RCA 版从未在英国发行 CD［它最后一次出现在市面上的版本是金印（Gold Seal）黑胶唱片，8/80——绝版］，而**伊戈尔·马克维奇**（Igor Markevitch）和**安塔尔·多拉蒂**（Antál Dorati）指挥的版本（于 1965 年分别为 Philips 音乐集团和 Mercury 唱片录制）则长期在商品目录中占据重要位置。马克维奇对节奏的精细把握为每个小节赋予了敏锐的智慧，但必要时也有充足的热情与诗意：开场的圆号独奏精准传达了"很久以前"的奇妙感——而为了表现终曲中近乎伦巴舞曲的第二主题，他又格外优雅地放慢速度。伦敦交响乐团的演奏矫健，如芭蕾舞点般准确且生机勃勃。然而，我认为马克维奇虽然优秀，多拉蒂的火力更强。从一开始，令人安心的磁带噪声底音说明 Mercury Living Presence 磁带没有经过任何技术伪装，声音确实具有强大冲击力和透视般的穿透力。同样，伦敦交响乐团的表现更加无懈可击：对谐谑曲的精湛诠释让人闻之方能信服，木管和铜管首席的个性也非常鲜明。多拉蒂的观点比起马克维奇更为变化莫测，但他从不鲁莽行事，他的演出充满了锐利的观察和狡黠的机智（在终曲活泼的快板前段，单簧管和巴松的"错

音"进入让人露出笑容）。最重要的是，多拉蒂证明了自己是平衡管弦乐的大师：以终曲为例，听听他如何巧妙地调和铜钹和大鼓，使音乐激发强烈的生理兴奋却毫不粗粝（尾声急板令人目眩神迷，会让所有听众起立致意）。

一盒双碟版 BBC 传奇（BBC Legends）选集还原了 1966 年**康斯坦丁·西尔维斯特里**（Constantin Silvestri）执掌伯恩茅斯交响乐团（Bournemouth Symphony Orchestra）时的一场风格独具的广播演出。至少在前两个乐章中，这位罗马尼亚大师一丝不苟地遵循乐谱指示，得到了回报——弦乐在第一乐章呈示部和再现部中的第一个*很强*（*fortissimo*）让人不禁坐直身体。他在终曲中慎重把握节奏，呈现充足的幽默，所以他匆匆忙忙带过谐谑曲就显得更加可惜（他弃用了第二次重复）。在 1967 年 CBS 公司的录音中，**伦纳德·伯恩斯坦**（Leonard Bernstein）也拼命推进乐曲进程（他为终曲活泼的快板主要主题设定的速度飞快），但总体而言，这更像是一场纽约爱乐乐团的集体炫技，而不是一个令人印象深刻、极富营养的有机整体。虽然谐谑曲充满精神抖擞的生气与活力，其它部分能给人带来的笑容太少。

柴可夫斯基家五兄弟。柴可夫斯基有四个兄弟（尼古拉，伊波利特，双胞胎阿纳托利和莫杰斯特）。阿纳托利拥有很成功的法律事业。莫杰斯特则成为作家、翻译家，是柴可夫斯基歌剧《黑桃皇后》、舞剧《天鹅湖》的脚本作者。

指挥四重奏

四位大师各为我们留下了两部录音。**洛林·马泽尔**（Lorin Maazel）于 1964 年与维也纳爱乐乐团合作录制的 DECCA 唱片中几乎没有激动人心的内容，该录音如今已在唱片目录中消失。幸运的是，他于 1986 年为 Telarc 唱片公司录制的数字录音版给人无限启迪。从一开始，听众会被匹兹堡交响乐团（Pittsburgh Symphony Orchestra）丝绸般的优雅打动，马泽尔用与生俱来的好品味和从容不迫的态度指挥着乐曲进程，他在第一次录制时缺乏这些品质。录音还欠缺最后一丝暖意：第二乐章尽管姿态宜人，却不会向你俏皮地眨眼。

我更喜欢**克劳迪奥·阿巴多**（Claudio Abbado）1968 年与新爱乐乐团（New Philharmonia）合作的 DG 版本。录音振幅值得称道，焦点清晰，阿巴多的思路清新又不夸张，依然令人赞叹。诚然，虽然偶尔有一些演奏偏离乐谱，但完全不扰乱作品，阿巴多对音乐的热爱溢于言表。前三个乐章是唱片史上最优秀的演奏之一，乐团训练有素，充满了悦耳的热情、温柔的灵活和引人入胜的活力。只有终曲令

人失望：抒情的第二主题偏拖沓，而且 2 分 43 秒处似乎能听出编辑痕迹。阿巴多 1984 年与芝加哥交响乐团（Chicago Sympheny Orchestra）为 CBS 公司录制的后续版给我的印象宛如一份声明，整体显得更不自在，沟通方式更不讨喜。终曲里给小号部分安排了一些庸俗的调整，完全不符合这位极其明智的指挥家的风格。更大的障碍是录音：丝毫没有蓬勃气息，弦乐音色不敢恭维，全奏也很模糊。

库特·马祖尔（Kurt Masur）的 1969 版原先为东德的 VEB Deutsche Schallplatten（德意志唱片公司）制作，之后版权归属 DG 公司，它看似是另一名强有力竞争者。德累斯顿爱乐乐团（Dresden Philharmonic Orchestra）的演奏极为出色（乐团以极富个性的木管演奏家群体而自豪），演奏的推力强大，每个步伐目标明确，甚至包括第二乐章的进行曲（无法抗拒地活泼，伶俐机敏），而终曲毫不夸大，令人耳目一新 [马祖尔的沉稳的中板（Moderato assai）引子算是最不装腔作势的版本]。然而，问题依然存在。平衡总是不够理想，过于紧密，但为了消除模拟磁带的噪音残留，Berlin Classics 公司的重制过度抽走了中频的温暖，并引入了我手头的黑胶版中没有的尖锐感。马祖尔的 1990 年 Teldec 公

司的数字录音版并没有这些质疑点，但在任何方面，前两个乐章再无旧版的激情。谐谑曲的张力逐渐积累 [莱比锡布商大厦管弦乐团（Gewandhaus Orchestra）的节奏极为明确有力——短笛也惊人地出色！]，而在终曲展开部虹彩般的转调处终于没有松懈，抓紧了目标。

俄罗斯大师

叶甫根尼·斯威特兰诺夫（Evgeny Svetlanov）1967 年与苏联国家交响乐团（USSR Symphony Orchestra）合作的录音几乎完美：纪律、气质、激情、地方色彩、令人兴奋的自发性，以及对交响乐比例的敏锐。同前辈比彻姆一样，斯威特兰诺夫在进行风的小行板中选择了异常耐心的速度，但无论是在此处还是顽皮的谐谑曲中，乐队的演奏都完美结合了活泼的敏锐节奏感和对乐曲的充分喜爱。终曲开场时能听到弦乐狼吞虎咽地吞下柴可夫斯基干脆的双音和弦，多么美妙。更妙的是，接下来活泼的快板渐入佳境，势不可当。苏联的录音向来不值得称道，但整体质量完全过得去。之后，斯威特兰诺夫的现场演出在东京三得利音乐厅（Suntory Hall）进行，乐团不变 [改名为俄罗斯联邦国家交响乐团（State

Symphony Orchestra of the Russian Federation）]，表现依然平易近人，情绪洋溢。虽然在二十三年的时间里，第二乐章可能略微出现了一点点啤酒肚，但它令人全情投入的参与感、丰富的个性和慷慨的抒情诗般的激情还是难以抗拒。

上世纪 70 年代后半期，各大交响乐团陆续推出了一系列备受瞩目的柴可夫斯基交响乐全集录音。1976 年 10 月，**姆斯蒂斯拉夫·罗斯特罗波维奇**（Mstislav Rostropovich）敲定与伦敦爱乐乐团（London Philharmonic Orchestra）合作录制他的 EMI 系列，音乐会在皇家节日音乐厅举办，这部个性鲜明的《小俄罗斯》仍是系列中最出色的部分之一。诚然，罗斯特罗波维奇指挥前两个乐章时略显固执的风格与其说是可爱，不如说是坚韧。并且，部分思路无法让人信服：在开场活泼的快板中，我不喜欢他在 6 分 58 秒处张扬地处理柴可夫斯基的极为放慢的（*molto meno mosso*）标记，从而使真正的再现部开始几小节后让人心跳加速的渐快完全多余。不，真正的乐趣是在谐谑曲中（从 3 分 07 秒开始转到遥远的升 F 大调的短暂期间，他给弦乐拨弦加入了一些非常有效的重音），而终曲中的庆祝活动又上升了一个

档次——一场喧闹的，时而喧嚣的狂欢节，还有一些"顽皮又美妙"的小心思点缀，让你时刻保持注意力集中。相比斯拉瓦[1]的丰富阅历，**里卡尔多·穆蒂**（Riccardo Muti）与爱乐乐团于 1977 年为 EMI 公司录制的版本也有爱好者，但我无法欣赏，觉得这一版过于平铺直叙和随意。

向千禧年迈进

1977 年**伯纳德·海廷克**（Bernard Haitink）与举世无双的阿姆斯特丹皇家音乐厅管弦乐团（Royal Concertgebouw Orchestra）的演出完全上升到另一个境界，他们的演出表现力高超，音乐性极强，具备穆蒂的版本所缺乏的沉着、鉴赏力和交响乐连贯性。海廷克的构思非但完全不矫揉造作、特立独行，他具备思想深度的诠释还为作品的前半部分赋予了异常庄重的含义。终曲藐视粗俗（尾声前的大锣音在有些人看来过于矜持），选择了更令人激动的累积能量。音效光辉壮丽——成熟、细腻，闪耀着 Philips 和皇家音乐厅管弦乐团的最佳传统。在**赫伯特·冯·卡拉扬** 1979 年与

1 友人对罗斯特罗波维奇的爱称。

柏林爱乐乐团为 DG 公司录制的作品中，完美无瑕的雕琢与钢铁般的控制相辅相成，令听众如被催眠，沉迷其中，特别是在进行风的小行板中，卡拉扬以钟表匠的精密度细心组装各部分。至于缺点，谐谑曲缺乏最出色的版本所具备的节奏提升、灵活性或闪烁的顽皮感。我也不欣赏卡拉扬版带有压倒性气势的终曲里小号恐吓式的音调——打桩般的尾声只是把听众敲打到服帖为止。

与卡拉扬的重量级柏林乐团相比，**马里斯·扬颂斯**（Mariss Jansons）率领的奥斯陆爱乐乐团（Oslo Philharmonic Orchestra）的勤奋工作可能令人难堪地微不足道（Chandos 略带距离的平衡也难以消除这个印象）。在他们 1985 年的演出中，演奏表现最突出时（如谐谑曲）蹦跳前进，带着一种精灵般、近似门德尔松式的活力，但弦乐在其它部分较为缺乏厚度和音色的力量，属于缺点之一。然而，还有更大的问题，就是在表演中加入了大量可疑的"改进"：定音鼓开启第二乐章进行曲时采用了大胆的中弱（mp）[而不是很弱（pp）]，我认为完全是画蛇添足，还有许多其它的造作之处（力度变化和延长），以及终曲中多了几次定音鼓的连续鼓声。如果实际演出能表现出更多性格和结

构的稳固性，也许扬颂斯的干涉主义策略也不至于那么有害。

接下来是**尤里·特米卡诺夫**（Yuri Temirkanov）的 RCA 版。他也拒绝一成不变地按照乐谱指挥，但他的想法总能更好地阐明音乐，而不会转移听众的注意力。开头八分音符的全奏异常清脆，接着是空旷到大胆的圆号独奏，为一个生动解读设定了范本，让你用全新的听觉去感受。进行曲尤其有许多美妙之处——弦乐在一开始假装趾高气扬地昂首阔步，会让你忍不住轻笑——而特米卡诺夫把谐谑曲中交替的节奏模式表现得尤为生动（英国皇家爱乐乐团兴致高昂的管乐组发挥到极致）。尽管小提琴组偶尔有凌乱的角落，爱好者们还是会发现这版非常值得找来欣赏。

据我所知，**米哈伊尔·普雷特涅夫**（Mikhail Pletnev）的柴可夫斯基交响曲系列评价褒贬不一，但他的 1995 版由 DG 公司录制的《小俄罗斯》充分体现了足够的温暖与冲击力，我认为绝对是成功之作。俄罗斯国家管弦乐团（Russian National Orchestra）的演奏具备令人瞠目结舌的协调性和柔韧度，镇定自若（它的松香、赭石色彩非常独特）。我

也非常喜欢普雷特涅夫对柴可夫斯基的中声部的精心处理：低音管乐 [低音单簧管（chalumeau-register clarinet）和巴松]、长号和中提琴的演奏都很有存在感。宜人的欢快谐谑曲速度适中，呈现了最精确的交叉强音，随后的尾声最为线性又平易近人，充满了逗趣的幽默，以光芒万丈的尾声达到高潮，肾上腺素产生的强烈推动力几乎可以与多拉蒂的尾声媲美（定音鼓结尾十分出色）。

安德鲁·立顿（Andrew Litton）（Virgin 唱片）和**杰拉德·施瓦茨**（Gerard Schwarz）（Delos 唱片）分别执掌伯恩茅斯交响乐团（Bournmouth Symphony Orchestra）和西雅图交响乐团(Seattle Symphony Orchestra)，成绩瞩目。两人相比，施瓦茨的作品观察力更强、更加青春，他也是在终曲中坚持按照精确音符时值演奏的顽固指挥。**莱昂纳德·斯拉特金**（Leonard Slatkin）于 1993 年与圣路易斯交响乐团（Saint Louis Symphony Orchestra）的录音脚步轻快却丝滑得令人佩服，他不知用什么方法在最后冲刺到终点线前成功完成一个离谱的逐步地渐快（*pocoa poco accelerando*）。

自千禧年以来，对《小俄罗斯》的全新诠释少得可怜，至

今只有两部作品。**弗拉基米尔 · 瓦列克**（Vladimír Válek）和布拉格广播交响乐团（Prague Radio Symphony Orchestra）的 Supraphon 版可以立马排除，因为第一乐章居然被大幅削减了 72 小节，终曲中也出现莫名其妙的删节。另一方面，**尼姆 · 雅尔维**（Neeme Järvi）异军突起，饱受赞誉。哥德堡交响乐团（Gothenburg Symphony Orchestra）全程保持着高度警惕性，筹备一丝不苟，呈现了一场完全令人振奋的表演。雅尔维设定了一些轻快节奏（有些人认为第二乐章节奏太快），但不乏微妙的变化和强烈的表现力；事实上，终曲中温柔犹豫的副旋律带着一种凄美的暗涌，非常感人 [听一听中提琴轻柔地拖拽对位声部（tugging counterpoint）]。BIS 公司的 SACD 的声音也极为自然。

结论

我们的入围名单不算短。就我个人而言，我希望一定要有马克维奇、多拉蒂、阿巴多（DG 版）、马祖尔（活力非凡的德累斯顿录音）、海廷克、普雷特涅夫或是斯威特兰诺夫（与苏联国家交响乐团）的录音。遗憾的是，阿巴多和海廷克的版本都是删减之斧的牺牲品，但二手唱片非常

值得搜罗。如果你优先考虑跟得上时代的音效，那么普雷特涅夫或雅尔维都能让你如愿以偿。特米卡诺夫可能无法让所有人满意，但他一定会让你有新的听觉体验。我也不会愿意放弃米特罗普洛斯、切利比达奇或罗斯特罗波维奇的巨大魅力。而我心中的《小俄罗斯》至尊是谁？普雷特涅夫与多拉蒂难分伯仲。如果我倾向于那位匈牙利大师，只是因为他和伦敦交响乐团火花四溅的合作产生了那份至关重要的额外热忱、易燃的自发性和让生活更多姿多彩的乐趣。

朴实之选

苏联国家交响乐团 / 斯威特兰诺夫

Regis　RRC1266

这是一个真正的俄罗斯节日,充满了浓郁的地方色彩、不可动摇的活力和舞蹈的精神。它从各个角度都令人格外振奋,而且唱片零售价只要五英镑左右,绝对物美价廉,不可错过。

现代之选

俄罗斯国家管弦乐团 / 普雷特涅夫

DG　449 967-2GH5

普雷特涅夫率领的一流乐队的演奏极其优雅,他们的演出自然传神,富有智慧和前瞻式的严谨,作曲家必然会赞同演出中传统的克制成分。

独到之选

伦敦交响乐团 / 杰弗里 · 西蒙
Chandos　CHAN10041
听得到作曲家更深沉、更无拘无束的原创思路，引人入胜：尤其是第一乐章，体现了引发思考的内在野心，而三声中部中的弦乐弓背奏让人想起柏辽兹的"妖魔夜宴之梦"。

馆藏之选

伦敦交响乐团 / 多拉蒂
Mercury　475 6261MM5
这版《小俄罗斯》绝对势不可当，录音捕捉了这份深深成就彼此的合作关系所展现的艺术实力的巅峰，四十多年过去了，它的声音仍然异常鲜活生动。

入选唱片目录

发行年份	艺术家	唱片公司（评审版本R）
1940	纽约爱乐乐团/斯特拉文斯基	New York Philharmonic NYP9701（绝版）
1941	辛辛那提交响乐团/古森斯	Beulah 1PD11（95/5）
1946	明尼阿波利斯交响乐团/米特罗普洛斯	Archipel ARPCD1032
1948	柏林爱乐乐团/切利比达奇	Urania URN22 108（绝版）
1952	维也纳国家交响乐团/斯瓦洛夫斯基	Tuxedo TUXCD1066
1953	英国皇家爱乐乐团/比彻姆	Sony SMK87875(03/4)
1953（?）	洛杉矶爱乐乐团/斯特拉文斯基	Pristine Audio PASC101
1956	爱乐乐团/朱里尼	EMI 586531-2（93/9;05/8）
1965	伦敦交响乐团/马克维奇	Philips 446 148-2PM2（79/6）
1965 *	伦敦交响乐团/多拉蒂	Mercury Living Presence 475 6261MM5
1966	伯恩茅斯交响乐团/西尔维斯特里	BBC Legends BBCL4182-2
1967 *	苏联国家交响乐团/斯威特兰诺夫	Regis RRC1266; Melodiya MELCD1000194
1967	纽约爱乐乐团/伯恩斯坦	Sony SM5K87987

1968	新爱乐乐团/阿巴多	DG 429 527-2GR (91/8R－绝版)
1969	德累斯顿爱乐乐团/马祖尔	Berlin Classics 0002472CCC
1976	伦敦爱乐乐团/罗斯特罗波维奇	EMI 519493-2 (96/9R)
1977	爱乐乐团/穆蒂	Brilliant Classics 99792 (91/9R)
1977	阿姆斯特丹皇家音乐厅管弦乐团/海廷克	Philips 442 061-2PB6 (94/10－绝版)
1979	柏林爱乐乐团/卡拉扬	DG 463 774-2GB8 (00/12)
1982 *	伦敦交响乐团/杰弗里·西蒙(1872原版)	Chandos CHAN10041 (94/7R)
1984	芝加哥交响乐团/阿巴多	Sony 82876 88807-2
1985	奥斯陆爱乐乐团/扬颂斯	Chandos CHAN8460 (87/11)
1986	匹兹堡交响乐团/马泽尔	Telarc CD82011 (87/11R)
1989	伯恩茅斯交响乐团/立顿	Virgin 561893-2 (01/7)
1990	莱比锡布商大厦管弦乐团/马祖尔	Warner 2564 63781-2 (91/5R)
1990	俄罗斯国立交响乐团/斯威特兰诺夫	Warner Classics 2564 69424-3
1990	英国皇家爱乐乐团/特米卡诺夫	RCA 82876 55781-2 (94/5R)

1992	西雅图交响乐团/施瓦茨	Delos DE3087
1993	圣路易斯交响乐团/斯拉特金	RCA 09026 68045-2 （95/11-绝版）
1995 *	俄罗斯国家管弦乐团/普雷特涅夫	DG 449 967-2GH5 （96/12）
2004	哥德堡交响乐团/尼姆·雅尔维	BIS BIS-SACD1418(06/A)

（本文刊登于 2009 年 4 月《留声机》杂志）

"我们的交响曲"

——《第四交响曲》

贾南德雷亚·诺塞达（Gianandrea Noseda）与彼得·匡特里尔（Peter Quantrill）讨论柴可夫斯基这部被命运驱使的交响曲。

柴可夫斯基在写给赞助人兼知己娜杰日达·冯·梅克的信中说："我在冬天写这首交响曲的时候心情很低落，它忠实地反映了我当时经受的痛苦。"天知道有多少热情阳光的音乐从抑郁的深渊中诞生——例如贝多芬的《第二交响曲》——但柴可夫斯基在1877年的那段极不明智，更为不幸的婚姻中的痛苦经历与他在婚姻解体后创作的《第四交响曲》和《小提琴协奏曲》几乎密不可分。

贾南德雷亚·诺塞达深知这一切——"但我必须处理眼前的事情"。自2016年成为伦敦交响乐团的联合首席客座指挥后，他非常重视乐团在上世纪60年代由安德烈·普列文培养的俄罗斯音乐演奏传统，该传统先后由姆斯蒂斯拉夫·罗斯特罗波维奇和瓦莱里·捷杰耶夫用自己独有的方式深化、强调。由于音乐总监西蒙·拉特尔爵士（Sir Simon Rattle）是一位非常挑剔的俄罗斯音乐诠释者，伦敦交响乐团董事会明智地选择了诺塞达。他在马林斯基剧院担任捷杰耶夫的助手期间崭露头角，对俄罗斯和意大利歌剧传统了如指掌，并能感受这两种传统对柴可夫斯基《第四交响曲》的影响。他说："我知道这些传统，但它们并不是一种束缚。"

他观察到，这部交响曲里几乎所有的主题都受制于一种漩涡式的、无法逃脱的引力，"就像《诸神的黄昏》"一样把听众拉下去。柴可夫斯基对同时代歌剧，尤其是威尔第的认识，在这部交响曲中显而易见，超出他的所有其它作品。《第四交响曲》借鉴的与其说是贝多芬《第五交响曲》中的命运之神来敲门，不如说是威尔第十五年前为圣彼得堡皇家剧院（St Petersburg Bolshoi Theatre）创作的歌剧《命运的力量》（*La forza del destino*）中充满厄运的号角齐鸣。

诺塞达也认为，《第四交响曲》的开篇与《第六交响曲》的终曲并列，在所有柴可夫斯基作品中是结构上最令人满意的。他注意到形成对比的第二主题只是标记为"圆舞曲速度（*in movimento di Valse*）"："因为它不是真正的圆舞曲，它太不稳定了。伴奏的八分音符不在拍上。"指挥家在整首交响曲中都要应对这样的节拍设置：如果柴可夫斯基不是对他的德国同辈如此不屑一顾，你甚至可以把它当成勃拉姆斯式进行。诺塞达说，接下来在乐章的尾声中："我用眼睛指挥不在拍上的铜管乐，对应着用手指挥在拍上的弦乐。"对他来说，圆舞曲主题的回归让人想起普罗科菲耶夫的《战争与和平》（*War and Peace*）中的一

个关键点，即在安德烈临终前，娜塔莎回忆起他们一起跳舞的情景。

第二乐章小行板以双簧管旋律开场，就像塔季扬娜[1]（Tatyana）独自在卧室中，立即勾起回忆——巴松如男中音一般给予应答。然而，柴可夫斯基又规定这首曲子应该"用坎佐纳风格"而不是咏叹调来演奏。诺塞达与双簧管乐手通力协作，为的是清晰传达乐句每个部分的弱拍，使独奏不至于出现在平淡无奇的一长串连音中——同时也是为了与乐手们建立一种动态合作，这一点无论他是在指挥伦敦交响乐团还是柏林爱乐乐团都同样适用。"我不想让他们以为自己知道接下来会发生什么。"

我想起了几年前的一个场合，在排练贝多芬《第九交响曲》的时候，他让伯明翰市立交响乐团及合唱团完整演奏了终曲。"非常好，"他说，"你们完美呈现了西蒙·拉特尔的演出[2]。现在可以按我的方式演出了吗？"

1 塔季扬娜，当指普希金《叶甫盖尼·奥涅金》的女主人公。
2 西蒙·拉特尔于1980—1998年执掌伯明翰市立交响乐团，先任常任指挥，后又任音乐总监，把该乐团打造成世界一流乐团。

诺塞达考虑过（一些指挥家采用的）方法，让小提琴手和中提琴手像拿吉他一样拿琴，弹奏著名的拨弦谐谑曲，但他解释道自己并不想要完整的拨弦声。"我要求弦乐手演奏时就像在吹肥皂泡一样。然后——啪！泡沫破灭，掉落下来。"他追求的是三声中部中铜管乐器提供辅助的浑厚音色："让小号演奏拨弦很荒谬，但他们明白我的意思。它应该像玩具进行曲一样。"他指挥这一乐章的诀窍是略微领先于乐手们的节拍，而这种上气不接下气、近乎慌张的情绪为三声中部的主要主题中宽广的穆索尔斯基式幽默奠定了基础——"壮丽地，好似意大利式的漫步——我们穿戴整齐，然后出门"——巴松扮演的角色随后被暴发的单簧管嘲讽，正如戈登堡与什缪耶尔或彼得与他的祖父[1]。

从另一个角度来看，谐谑曲是这部交响曲中最古典的部分，柴可夫斯基在这里向他的偶像莫扎特致敬，正如他在《黑桃皇后》中间采用新古典风格的嬉游曲一样：

1 戈登堡（Goldenberg）与什缪耶尔（Schmuyle），见穆索尔斯基《图画展览会》，彼得与他的祖父，见普罗科菲耶夫《彼得与狼》。

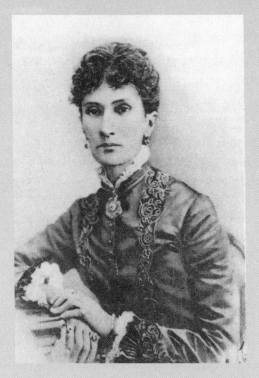

娜杰日达·冯·梅克。富孀。是柴可夫斯基从未谋面的
经济和精神上的支持者。自 1877 年起，梅克夫人资助
柴可夫斯基达十三年之久。她还曾聘请年轻的德彪西担
任孩子们的钢琴教师。

柴可夫斯基致梅克夫人书信手迹

诺塞达逐句逐段引用柴可夫斯基对狂躁型执念的词学研究[1]，他认为《第四交响曲》是《黑桃皇后》的交响乐同类作品。

"你瞧，*fuoco* 的意思是火。"他指着终曲的速度标记说道，"但我不想要巨大的火焰。它更像是烛火的热度——哎哟！他并没有简单写下热情的快板（*Allegro con brio*）。"这里的挑战在于，弦乐用各自的弓法演奏急速下行音阶的每个十六分音符，而管乐则以四人为一组衔接。诺塞达欣然接受并鼓动演奏产生的张力，尤其是为了与柴可夫斯基目前为止极力避免出现的第二主题中的民歌风形成最鲜明的对比：这也是《第四交响曲》与之前的"早期"交响曲体现出截然不同的一个方面。

在第一乐章中，诺塞达指出柴可夫斯基形式上的匠心，他对第二主题的处理是先用卡农，然后是减值（音符更短），最后以密接和应（重叠进入）冲向尾声，似乎他在学习德

1 对狂躁型执念的词学研究，原文：lyric study of manic obsession。作者把句子前面提到的《黑桃皇后》描述为柴可夫斯基对狂躁型执念的词学研究。——也就是说，诺塞达引用了《黑桃皇后》。

国传统，想证明一个俄罗斯作曲家也能写出一部"真正的"交响曲（他的后辈同样与类似的偏见斗争）。弦乐和管乐在终曲中互换彼此的连奏／断奏表达，就像穿上了对方的服装，在它们越来越狂乱的互换中，诺塞达感觉这是威尔第歌剧《法斯塔夫》（Falstaff）中酒馆里打趣对话的器乐版："哎！皮斯托拉！巴多夫！"[1]第二主题每次回归时，它的特性都会发生变化：开始是民歌，再到歌剧，最后是芭蕾。他说："这完全是《天鹅湖》。"

这最后的主题转换预示全曲最"新交响乐"的表态：如同布鲁克纳和勃拉姆斯的《第三交响曲》、舒曼的《第四交响曲》和（这几部作品的前辈）柏辽兹的《幻想交响曲》的风格，前导主题的"命运"号角回归。按诺塞达的说法，最后几页应该把"热烈的"（con fuoco）终曲温度提高到白热化，即使尾声的"速度Ⅰ（TempoⅠ）"之后没有速度改变标记："这种速度变化不需要标记。我们可以理解。"当我们翻到最后一页时，音乐只能是渐快，我们不可能听到其它速度的诠释——"谢谢你们，晚安！"诺塞达说完，用夸张的动作合上了乐谱。

1 皮斯托拉（Pistola），巴多夫（Bardolfo），歌剧《法斯塔夫》中的两个人物。

◎ 版本收藏

—

《第四交响曲》录音纵览

这部多面作品的魅力在于它坐拥多部录音诠释，罗布·考恩（Rob Cowan）发现这些录音从反复无常到辉煌炽热，风格各异。

柴可夫斯基的《第四交响曲》必然是他已完成的七部交响曲中最私密，也可能是最完美的一部。它写于1877年和1878年，著名的开场（很强的圆号和巴松）暗示了命运之环，比才的《卡门》及其主人公的悲剧命运对命运之环起到了提示作用[1]。此外，一系列个人问题也与其相关，尤其是作曲家被压抑的同性恋取向、灾难性的婚姻，以及对这件事可能扼杀他的灵感的想象，当然这并未发生。但它是一座摩天大楼，汉斯·凯勒（Hans Keller）将圆舞曲般转到眩晕的第一乐章描述为"我们所有音乐文献中最高耸的交响乐结构之一"。

对于《第四交响曲》，柴可夫斯基创造一个自给自足的世界的能力与马勒对《第三交响曲》的抱负不谋而合：第一乐章表达了挣扎和最终的解脱（明显受到贝多芬《第五交响曲》的影响）；如歌的第二乐章略带怀旧；拨弦的谐谑曲意指正在演奏的巴拉莱卡琴（balalaika）和狂欢的农民；而终曲的开场像一股旋风，充满民歌主题，逐渐逼近的命

[1] 柴可夫斯基在写这首交响曲之前的那段时间曾看过这部歌剧，并对其印象非常深刻，他将该作品主题的元素——特别是命运在主要人物生活中的角色——纳入交响曲。

运之环很快成为了现实。但这只是暂时的。柴可夫斯基不愿被打败，在《第四交响曲》的结尾低音提琴、大提琴和定音鼓将我们带到欢庆节日的人群中，在这里，命运的风头被勇敢地抢走，热烈的庆祝赢得了胜利。

这部多面作品的美妙之处在于，它不会被固定在单一的诠释之柱上；一旦音乐融入脑海，它就会反复侵入你的意识，每次都会出现不同的色度或细微的差别，这使得整整一个世纪的录音——因为数量太多，此处无法面面俱到——成为一种恩赐。所以，这是我个人对时间跨度长达九十年的柴可夫斯基《第四交响曲》录音的看法。

早期的标新立异者

1929 年 6 月，**威廉·门格尔贝格**（Willem Mengelberg）与阿姆斯特丹皇家音乐厅管弦乐团合作录制了最早期的电声录音版之一，虽然这场演出经常与作曲家的明确指示相左，但相当独特。自此，即使是富特文格勒（Furtwangle）（Warner）、库塞维茨基（Koussevitzky）或比彻姆（Beecham）（IMG Classics）这些毫无疑问各有所长的指挥家，都少有

人如门格尔贝格一般"领悟"《第四交响曲》——而且考虑到其年代久远，音效相当惊人。我之前提到该版有一些小特点（第一乐章"修订"后的结尾和其它多处），但这场演出其令人太阳穴突突跳动的效果，完全归功于门格尔贝格在关键时刻火上浇油的能力。任何一位别的指挥如果像门格尔贝格那样自由发挥，效果可能会很可笑；但没人做到这样，门格尔贝格的成事能力使他超出于众人之上。只有1958年的伯恩斯坦（见下）才较为接近这种至高水准的主观诠释。

按照乐谱，在交响曲第一乐章的结束处，弦乐以 *fff*（最强）演奏，拼命衔接上狂野的活泼的快板结尾。但是，如果你像门格尔贝格、皮埃尔·蒙都（Pierre Monteux）、作曲家兼指挥家**伊戈尔·马克维奇**和其他许多指挥一样，在这个连接部中创造一个间歇呢？奇怪的是，效果十分"呆板"，尽管在他1956年的巴黎录音中（整体而言，这版比他的伦敦交响乐团版本更可取），马克维奇戏剧化的紧缓张弛几乎让我折服。巴黎的马克维奇在其它重要方面也很像门格尔贝格，比如第一乐章的核心部分里那些激烈的模进。**谢尔盖·库塞维茨基**在他的第二张 Victor 公司唱片中

也选择了间歇方针，这是 1949 年磁带录音的开山之作，庞大洪亮，钹音到处横冲直撞（尤其在终曲中），种种富有感情的细节［大提琴组在第一乐章 9 分 27 秒按照乐谱标记富有感情地（expreesivo）演奏］，还有一些有趣的速度关系（tempo relation），最突出的是在第二乐章中，可能带有乐观情绪的 più mosso（即应该速度更快）第二部分却按照原速演奏。与托斯卡尼尼的 NBC 交响乐团合作的两个版本（托斯卡尼尼大师从未将该曲列入与 NBC 乐团的演出曲目）很有意思，早期版本在**莱奥波德·斯托科夫斯基**（Leopold Stokowski）（1941 年）的指挥下录制，特点是容易兴奋，从某处开始——第一乐章 9 分 07 秒，斯托科夫斯基在上行模进处加大火力——达到接近晕眩的程度，速度明显放缓，并引入天鹅绒般的滑音。此后，"斯托奇"[1]再次火力全开。我不想当个扫兴的人，多嘴告诉大家力度有哪些调整，或者有哪些令人震惊的速度变化等等，除了责无旁贷地告知读者，终曲里有八个小节的删减。

或许，更令人惊讶的是 1948 年**埃里希·克莱伯**（Erich

1 Stoky，友人对斯托科夫斯基的爱称。

Kleiber）与同一支交响乐团的广播录音，虽然偶尔出错，但不乏值得解读之处——例如，第一乐章9分17秒，"命运"号角在中间处回归后，克莱伯让弦乐几乎真的在哭泣，以一种无人能及的，甚至连斯托科夫斯基也无法做到的方式将速度拉回。此外，在第二乐章中，他将木管乐器突出于大提琴之上——这真的很美——以及之后夸张的突强（*sforzandos*），推进速度，然后再放慢。他处理应该速度更快（*più mosso*）的部分（3分35秒）的停顿方式令人想起旧时代肖邦钢琴家的那种"说话式"伸缩处理。

对我来说，在**赫伯特·冯·卡拉扬**的众多柴可夫斯基《第四交响曲》录音中，他于1960年为EMI录制的柏林版最有说服力——精致、诱人，经常温柔得令人放下防备，而且绝大部分演奏出色。不过，如果你想听卡拉扬与爱乐乐团于1955年合作的《第四交响曲》现场录音，ICA Classics可以提供一版：虽然难说是"模范音效"，但它个性鲜明（木管独奏非常独特），而且热血沸腾。

行事莽撞者

还有**汉斯·罗斯鲍德**（Hans Rosbaud）1957 年和巴登巴登西南广播乐团（Sudwestfunk Orchestra of Baden-Baden）的合作。这版诠释坚实直接，第一乐章的核心处逐渐累积模进，并不提高速度，只是简单地通过演奏的力量呈现，整体势不可当，而且在乐章结束段，*fff*（最强）的震颤的尾声之前没有令人分心的间歇……音乐仿佛借着突如其来的冲动直接向前奔驰。坎佐纳风格的行板（*Andante in modo di canzone*）起初热情又放松，在 4 分 08 秒处稍快些（*più mosso*）的段落中有所加快；大提琴稍后出现的方式，从织体内部，具备支撑性质并富于表现力（此处与威廉·门格尔贝格的相似之处无可辩驳）。罗斯鲍德的方式证明，对于柴可夫斯基作品，没有必要产生歇斯底里的情绪或刻意推进速度；他对终曲的处理毫无疑问证明了这一点。开篇和结尾都创造了巨大的强度储备，管乐和弦乐交替以最大力度演奏，而开篇处"命运"号角的回归则令人敬畏。虽然，要说罗斯鲍德带领的管弦乐团是大师级，此话有失偏颇，但听到一个好乐团被拉伸到极限的感觉本身就是一种听觉兴奋感的来源。

康斯坦丁·西尔维斯特里与爱乐乐团同样于 1957 年合作，但采用立体声录音，西尔维斯特里在开头小题大做地摆弄"命运"号角，一开始打乱了我的预期（西尔维斯特里在 1964 年由 King International 发行的 NHK 交响乐团广播录音中并未如此）。他的解读可塑性极强，而且带着某些明显的指向性，他尽情享受当下，而罗斯鲍德尊重演出时间；西尔维斯特里对第二乐章的呈现尤为用心。1960 年，**安塔尔·多拉蒂**和伦敦交响乐团对第一乐章严加约束，这场演出不仅秩序井然，还通过十足精彩的演奏达到了情感效果。多拉蒂的诠释一如既往地真诚；没有令人分心的力度"调整"，在速度方面没有过渡段的弯曲，大体上按照乐谱演奏。作为一个可行的、录音优秀的样板（Mercury Living Presence 系列的经典唱片），你找不到更好的选择。

叶夫根尼·穆拉文斯基对《第四交响曲》进行了多次录音，现场和录音室版皆有，并非所有录音都与列宁格勒爱乐乐团合作；但在紧急关头，1960 年 10 月于温布利市政厅的传奇 DG 录音是穆拉文斯基《第四交响曲》所有录音中唯一的立体声版，属于必选之作。没有人比穆拉文斯基更能让第一

乐章富有生气的中板（*Moderato con anima*）的"真正的第一主题"听上去更安静或更有表现力（这是柴可夫斯基自己在乐谱中的指示）。事实上，只有他能让你意识到乐谱中有多少弦乐部分在强奏（*forte*）以下，而且列宁格勒爱乐的弦乐演奏快马加鞭，快得令人咋舌。我应该顺便提一下，这部交响曲没有节拍标记，至少我手头的三本乐谱都没有。与 1957 年的罗斯鲍德相同，穆拉文斯基没有小题大做，没有干涉力度，也没有戏剧性的夸张，只有令人赞叹的精准、美妙的演奏（我这里特指列宁格勒爱乐乐团）和整体振奋人心的诠释。每个音符都经过了全面推敲。奥斯陆的**马里斯·扬颂斯**颇有"穆拉文斯基之子"的风格，他的演出节奏迅捷、转变流畅，而且在第一乐章 5 分 03 秒处（单簧管圆舞曲主题）尤其如芭蕾舞一般。他也能让你意识到（从 6 分 35 秒开始）不仅有定音鼓，还有大提琴 / 低音提琴引领你进入最终的庆典，仅有两位指挥家做到这一点 [另一位是伊万·费舍尔（Iván Fischer）]。事实上，扬颂斯和 Chandos 唱片在这点上表现得比费舍尔和 Channel 唱片更富戏剧性。

伯恩斯坦、克伦佩勒与更多指挥家

我认为，**伦纳德·伯恩斯坦**比卡拉扬对《第四交响曲》乐谱的挖掘更加深刻。他对乐谱的处理与音乐灵魂相通。去年，我在本社庆祝伯恩斯坦诞辰一百周年特别版（2018 年 8 月刊）中写到这位指挥家，将他与富特文格勒做了比较；如果用录音证明我的观点，那就是伯恩斯坦于 1958 年与纽约爱乐乐团为 Sony 录制的《第四交响曲》（他有许多录音，但这是我最心仪的版本）。伯恩斯坦的"第一部"《第四交响曲》，既不放肆也不浮夸，既不过度感性也不古怪，是一场直白、言辞充满爱意的演出，演奏发自内心，尽管他很少袒露自己的感情。例如，在第二乐章中，他的双簧管演奏家——大概是哈罗德·冈伯格（Harold Gomberg），当时乐团的木管首席——吹奏细腻灵活，管乐线条优美，长笛也以真正的诗意回应。整个过程中，你会注意到极富表现力的速度渐变和有力的高潮，而交响曲的结尾则相当激动人心。

里卡尔多·穆蒂和爱乐乐团 1979 年的演出，在我看来，包含了一版不错的柴可夫斯基《第四交响曲》所需的大部分元素：对乐谱的尊重，对音乐情感氛围的了解，在必要时张弛

有度的能力，以及爱乐乐团始终如一的出色演奏。**塞尔吉·切利比达奇**和慕尼黑爱乐乐团（Munich Philharmonic）1993年录制的现场演出虽然出奇地慢（其实是太慢了），但还是在某种意义上提供了一门进修课，让我们学会欣赏柴可夫斯基采用何等精细复杂的方式建造这座伟大的交响乐作品。而在终曲中，"命运"号角回归时，穆蒂的速度更加常规，让柴可夫斯基这名预言家一直在等待实现的那一刻，那让人心脏停跳的一刻，有了压倒性的积累——这一刻本身就是前所未有的重击。它必须被听到。**奥托·克伦佩勒**（Otto Klemperer）与爱乐乐团也合作过一个录音，不过是在 1963 年，这版诠释以其正直的纪实风格和高尚的精神著称，但在第一乐章前段（5 分 23 秒）有些奇怪的情形，单簧管提供装饰性的小小的下行花音（curlicues），第二长笛接手，随后第一长笛跟上，又让位给低音单簧管。在克伦佩勒的演出中，第一长笛让低音单簧管在其之下演奏——我不知道是编辑出了问题，还是演奏者进入时出错？的确，这不是什么大惨案，但重复聆听的时候令人恼火。

至于俏皮的谐谑曲，弦乐的拨弦部分代表着——至少根据柴可夫斯基的说法——对一位醉酒农民的回忆，大多数演

奏都不错，但我尤其喜爱**乔治·塞尔** 1962 年与伦敦交响乐团录制的 DECCA 唱片，整体有序并富有戏剧性，而且谐谑曲令人愉快地（也很非典型地）无拘无束。至于三声中部，带着对遥远的军乐和其它转瞬即逝画面的回忆，**根纳季·罗杰斯特文斯基**（Gennady Rozhdestvensky）和莫斯科广播交响乐团（Moscow Radio Symphony Orchestra）虽然在交响乐的其它部分录制得过于笨拙、回音太重，但真正捕捉到了音乐的魔力，而且木管演奏格外出色。

21 世纪的《第四交响曲》

谢米扬·毕契科夫（Semyon Bychkov）与捷克爱乐乐团（Czech Philharmonic）合作的《第四交响曲》令人想到庄严而非反抗，尤其是开头的"命运"号角。传统上，f 小调从命运主题的警报行进到狂野的放纵，期间会有各种微妙的私语，而这版的速度被敏锐地敲定，所以没有任何不协调。在第二乐章中，木管和圆号为大提琴提供了有力支持，而 5 分 32 秒的低音提琴也得到了很好的强调，这个细节在许多版本中几乎听不到。谐谑曲像冰块一样清脆，短笛的声音也很突出。如果你选择毕契科夫，他不会亏待你。

我在 2005 年对**伊万·费舍尔**与布达佩斯节日乐团（Budapest
Festival Orchestra）合作版的乐评中说过，指挥家从开场
的"命运"号角开始就彰显了一些非常独特的色彩，在第
二三小节和第三四小节之间加入了细小的修辞性的犹豫，
然后随着铜管部全员严肃地向"命运"号角的重复段行进
而渐慢渐强。费舍尔的"传统"管弦乐布局（把小提琴分
成交替演奏的两组）在第二乐章中的效果最好，除了开头
精妙的双簧管独奏外，两两共享琴谱的小提琴手紧密交接，
围绕着主要主题飞速地来回接应。我的试金石之一是在 7
分 43 秒大提琴开始的经过句中木管和弦的关键比重。这是
柴可夫斯基所有作品中最神秘的时刻之一，这版完成得非
常漂亮。谐谑曲提供了愉快的消遣，而费舍尔的终曲令人
想起穆拉文斯基的驱动力和精准度，弦乐轻盈又极富力量，
民谣般的第二主题清晰顺畅并按原速，而且它在稍后的"命
运"号角的战斗号令之前回归时，断奏处理得干净利落，
一丝不苟。这符合费舍尔的一贯作风，清晰的表达属于艺
术原则问题。

安东尼奥·帕帕诺（Antonio Pappano）与圣切契利亚管弦
乐团（Santa Cecilia Academy Orchestra）的录音特点是弦乐

音色格外温暖，并加入了微妙的滑音。他在力度方面也很擅长，第一乐章 6 分 40 秒处，伴随着定音鼓，十分微弱的（pianissimo）弦乐尤其细腻，不过，像许多其他指挥家一样 [例如安德里斯·尼尔森斯(Andris Nelsons)的 Orfeo 唱片、马里斯·扬颂斯的 Chandos 唱片和克里斯蒂安·林德伯格（Christian Lindberg）的 BIS 唱片]，他也加入了一些引人注意的渐弱到渐强——我比多数人更容易对这种小改动感到心烦。至于帕帕诺的长处，11 分 06 秒处炽热的模进在向前推进时没有过热，而紧接着的狂乱喧哗则足够透明。尾声完美，尽管帕帕诺在 18 分 45 秒处为了额外的渐强而下沉。终曲也非常出色，结尾处铜管的冲击力有如机关枪一般。这是一场很不错的演出，事实上非常不错，但我不会称其伟大。

瓦西里·佩特连科（Vasily Petrenko）和皇家利物浦爱乐乐团（Royal Liverpool Philharmonic）在 2015 年的演出中也给乐谱涂脂抹粉，然而原作同勃拉姆斯或贝多芬的交响曲一样无需修饰。尽管如此，佩特连科头脑发热、无拘无束的演出令人非常兴奋，于是暂时的保留意见往往在当前的热血沸腾中消失殆尽。装饰第一乐章平静段落的木管花音

非常有表现力；第一乐章的尾声没有被乐谱中并不存在的间隔烦扰，尽管在稍后部分，乐谱中并不存在的门格尔贝格式渐强确实有些碍事。我还是更喜欢**弗拉基米尔·尤洛夫斯基**（Vladimir Jurowski）2011 年与伦敦爱乐乐团合作的演奏，这版解读的里氏震级数很高，但却与作品的精巧设计紧密贴合，第一乐章的结尾几页狂热到了极点，颤抖的"连接部"[1] 完好无损，小行板也表达优美。如同罗斯鲍德和穆拉文斯基一样，尤洛夫斯基的"诚实为上"原则也很适合柴可夫斯基。**贾南德雷亚·诺塞达**和伦敦交响乐团以出色的音效提供了一个同样全面的视角（可能是我们手头音效最好的版本），保持了第一乐章的完整性，无需依靠粉饰性的个人特色——除了在第一乐章的尾声中增加了一些渐强——节奏紧张，定音鼓的音色激昂突出。

瓦莱里·捷杰耶夫 2015 年在马林斯基剧院音乐厅的演出一头扎进作品的灵魂深处，尤其是第二乐章的行板（时长达 11 分 28 秒；克伦佩勒仅用了 9 分 18 秒，富特文格勒用了 10 分 12 秒）。此处毫无喘息机会，而开头乐章的结尾没有

1　"连接部"原文为"bridge（桥）"。

任何讨厌的障碍物阻碍它的信息传递。这是一版重量级、意图明确、深沉严肃的《第四交响曲》，俄罗斯风格深入骨髓。但这一版的前身最近刚发行，由同班人马于2010年在巴黎普莱耶尔音乐厅（Salle Pleyel）录制，声音总体上更加轻盈（终曲中的低音鼓重击在圣彼得堡表现得更生动），演奏也很相似，尽管如歌的行板没那么深情。但第一乐章14分25秒左右有一个奇怪之处——平静的圆舞曲模进的回归，之后听上去像是一处不合理剪辑。我在重复播放时无法接受这一点，它因此出局。

愧疚的省略与最终结论

当然，我还听过许多其它录音，都能带来一定程度的聆听乐趣——阿巴多（两个版本）、巴比罗利（Barbirolli）、坎泰利（Cantelli）、埃内斯库（Enescu）（莫斯科）、艾森巴赫（Eschenbach）、菲斯图拉里（Fistoulari）、弗里乔伊（Fricsay）、加蒂（Gatti）、高克（Gauk）、海廷克、库贝利克（Kubelík）（三个版本）、马泽尔（Maazel）、明希（Munch）、奥曼迪（Ormandy）（两个版本）、小泽征尔（Seiji Ozawa）（两个版本）、普雷特涅夫（两个版

本）、普列文、库尔特·桑德林（Kurt Sanderling）、塞雷布里埃（Serebrier）、索尔蒂（Solti）、斯坦伯格（Steinberg）、斯威特兰诺夫、韦勒（Weller）等等。我需要一整期《留声机》杂志才能公允地评价所有这些录音。但我不想没完没了地大书特书，我得出的结论是：尤洛夫斯基是最佳数字版推荐（费舍尔紧随其后），伯恩斯坦的1958年版是"作为忏悔的《第四交响曲》"，罗斯鲍德的1957年版是最有结构意识的解读，穆拉文斯基毫无疑问是俄罗斯指挥中最有俄罗斯风范的——如果再允许我加上一版"历史"录音的话，门格尔贝格的1929年版因它的鲜明、绚丽和以独奏者的视角处理分句入选。有了这五版诠释，我认为你可以尽情享受柴可夫斯基交响曲中这部最为引人入胜的作品，它像《第五交响曲》一样充满了爱，也像《第六交响曲》一样具有毁灭气质。

来自俄罗斯的如火热情

列宁格勒爱乐乐团 / 叶夫根尼·穆拉文斯基

DG　477 5911 GOR2

穆拉文斯基的演出包含极致的力度、精湛的技巧和惊人的精准，每次都能击倒我。有时，我希望音乐里再多一些温度，或许还可以再灵活一点，但毫无疑问，穆拉文斯基对乐谱绝对精通。

发自肺腑

纽约爱乐乐团 / 伦纳德·伯恩斯坦

Sony Classical　（60 碟）88697 68365-2

伦纳德·伯恩斯坦的性取向是贯穿其一生的复杂问题，你会觉得他对《第四交响曲》的认同无人能及。这版中心痛不已，但当交响曲结束时，你会觉得伯恩斯坦也得到告解，即使你知道他并没有解脱。

可与贝多芬比肩

巴登巴登西南广播乐团 / 汉斯 · 罗斯鲍德
SWR Music SWR19062CD

智力上的严谨是罗斯鲍德作为指挥家的主要品质，他的解读无论是智慧还是诗意都极高，终曲的决定性惊心动魄，尽管他的西南广播乐团不是列宁格勒爱乐。他们共同努力传递信息，这才是最重要的。

顶级数字版之选

伦敦爱乐乐团 / 弗拉基米尔 · 尤洛夫斯基
LPO LPO0064； LPO0101

弗拉基米尔 · 尤洛夫斯基给人的印象是，他经过漫长的深思熟虑，终于在发自内心的激动和尊重《第四交响曲》的结构之间达到了可行的平衡。他的演出既有令人兴奋不已的自发性，又显然很理智。伦敦爱乐乐团的演奏非常出色，捕捉演出的录音效果明亮，令人印象深刻。

入选唱片目录

发行年份	艺术家	唱片公司（评审版本 R）
1929	阿姆斯特丹皇家音乐厅管弦乐团/门格尔贝格	Pristine Audio PASC511（30/2R，18/1）
1941	NBC 交响乐团/斯托科夫斯基	Cala CACD0505 （96/10）
1948	NBC 交响乐团/E. 克莱伯	Urania 803680 555750
1949	波士顿交响乐团/库塞维茨基	Pristine Audio PASC247
1955	爱乐乐团/卡拉扬	ICA Classics ICAC5142（18/1）
1956	法国国家广播乐团/马克维奇	Erato 2564 61549-3（15/12）
1957	巴登巴登西南广播乐团/罗斯鲍德	SWR Music SWR19062CD（18/9）
1957	爱乐乐团/西尔维斯特里	EMI 723347-2 （57/11R，13/7）
1958	纽约爱乐乐团/伯恩斯坦	Sony Classical （60 碟）88697 68365-2（59/11R，11/2）
1960	列宁格勒爱乐乐团/穆拉文斯基	DG 477 5911GOR2 （61/6R）
1960	伦敦交响乐团/多拉蒂	Mercury 475 6261 MM5（62/7R，04/12）
1960	柏林爱乐乐团/卡拉扬	Warner Classics 2564 63362-0（60/11R，14/8）
1962	伦敦交响乐团/塞尔	Decca 475 6780DC5（05/9）

1963	爱乐乐团/克伦佩勒	Warner Classics 404309-2（13/8）
1972/ 74	莫斯科广播交响乐团/罗杰斯特文斯基	Melodiya MELCD100 1754
1979	爱乐乐团/穆蒂	Warner Classics 2564 62782-5；097999-2（80/3R）
1984	奥斯陆爱乐乐团/扬颂斯	Chandos CHAN8361（85/7 R，85/9）；CHAN10392
1993	慕尼黑爱乐乐团/切利比达奇	Warner Classics （110 碟）9029 55815-4（19/2）
2004	布达佩斯节日乐团/伊万·费舍尔	Channel Classics CCSSA21704（05/1）
2006	圣切契利亚管弦乐团/帕帕诺	Warner Classics 353258-2（07/3）
2010	马林斯基管弦乐团/捷杰耶夫	Mariinsky MAR0017
2011	伦敦爱乐乐团/尤洛夫斯基	LPO LPO0064；LPO0101（18/1）
2015	马林斯基管弦乐团/捷杰耶夫	Mariinsky MAR0593
2015	皇家利物浦爱乐乐团/瓦西里·佩特连科	Onyx ONYX4162（17/3）
2017	伦敦交响乐团/诺塞达	LSO Live LSO0810（19/3）
2018	捷克爱乐乐团/毕契科夫	Decca 483 4942DX7（19/10）

（本文刊登于 2019 年 11 月《留声机》杂志）

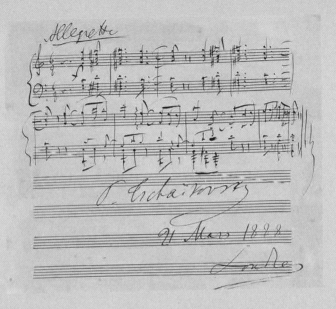

柴可夫斯基签名乐谱手迹一页（《弦乐小夜曲》）。《弦乐小夜曲》是致敬莫扎特之作。柴可夫斯基一生崇敬莫扎特，对同时代的德国音乐家勃拉姆斯和瓦格纳，却颇有微词。

"我不能这样活着"

——《第五交响曲》

指挥家曼弗雷德·霍内克（Manfred Honeck）与菲利普·克拉克（Philip Clark）分享他对这部作品的激进想法。

燕麦片和香蕉；果酱、茶和吐司：与曼弗雷德·霍内克共进早餐的地点离英国皇家阿尔伯特音乐厅（Royal Albert Hall）只有一步之遥，作为第六十八届逍遥音乐节的一部分，他今晚将带领他的匹兹堡交响乐团演奏柴可夫斯基的《第五交响曲》。

不过，关于他新出的这部交响乐的 CD 唱片，他想解释一下："这是一个现场录音。实际上，这是我在 2006 年与匹兹堡交响乐团的首次合作。我问过自己，一份全新的录音室版会不会更好？并不会，我觉得我和乐团之间的默契非常棒。我很高兴它能发行。" 听着录音，我听到了一版极富个人情感的柴可夫斯基《第五交响曲》：有反思，不凌乱，抗拒普世智慧。"嗯，人们说我们要用俄罗斯风格来诠释它，但我的问题是，这意味着什么？听听捷杰耶夫、穆拉文斯基或斯威特兰诺夫的录音，它们之间有天壤之别。——那么，什么是俄罗斯风格？"

霍内克自问自答，带我深入到乐谱中。"传统上，终曲被认为是最难的乐章。" 他说道，"该怎么做？它很喧闹，而且飞驰到最后几页。但事实并非如此。如果你花点时间好好

琢磨一下民俗元素，就会发现一部不一样的作品。有一些隐藏的细微之处: 前四小节的弦乐被标记为强(forte)，然后，只有到了第五小节，柴可夫斯基才转为很强 (fortissimo)；在前四小节，各组首席演奏，然后柴可夫斯基在第五小节引入所有弦乐。巴拉莱卡乐队也是这个风格——先是一个小团体，然后就好像有两万把巴拉莱卡琴一起演奏。

"他对巴拉莱卡琴的借鉴让我着迷。20 个小节后，木管也有类似的 '巴拉莱卡' 素材，但正常情况下你听不到它，因为有弦乐的长音和圆号的切分音型。所以我改变了力度。我觉得木管应该与之前的内容相呼应才对。后面，再现部之前有一个 30 小节的连接部，柴可夫斯基将其标记为更活泼地 (più animato)，然后，突然间，原速 (tempo primo)。传统的演奏方式是在连接部放慢速度，然后突然跳到原速；这样也行，但柴可夫斯基不是这么写的。我用更快速度演奏连接部，这样可以突然呈现一首俄罗斯舞曲。不然音乐容易听起来像布鲁克纳或勃拉姆斯，但认真遵循柴可夫斯基的乐谱就可以创造一种典型的俄罗斯舞蹈风格——用巴拉莱卡琴演奏的那种音乐。"

将交响曲前后串联的是一个旋律模进，开场时就已勾勒出来，在整部作品中以各种情绪难以纾解的形式反复出现。我想知道霍内克会如何处理这个所谓的"命运动机（fate motif）"可能被视为一种戏剧化而非音乐性表示的明显危险。他解释道："必须要靠音乐。这个动机作为第二乐章的高潮出现时，柴可夫斯基在发表个人声明——'我不能这样活着'。他写了三连音，然后是八分音符，并在八分音符上加了重音，以强调：现在情绪的强度无处可去。

"如歌的行板中有一种类似感觉：'我们在跳舞，但这不可能是现实。'"他说的是第二乐章。圆号是弦乐的点缀，通常在不安的第一乐章之后有一个入耳即化的纾解片段。但这里没有。"圆号很轻柔；柴可夫斯基为什么要这样？我认为他想让圆号成为一种令人不安的元素。这是一首安慰的俄罗斯舞曲。一切都显得那么美好。但他在圆号上引入了这种陌生的、带鼻音（nasal）的声音。它不合群。这是在警告人们，并不是生活中所有的东西都是美好的。山雨欲来。"

结尾可能会让一些人吃惊。多数指挥家都会拉长最后几个

小节，但霍内克却反其道而行之。"速度渐缓的唯一原因是为了给交响曲一个壮烈的结尾。但柴可夫斯基的标记表明，不，速度必须加快。他不希望结尾过于自信。想到交响曲的其它部分，他怎么会这样希望呢？"

历史视角

彼得·伊里奇·柴可夫斯基——

致赞助人娜杰日达·冯·梅克的信，1888 年

"我现在坚信这部交响乐并不成功。它有些令人厌恶的东西，一种过度的华而不实、做作。公众也本能地认识到了这一点。我得到的喝彩声是献给我以前的作品的。"

康普顿·麦肯齐（Compton Mackenzie）——

《留声机》社论（1939 年 5 月）

"在康斯坦特·兰伯特（Constant Lambert）对柴可夫斯基《第五交响曲》的处理中，我似乎察觉到了一种故意让其认清自己的企图。我几乎可以发誓，他用指挥棒敲打了第一提琴手的指关节，警告他们不要有任何情感流露。"

瓦莱里·捷杰耶夫——

卡内基音乐厅网站上的采访（2011 年）

"《第五交响曲》也许是柴可夫斯基创作的最完美的交响曲。你不指望贝多芬的交响曲能把你带到一个戏剧世界；但在柴可夫斯基的作品中，你会立即开始想象服装、色彩——它让你立即想到戏剧。"

<div align="right">（本文刊登于 2011 年 12 月《留声机》杂志）</div>

一曲成谶

——《第六交响曲“悲怆”》

交响乐指挥家谢米扬·毕契科夫
（Semyon Bychkov）与罗布·考恩
（Rob Cowan）分享他对这部作品
的强烈感受。

谢米扬·毕契科夫热情迎接了我，然后说要给我一个惊喜。他显得很自豪："我带了这个给你！"这是柴可夫斯基《悲怆交响曲》原稿的复制本，他刚与捷克爱乐乐团合作为 DECCA 唱片公司录制了这部作品。"连纸张颜色都完全忠于原稿——注释标明了哪部分是柴可夫斯基的亲笔，哪部分是编辑的笔迹。柴可夫斯基在乐曲首演之前就写好了速度标记。你知道，他在首演一周多以后就去世了。你可以看到他给我们提供多少信息。"毕契科夫说，柴可夫斯基的指示非常马勒式，但任何注释方式都是有限的。

"如果你从（乐谱上的）图形看，突强（*sforzando*）是一个突兀的重音……而在两个音符的间隔里，一秒钟从中强（*mezzo-forte*）转到突强意味着狂热的激情。柴可夫斯基对于他想要的表达十分细致。"实际上，突强音和中强音的写法就是毕契科夫指挥的方式，的确是狂热的激情。

对毕契科夫来说，"悲怆"这个词到底意味着什么？"我认为，这首交响曲是他给自己写的安魂曲，关于他本人。最大的问题围绕在终曲上。前三个乐章还比较清晰，但第四乐章就不清楚了。"我提出，终章中行板第二主题的意义仅仅是一种对爱的渴求。毕契科夫回应："好吧，我不反对这

个观点。但作品的结尾代表什么？在大锣声及长号与大号奏出的众赞歌结束后，我们来到尾声。公认的看法是，它是在死亡面前选择认命。我以前也是这么想的，但近几年我改变了看法。也许柴可夫斯基的确死于意外，被霍乱毒害，虽然当时并没有流行病。确实，可能有个别饮用生水的事例，因为在圣彼得堡这样做极其危险。但表明他自杀的有力证据存在，因为他和一个出身于显赫贵族家庭的年轻男子之间的关系即将曝光。事实上，这名男子的叔叔曾写信给沙皇亚历山大三世，要求他出面干预。结果，柴可夫斯基被传唤到名誉法庭，法庭成员都是他的熟人，甚至还有他的同学。他被下了最后通牒：要么结束自己的生命，要么名誉扫地。据说，门外还有目击者听到一声巨响。柴可夫斯基冲了出来，脸色苍白。这是真的吗？我们永远不会知道。因为我对两种立场都进行了研究、阅读，材料看上去都同样可信。"

毕契科夫在圣彼得堡长大，第二种解释在他的青少年时代的确是主流猜想。"无论如何，如果你仔细审视终曲和乐谱，你会发现这些信息。乐章开头写的是什么？哀伤的柔板（*Adagio lamentoso*）。这切实告诉你乐章的情绪。所有

这些减和弦的半音化的写法向你展现痛苦。看看速度标记是什么样：一分钟54拍（♩= 54）。顺便说一句，柴可夫斯基选择的速度标记非常有说服力。"毕契科夫拿起节拍器，为我拨出拍子。"随着乐章推进，我们来到你说过的第二主题【"爱我"主题，字母B[1]之后八个小节】，这段标记为行板而不是柔板。然后你经历上升和崩塌的整个过程，最后回到乐章开头的主题，但现在是行板，不是柔板，而且给出的速度标记是，一分钟60拍（♩= 60）。然后你到达最后的宣泄，经历最后一次崩塌，来到铜管众赞歌。再接着是尾声。尾声说的是什么呢？*Andante giusto*【"精确的"行板】。速度标记呢？一分钟76拍（♩= 76）。主题什么样？第二主题又回来了。第一次是D大调，现在是b小调，但速度标记和我们第一次听到这个主题时的速度标记完全一致。这告诉我，这里没有对任何东西的认命。然后，再看看发生什么，你看力度，有很多突强，有些很刺耳，还有那些重音……再来看交响曲的结尾。最终，出于某种原因，他写明在哪一点上必须结束。他只在最后四小节写了突慢

1 字母 B，原文 letter B，乐谱分段符号，一般用大写英文字母，按字母顺序标注。

（ritenuto）——在意大利语中，rallentando 的意思是变慢的过程，ritenuto 的意思是遏止。它和认命没有关系。"

毕契科夫继续说道："要记得，柴可夫斯基去世时是 53 岁，无论从哪个角度看都属于英年早逝。如果你去看他人生中最后两三年的画像，他似乎是个憔悴老人。但他不酗酒，也没有作践自己的身体……所以无论他是死于霍乱还是自杀，都有明显的死亡征兆，这是有迹可循的。他抗拒死亡。他不想死。在我心中，这完全改变了《悲怆》的意义。"

我问他，为什么第一乐章中爆发般的活泼的快板（allegro vivace）开始后，乐谱里没有速度标记。毕契科夫回答："他定下你开始的速度，之后的变化取决于音乐发展。这和他处理主题素材的方式有关。"

他谈及柴可夫斯基非凡的智慧、惊人的能量、对素材的处理；他是有旋律天赋、精通节奏和掌控音乐对话的综合体。"在许多方面，他很像威尔第——同样很腼腆、很骄傲，关于音乐应该是什么，有着不可动摇的信念。柴可夫斯基也是如此。大家对这两位作曲家的反应是不是很有意思？

意大利人去听威尔第，俄罗斯人去听柴可夫斯基：对从未去过音乐会、对音乐一窍不通的俄罗斯人提起柴可夫斯基，他们就开始落泪；对意大利人提起威尔第，他们就如同在一尊神明面前！"

谈到《悲怆》更众所周知的一面和谐谑曲，毕契科夫说，它既可以理解为邪恶的胜利，也可以理解为纯粹和简单的胜利。"在我确信终曲不是接纳死亡，而是抗拒死亡之后，第三乐章对我来说构成了，怎么说呢，构成了音符背后的英雄的胜利，因为整部交响曲就是关于生命的轮回。第一乐章结尾，进入过往追忆的大门打开了，那就是第二乐章。如果第三乐章没有被终曲变成失败，它听起来就像胜利。你看，这就是人的境遇。所有伟大的音乐都关乎人的境遇，没有别的。如果这是真实的音乐，它还能是什么呢？"

历史视角

《圣彼得堡公报》*St Petersburg Vedomosti*——

（俄罗斯报纸于 1893 年 10 月首演后的乐评）

作品的主题素材并不十分新颖，主题既无新意也意义不大。最终乐章：哀伤的柔板最为精彩。

《音乐时报》*Musical Times*——

（1984 年英国首演及三周后另一场演出后刊登的乐评）

麦肯齐博士（Dr MacKenzie）明显带着同情心指挥了这部精美作品，两场演出都是真正意义上的成功演绎，让我们衷心祝贺所有相关人士。

《留声机》*Gramophone*——

（1925 年 1 月乐评）

现在很流行用最黑暗的色彩来描绘【柴可夫斯基】最后的岁月……但只要听到中间两个乐章你就会发现，哪怕对于柴可夫斯基，黑暗中的一线光明也清晰可见，即便它时断时续。

（本文刊登于 2016 年 10 月《留声机》杂志）

1893 年 6 月，柴可夫斯基受邀参加英国剑桥大学音乐协会成立 50 周年庆典，并与圣 – 桑、格里格等作曲家一道被剑桥大学授予了荣誉博士称号。

◎ 专辑赏析

–

特奥多尔·克雷提兹《第六交响曲"悲怆"》录音

彼得·匡特里尔聆听音乐永恒合奏团与特奥多尔·克雷提兹（Teodor Currentzis）对柴可夫斯基的《悲怆》势不可当的全新诠释，再度享受录音室艺术。

音乐永恒合奏团（MusicAeterna）

特奥多尔·克雷提兹（Teodor Currentzis）

Sony Classical　88985 40435–2（46分　DDD）

你可能在开场时就倾向于调节音响，也应该如此：唱片需要用大音量播放，如果邻居都不在家；又或者，可以在一个不眠之夜用一副不错的耳机聆听。

克雷提兹与录音工程团队 [此处提名以示贡献：制作人达米安·坎塔尔（Damien Quintard），助理阿诺·默克林（Arnaud Merckling）和阿法纳西·丘平（Afanasy Chupin）] 打造了二十多年前就不再流行的一种录音室制造的体验。许多效果在音乐会现场不可能实现，虽然我希望看到音乐永恒合奏团的尝试。我们回到开头，假如一场被预言的死亡确实发生，它表现的是对这场死亡的记录的第一页。巴松独奏既不是三个互相关联却表现力不足的片段，也不是卡拉扬经常被错误诟病的无终止旋律（unending melody）（这些指控有时合理）。相反，它以连续的进行涌起又消退，极为敏感地体现着作曲家细致入微的标记，并回应着下方（极远处）如冰川般缓慢变化的弦乐和声。

然后是静默（silence）：不是呼吸的静默，也不是期待的静默，而是一片漆黑；不是音响师术语中黑胶唱片结尾的死黑，而是如同碳纳米管黑体的黑，深不可测。这是一部关于静默的

交响乐；克雷提兹已经按照品特或哈内克[1]作品中严密的精度进行了校准。从他身上，你可以期待我行我素的做派和不落俗套地利用技术之间的碰撞（这种碰撞造就了参差不齐的莫扎特/达·彭特三联剧录音[2]，但他并不回避，而是放任自己掉进炽热的唯我论火山口。也许，在《悲怆》中，克雷提兹棋逢对手。

令人欣喜的创新点是第二主题被塑造成问题与答题，演奏得仿佛芭蕾足尖舞一样精致微妙：一个幸福的神启带来了短暂但必要的缓解，对乐章高潮的程度造成重大影响。当久违的活泼的快板终于到来时，它带着原始的野性，就像动荡的二十年后斯特拉文斯基创作的《春之祭》中"春之预兆"的前奏（我发现克雷提兹的排练致敬了伯恩斯坦版）。中提琴如同豺狼啃食腐肉一般撕扯着乐句，麦克风近得可以听到（弦乐的）松香云雾飘散，这段音乐带有一种精心

1　品特或哈内克，指剧作家哈罗德·品特（Harold Pinter）和电影导演迈克尔·哈内克（Michael Haneke）。

2　这里指的是克雷提兹最近录制的莫扎特/达·彭特三联剧——作者认为有的录音非常好，有的则不那么好。莫扎特/达·彭特三联剧指达·彭特编剧、莫扎特作曲的三部歌剧《费加罗的婚礼》《唐乔万尼》《女人心》。

设计的幽闭恐惧，是任何现场音乐厅的环境都无法与之相比拟的。然而，指挥家的耳朵控制住了歇斯底里的情绪：交响曲的和声框架闪耀着微弱且经常让人紧张的明晰。在乐章的悲剧性高潮，克雷提兹设计了悲痛的狂喜，甚至可以比肩伯恩斯坦在纽约漫长的告别[1]时产生的长久感染力，他表现了精致的感性，为尾声赋予木然而节奏稳健的尊严感。

中间乐章的处理，情绪较为舒缓；相比观众的期待，更为清醒，更具古典内涵，演奏履行了一个非常勃拉姆斯式的功能，而不是作为具有生动对比的间奏曲。大提琴的曼妙演奏为一首纯正的交响圆舞曲赋予了魅力与优雅。在进行曲的叠加对位（accumulating counterpoint）中，这版《悲怆》犹如马勒第九的先驱，而发出的声响被分割成互不相连的力量，在整个录音场吵吵嚷嚷，就像上世纪 70 年代卡拉扬的录音，甚至像 Melodiya 唱片的特辑：随之而来的震颤和即将产生的混乱状态近在咫尺，就像艾夫斯（Ives）的《乡

1 伯恩斯坦在 1986 年与纽约爱乐乐团的录音中，最后一个乐章非常长——比他早先的录音长 5 分钟——伯恩斯坦在这个版本中试图捕捉一种强烈的悲痛感。

村乐队进行曲》（*Country Band March*）或莫扎特《唐乔万尼》（*Don Giovanni*）的第一幕高潮一样。

终曲以克雷提兹的呼气开场，被弦乐转化为重叠的叹息声组成的纪念碑，然后似乎不时被进行曲中的低音鼓所打断。这时，这间柏林录音室的音效维度扩张到巨大，用来容纳并埋葬这部交响曲最终的仪式。更多演奏仿佛在火山边缘，例如弦乐的弓背奏和咆哮的加了弱音器的圆号，更多出色的巴松独奏，仿佛在调色板上从浑浊的棕色又来到黑色。

现在还为时过早，但它只能与最出色的录音比肩：伯恩斯坦（DG，05/87）、坎泰利（Cantelli）（EMI，06/53）、卡拉扬（任意一版）或穆拉文斯基（DG，11/60）。所有这些录音都从不同的演奏传统塑造，同时又基于传统进行雕琢，尽管至今只有穆拉文斯基表现了一种出奇克制的凶猛。它与米哈伊尔·普雷特涅夫的第一次尝试（Virgin Classics，01/92）有更密切相关的联系：一个亲手挑选的乐团，一位年轻、富于才智、成熟度超越自身年龄的音乐家形象，与一个准备好打破常规的录音团队通力合作。我还记得二十五年前那张唱片掀起的风暴。这是否也会打破传统风格？真是令人不安的体验。

（本文刊登于 2018 年 1 月《留声机》杂志）

芭蕾音乐的里程碑

——《天鹅湖》

弗拉基米尔·尤洛夫斯基(Vladimir Jurowski)向萨拉·柯卡普（Sarah Kirkup）讲述我们为什么要尊重作曲家的初衷。

弗拉基米尔·尤洛夫斯基刚下飞机，他自己也承认，"有点累"。但我们在英国皇家歌剧院的一间办公室里安顿下来，埋头研读为我们准备的多本《天鹅湖》乐谱之后，他变得越来越活跃。这部作品对这位俄罗斯指挥家来说意义重大：他记得儿时在斯坦尼斯拉夫斯基剧院（Stanislavsky Theatre）看过父亲米哈伊尔指挥布尔迈斯特（Burmeister）的 1953 版 [他还记得从小听着罗杰斯特文斯基和斯威特兰诺夫的苏联录音长大]。但在 80 年代末，尤洛夫斯基对这部芭蕾舞剧的看法发生了永久改变，因为他在柏林喜剧歌剧院（Komische Oper）观看了汤姆·希林（Tom Schilling）重新编排的版本，该版本重新启用了 1877 年的原谱。"我从那时起就改变了，觉得这是表演《天鹅湖》的唯一方式。"尤洛夫斯基说。因此，他与俄罗斯国立"叶甫根尼·斯威特兰诺夫"交响乐团（State Academic Symphony Orchestra of Russia 'Evgeny Svetlanov'）为荷兰 Pentatone 唱片公司合作的新录音回归了原版乐谱。

我们从柴可夫斯基的一封信中得知他于 1875 年 8 月已经开始音乐创作，亲笔签名谱中的注释表明他于 1876 年 4 月完成。我们也知道这部芭蕾舞剧于 1877 年 2 月 20 日在莫斯

科首演，由朱利叶斯·莱辛格（Julius Reisinger）编舞。即使到了今天，人们对这场首演的印象还是"灾难性的"，尽管这部芭蕾舞剧实际上在六年间由三个剧团共演出了41场（柴可夫斯基要比莱辛格走运，《天鹅湖》彻底断送了这位捷克舞蹈编导的事业）。然而，大获成功的却是1895年圣彼得堡的重演（于柴可夫斯基离世后公演），由彼季帕（Petipa）和伊万诺夫（Ivanov）编舞。为了展现莫杰斯特·柴可夫斯基（Modeste Tchaikovsky）的新剧本，他们毫不在意地对乐谱进行了深度修改［此事由彼季帕挑起，实际操作者是他的音乐总监，作曲家里卡多·德里戈（Riccardo Drigo）］：重复部分被删除；插入柴可夫斯基 Op.72 中的三首钢琴曲，德里戈负责配器；整篇章节被删减或调换顺序。尤洛夫斯基说："打乱顺序完全是败笔。原谱展现了一种交响形式的发展，通过调的模进（a sequence of keys）把所有内容联系在一起。1895 版彻底破坏了这一点。"

我们面前有 1877 版和 1895 版［尤根松（Jurgenson）编辑］，以及辛普森（Simpson）编辑的卡尔穆斯（Kalmus）版（为最近由利亚姆·斯卡利特（Liam Scarlett）排演的皇家芭蕾舞团（Royal Ballet）演出所作的改编版）。我们还有一份亲

笔签名谱，内含柴可夫斯基用法语描述情节的亲笔说明（按照尤洛夫斯基的说法，这是"剧本"）。但尤洛夫斯基并不满意。《俄罗斯舞曲》在哪儿？

这首小提琴和乐队的高难度曲目是柴可夫斯基应莱辛格的请求编写的，当时乐谱已经完成。作曲家立即答应下来，首演时由佩拉吉娅·卡尔帕科娃（Pelagia Karpakova）[饰演奥杰塔（Odette）] 演出。"我们想录制1877版，但要加上这首舞曲。" 尤洛夫斯基说，"看这里"——他翻到1877版和1895版乐谱的索引页——"你会看到有个附着星号的页码，那页是一首补充曲目。" 我们轮流找到每本乐谱中相应的页码，但并没有看到《俄罗斯舞曲》。至于卡尔穆斯版，乐谱里根本没提到补充曲目。尤洛夫斯基最终上网查到了他所用版本的等同版 [苏联1977年的穆齐卡（Muzyka）版，参考了尤根松原版]，找到了他想要的内容。"在这里！" 他惊呼，"而且它安插在本应出现的地方，在第三幕里，在匈牙利查尔达什舞之后，西班牙舞之前。"

尤洛夫斯基想遵循作曲家的意图，这是可以理解的。但是，他在唱片小册子的说明中声称"如果不亲自在音乐会上演

奏，几乎不可能真正欣赏原作音乐，因为音乐会不需要去适应舞蹈"，这对于任何芭蕾舞迷都算是语出惊人的言论。不过，当我试探性地向他指出这点时，他却有力论证了自己的看法。"我对原版的编舞人员抱有最大的敬意，但是他们的音乐思维不够。而且我到现在也没有看到《天鹅湖》的剧场呈现为了匹配这版【他用指节敲了敲亲笔签名谱】进行足够彻底的反思。"

他能举例说明舞蹈是怎样妨碍音乐的吗？他翻到第二幕第13 首第四分曲，著名的《四小天鹅舞曲》。他说："你看，这个升 f 小调及写作风格，让人第一时间想到舒伯特的《音乐瞬间》第三首。"他轻快地哼起主题，相似程度无可辩驳。"但这不是你听到的演奏速度，尽管它的速度标记是中速快板(Allegro moderato)——因为舞蹈不可能达到这种速度。很简单，编舞弄错了。"

指挥家翻到第一幕的双人舞结尾舞段，近年来通常在第三幕结尾表演，也承载了奥吉莉娅（Odile）著名的 32 圈"挥鞭转"。乐谱完全没有注明音乐要在开场主题重复之前先放慢再加速，然而这已变成惯例。但是，尤洛夫斯基说："如

《天鹅湖》早期剧照。柴可夫斯基革新了芭蕾音乐，赋予其交响性的发展，使之更富于戏剧性；他把芭蕾音乐提升至前所未有的崭新境界。

果按照乐谱原样用稳定速度表演，你可以领会到这股贯穿整场芭蕾的邪恶能量的全貌。"

邪恶的暗流［剧情最后魔王罗斯巴特（Rothbart）骗王子背叛奥杰塔，置她于死地］，以及人物的心理动机，是尤洛夫斯基解读乐谱的基础。他以奥杰塔为例。他指着第二幕第13首第五分曲《天鹅舞曲》中小提琴和大提琴的爱情二重奏。但这是什么？最后几个小节以 6/8 拍逐渐展开，我们习惯将其理解为颤抖的奥杰塔最终向齐格弗里德王子（Prince Siegfried）顺服，但似乎柴可夫斯基并不喜欢这个结尾。另一版的结尾段落包含欢快的 2/4 拍断音节奏（staccato rhythms），它是原先的版本，然后被删掉了。"他和威尔第遵循相同的原则，"尤洛夫斯基说，"一个抒情的咏叙调之后，你必须有一个卡巴列塔（cabaletta）。但芭蕾舞界会说：'你不能这样结束一段情节舞。'"毋庸置疑，尤洛夫斯基在录制中采用了原版结尾——尤其因为它能让我们更深入奥杰塔的情感世界。他说："这是她第一次向别人敞开心扉，她固有的防卫反应最后会再次出现，这是很自然的。"

尤洛夫斯基还说，在探索潜意识方面，柴可夫斯基"远远走在时代前沿"。他还有其它的创新范例，比如第二幕（第11首：场景）中王子和奥杰塔初次见面时的问答，代表着"芭蕾舞剧中的第一首朗诵调"。第四幕开场的间奏曲中有一段变相的俄罗斯东正教合唱音乐，"就像这两个恋人在唱永恒的安息"。指挥家还强调柴可夫斯基在《天鹅湖》中如何使用音乐主题"创造出与特定人物或情境相关的高辨识度主题素材复合体"。我说，代表奥杰塔的双簧管主题是最突出的例子，但尤洛夫斯基认为这个主题并不是奥杰塔的。"这是一个幻想，一个理想。这部作品并非关乎爱情，而是关乎爱情之不可能。这也反映了柴可夫斯基的私生活，他的同性性取向：他那些年差点自杀。"

我们翻到第一幕的结尾（第9首：终曲），伴随着潺潺的竖琴装饰音，双簧管演奏着悲戚的主题。"音乐来到高潮、长笛、单簧管、巴松和仅仅两支圆号占据主导。"尤洛夫斯基说完唱起那首著名曲调——"Paaa, pa pa pa pa paaa……然后在第二幕开头【第10首：场景】，音乐一模一样……"【他又开始哼曲】"……高潮来了……"【他的音量越来越大】"……但现在管乐器变成了填充音（filling

voices），我们有四支圆号用很强吹奏。从这里开始，主题只跟着四支圆号出现。"

这代表什么？"命运。"他简单地回答。但我提出观众把这部作品当成一个浪漫的爱情故事。尤洛夫斯基反驳道："那他们就没有认真听。这是 b 小调，和《第六交响曲》和《黑桃皇后》的开场一样——《黑桃皇后》甚至有同样的 b 小调三和弦，以一个下行五度音起头。毫无疑问，它代表一种邪恶的存在。"

我们再次聊到 1895 版的删减及其造成的破坏——即使是看似无害的对重复内容的删减。"我们可以通过他的歌剧和交响曲了解到，柴可夫斯基通过多次重复同样的内容来积攒精神能量。"尤洛夫斯基表示，"这些重复是有道理的。"但是，我试探性地提出，如果没有这些删减，也许这部芭蕾舞剧永远不会在保留剧目中占据一席之地。尤洛夫斯基反驳道："我觉得，如果我们只是想要某种高雅的娱乐的话，就完全没抓住重点。如果你期望这音乐来撼动你，改变你的世界，你得准备好经历更激烈、更粗糙的过程。"

（本文刊登于 2018 年 10 月《留声机》杂志）

一份老少同嗜的圣诞 "甜食"

——《胡桃夹子》录音纵览

马克·普林格（Mark Pullinger）即使反复聆听了这部终极圣诞芭蕾舞剧，他的"甜食嗜好"依然不减，对完整作品的录音综述也揭示了许多不错的版本。

没有《胡桃夹子》的圣诞节令人难以想象。它是圣诞节日不可或缺的一部分，是任何芭蕾舞团的主打剧目，也在每年让成千上万的孩子初次接触古典芭蕾。本月是该作品的一百二十五周年纪念日，它首演于 1892 年 12 月 18 日，当时同场演出了柴可夫斯基的另一部新作——歌剧《约兰塔》（Iolanta）。然而，如今已是圣诞精髓的这部芭蕾舞剧却开局不利。一位舞蹈评论家对它嗤之以鼻，认为《胡桃夹子》是"小孩的胡言乱语"，剧本被形容为"严重不平衡"，且剧情与 E.T.A. 霍夫曼的原著故事《胡桃夹子与老鼠王》（The Nutcracker and the Mouse King）（一个相当黑暗的故事）相去甚远。

讽刺的是，作为首演当晚更受欢迎的作品，《约兰塔》在演出剧目中的地位却难以维持，不过近年来马里乌什·特列林斯基（Mariusz Trelinski）和彼得·塞拉斯（Peter Sellars）导演的版本开始恢复其声誉。然而，《约兰塔》和《胡桃夹子》很少搭配。英国北方歌剧院（Opera North）为纪念成立一百周年，将这部歌剧与马修·伯恩（Matthew Bourne）执导的《胡桃夹子》一起演出。去年，德米特里·切尔尼亚科夫（Dmitri Tcherniakov）——歌剧界离经叛道的

天才——为巴黎歌剧院（Paris Opera）执导了一场双剧目演出，将感人的《约兰塔》和被怪异导演构思"弄瘫"的《胡桃夹子》不协调地拼配起来，剧情还安排一颗陨石撞入玛丽的生日派对！我十分怀疑它是否会再次公演。

在《睡美人》于1890年大获成功后，《胡桃夹子》由俄罗斯帝国剧院（Imperial Theatres in Russia）院长伊万·弗谢沃洛日斯基（Ivan Vsevolozhsky）委托创作。马里乌斯·彼季帕再次担任舞蹈设计（列夫·伊凡诺夫之后接手），关于作品主题，他和柴可夫斯基选择了霍夫曼的故事——或者至少是大仲马对《胡桃夹子》的改编版，它删减了尖锐的部分，并撒上了一大团糖粉。

圣诞前夜，玛丽——或是克拉拉，因为这是她在大多数版本中的名字——收到她的教父、神秘的德罗赛尔梅亚赠与的胡桃夹子。大家都上床睡觉之后，她的玩具活了过来，胡桃夹子与七头鼠王进行了激烈的战斗，克拉拉用她的拖鞋灵巧一击，打败了鼠王。作为奖励，她被匆匆带到了糖果王国，受到了糖梅仙子的欢迎，并被招待了世界各地的糖果作为庆祝。柴可夫斯基的音乐——尤其是嬉游曲——

人们已耳熟能详。大家都听过《糖梅仙子之舞》，其中有轻盈优美的钢片琴独奏、神气的进行曲和《芦笛舞曲》（某个年龄段的听众应该很熟悉这首，是吉百利水果坚果巧克力的广告曲）。

我第一次听到相关音乐是在迪士尼1940年的动画片《幻想曲》(Fantasia)中，《中国舞曲》里摇摇晃晃的蘑菇让我沉迷，蓟花还是并排跳着特列帕克舞的花朵之一。我收到的第一张黑胶唱片是维也纳爱乐乐团在赫伯特·冯·卡拉扬的指挥下演奏的《胡桃夹子组曲》，它激发了我对柴可夫斯基音乐的热爱，令我至今乐此不疲。不过，在这次综述中，我只考量完整的芭蕾舞剧录音——这不仅排除了卡拉扬，还排除了维也纳爱乐乐团的所有录音！不过，这个领域依然像圣诞节的李子布丁一样丰富，伦敦的管弦乐团录制了大量作品，也有不少来自俄罗斯的录音。

音乐亮点与关键测试

在入选的唱片目录中，所有录音（除了唯一的例外）都呈现了不错的《胡桃夹子》。大部分都能驾驭嬉游曲的音乐；

如果说在哪儿栽跟头了，那往往是《阿拉伯舞曲》——偶尔太快，时常太慢。《花之圆舞曲》可能是有史以来最伟大的圆舞曲（亲爱的奥地利朋友们请原谅我！），它对乐队（以及指挥）的考验更加严格。除了组曲中熟悉的曲目外，我心目中理想的《胡桃夹子》还必须通过三大考验：变身的场景，即德罗赛尔梅亚施展咒语，圣诞树开始生长；冬夜松林场景，胡桃夹子带着克拉拉穿过雪地；以及糖梅仙子与她的骑士的大双人舞，柴可夫斯基用一个简单的下行的 G 大调音阶施展他的魔法。

多拉蒂的三张录音

匈牙利指挥家**安塔尔·多拉蒂**是录制《胡桃夹子》完整版的第一人，他于 1953 年与明尼阿波利斯交响乐团合作录制了一套早期的单声道 Mercury 套装。柴可夫斯未收录进组曲的音乐当时并不为人熟知，这令人难以理解，这促使特雷弗·哈维（Trevor Harvey）（在 1955 年 2 月的《留声机》杂志上）对"一系列我们从未听过的迷人音乐"大加赞赏。芦苇般的木管声给予管弦乐尖细的质感。乐谱在多拉蒂的手中叮呤咣啷地前进，《花之圆舞曲》以无法舞蹈的快速

节奏向前疾赶。多拉蒂采用明尼苏达大学合唱团呈现《雪花圆舞曲》。他并不是唯一一位偏爱女声合唱团甚于童声合唱团的指挥，而且这个选择也不会让该录音立即出局，但这里的歌声显得格外端庄稳重。

我更喜欢多拉蒂 1962 年录制的第二张唱片（同为 Mercury 唱片，不过变成了生动的立体声），伦敦交响乐团的状态非常出色，带着十足的兴致处理音乐。

多拉蒂经常躁动不安，呈现了一场精彩的战斗场面，圣诞树的变身也着实惊心动魄。另一个成人合唱团——伦敦交响合唱团——则问题不大。嬉游曲呼啸而过，近距离录音的竖琴和入迷的弦乐充满激情地扫过双人舞。至于钢片琴，柴可夫斯基在巴黎发现了它，在俄罗斯极力将其"保密"，免得被里姆斯基－科萨科夫等人抢先使用。钢片琴带来了一种奇妙的"音乐盒"质感，在糖梅仙子令人目眩神迷的尾声中欢快地叮当作响。

在 1975 年与阿姆斯特丹皇家音乐厅管弦乐团合作的第三张唱片中，多拉蒂不再那么繁忙，并改用男童合唱团诠释《雪

花圆舞曲》。不过总的来说，木管乐器的演奏不如伦敦交响乐团有个性，而且西班牙舞曲中的小号相当不稳定——所以这张唱片与《胡桃夹子》的顶级梯队无缘。

来自伦敦的《胡桃夹子》

《胡桃夹子》最早的录音之一是**阿图尔·罗津斯基**（Artur Rodziński）与英国皇家爱乐乐团于 1956 年录制的版本——这是一次生动的糖果王国之旅，但几乎没有竞争力。午夜时敲响的钟声听着像大本钟（嗯，它目前有 Westminster 版！），而近距离录音揭示了英国皇家爱乐乐团一些较为局限的演奏。在《阿拉伯舞曲》中，铃鼓进入时是摇动乐器发声，而并非用大拇指敲击（这个奇怪之处也在莫斯科大剧院的两个版本中出现）。

查尔斯·马克拉斯爵士（Sir Charles Mackerras）于 1986 年指挥伦敦交响乐团录制了一版 Telarc 唱片，为了给改编自太平洋西北芭蕾舞团（Pacific Northwest Ballet）的莫里斯·桑达克（Maurice Sendak）导演版的电影配乐。和他在同一时期与伦敦交响乐团录制的《天方夜谭》（*Sheherazade*）类似，

管弦乐的细节有些模糊，打击乐声音凹陷。钢片琴的音色格外朦胧，听起来好像糖梅仙子已经轻巧地飞到隔壁房间去了。

我对**安德烈·普列文** 1972 年与伦敦交响乐团的录音感到失望。精彩时刻也是有的：不动声色地开场后，双人舞达到了一个爆炸性的高潮，而且普列文允许竖琴师在《花之圆舞曲》的开场演奏一个开朗的华彩段，令人大开眼界。虽然演奏出色，但这首曲子的节奏本本分分，而不是充满戏剧性地向前冲，显得有些刻意。**弗拉基米尔·阿什肯纳齐**（Vladimir Ashkenazy）1989 年与英国皇家爱乐乐团的合作同样不尽如人意——强而有力，态度坚定，缺乏芭蕾风格。特列帕克舞曲有活力，但演奏缺乏闪光点。**理查德·波宁吉**（Richard Bonynge）为 DECCA 唱片录制了多部芭蕾舞剧，他与国家爱乐乐团（National Philharmonic Orchestra）合作的《胡桃夹子》步履轻盈适宜（竖琴演奏的雪花非常精彩），漂亮但缺乏内涵。

专业芭蕾指挥家

我的第一张完整版《胡桃夹子》黑胶唱片是 1982 年**约翰·兰奇贝里**（John Lanchbery）与爱乐乐团的合作版，装在一个闪亮的红色套盒里，盒面上凹印着银字和正在跳双人舞的舞蹈演员素描。兰奇贝里是乐池里的老手——在 1955 年至 2001 年间，他指挥英国皇家芭蕾舞团演出近千场（虽然期间只演出了 14 场《胡桃夹子》）。他的解读令人陶醉——毫不勉强，毫不仓促。这是一部可以随之起舞的作品，从活泼的《进行曲》到娇美的《糖梅仙子》。爱乐乐团的弦乐在松林中的伟大旅程表达了渴望，即便又是成人合唱团——安布罗斯歌手合唱团（Ambrosian Singers）——也不能阻止雪花充满魅力地飘舞。兰奇贝里加入了一首新曲目：他完成了柴可夫斯基草稿里后来被删去的一首英国吉格舞曲。

科文特花园皇家歌剧院管弦乐团（Royal Opera House, Covent Garden）可以在睡梦中演奏《胡桃夹子》——某些指挥家确实能让乐团睡着——但**马克·埃姆勒**（Mark Ermler）1989 年的解读极具说服力，哪怕模糊的录音略带

回响。从热闹的《小序曲》开始，你能体验到在歌剧院里期待幕布升起的感觉。埃姆勒是莫斯科大剧院的骨干，彼时是英国皇家芭蕾舞团的首席客座指挥，他对第一幕中的戏剧场面保持着警惕——群鼠恶狠狠地乱窜，圣诞树的转变带有凶险的黑暗意味。松林中的旅程不疾不徐，气势磅礴。双人舞汹涌澎湃，充满激情，定音鼓如同雷鸣。这是一个真正将柴可夫斯基的音乐流淌在血液里的乐团。

英国皇家爱乐乐团最优秀的《胡桃夹子》是芭蕾音乐专家**大卫·玛尼诺夫**（David Maninov）在 1995 年去世前不久录制的。演奏充满活力，自成一格，脚步轻盈，但玛尼诺夫却放任一些故意的伸缩处理。《西班牙舞曲》的演奏很少如此招摇（响板节奏精准），他的《花之圆舞曲》也有一种优美的摇摆感。弦乐演奏不如一些超级明星交响乐团那样出彩，定音鼓的声音较为模糊，但仍是一场非常令人愉快的演奏。

欧内斯特·安塞美（Ernest Ansermet）是芭蕾音乐指挥大师，无论是柴可夫斯基、拉威尔还是斯特拉文斯基。他在 1958 年与瑞士罗曼德管弦乐团（Suisse Romande Orchestra）录

制的 DECCA 唱片暴露了年代，弦乐音色单薄，打击乐刺耳，双簧管音色尖酸，但也有不少潇洒十足的表演，芦笛吹奏优美。安塞美重视优雅多于活力，但这版有足够悦耳的内容。

大西洋彼端

莱昂纳德·斯拉特金的圣路易斯交响乐团于 1985 年为大家带来了生动活泼的解读，节奏轻快。孩子们的小加洛普舞曲脚步欢快，克拉拉和她的胡桃夹子飞速冲进松林。嬉游曲满怀热情，包括《西班牙舞曲》中一把自以为是的小号，但双人舞情绪不足。**小泽征尔**在 1990 年波士顿版中表现更好，沉浸于精彩纷呈的演奏，木管乐器表达丰富。有时他急于追求高潮（圣诞树拔地而起，速度惊人），但波士顿交响乐团的弦乐在双人舞中极其出色。

夏尔·迪图瓦曾于 1992 年与蒙特利尔交响乐团（Montreal Symphony Orchestra）合作，他们是上个世纪 80 年代法国管弦乐作品录音的佼佼者，这版拥有听众能够期待的一切雅致，如同戴上了一层薄纱，将浮夸莽撞阻隔在外。迪图瓦的风格与安塞美极其相似——在他的解读中，高雅与精

致胜过危险与黑暗。

俄罗斯版《胡桃夹子》

亚历山大·韦杰尔尼科夫（Alexander Vedernikov）曾在莫斯科大剧院担任八年音乐总监，对柴可夫斯基的芭蕾舞剧了如指掌。他 2006 年的《胡桃夹子》秉承了埃姆勒的传统，速度稳定（用来适应舞蹈速度）；但他只有在重大场景段落中才真正生机勃勃，例如树的变身，安排了一些激烈的铜管乐。他的《特列帕克舞曲》沉重，《西班牙舞曲》使用了一堆响板（可能是莫斯科大剧院的怪癖，因为根纳季·罗杰斯特文斯基在 1961 年的 Melodiya 唱片录音中也是如此；01/62）。尽管 Pentatone 唱片的录音效果绝佳，第一幕还是有点沉闷，呈现的是那种你会尝试提前走人的圣诞晚会。

瓦莱里·捷杰耶夫曾两次录制该芭蕾舞剧，两版都速度极快，符合这位"走马观花"的大师的风格。第一版（1998年在 Philips 唱片录制，当时马林斯基还使用旧称基洛夫）挤在一张碟片中。有些人会觉得录音混乱，但对我来说，捷杰耶夫冲动地推进剧情，为第一幕的派对场景赋予了戏

剧性。嬉游曲都熠熠生辉——尤其是《糖梅仙子之舞》闪闪发光——圣诞树的转变也令人兴奋得喘不过气。

我在 2016 年对他的第二版 Mariinsky 唱片厂牌录音（制作于 2015 年）的乐评中写道，捷杰耶夫具有戏剧气质，他让重大场景叙事的强烈程度正如他的第一版。双人舞非常华丽，胡桃夹子带领克拉拉在雪地里穿行，光彩夺目。除了快得令人发指的《阿拉伯舞曲》之外，捷杰耶夫的第二张唱片节奏更加放松。然而，他的第一版稍稍更令人激动，Philips 的录音也更明亮，尤其是柴可夫斯基灿烂的打击乐音效。

米哈伊尔 · 普雷特涅夫对柴可夫斯基交响曲的诠释可能是异类，但他的芭蕾舞录音十分成功。他的俄罗斯国家管弦乐团演奏《进行曲》和《战斗》时产生一种微缩模型的感觉，好像敲的是儿童鼓（而不是小军鼓），炮声也像铁皮罐做的加农炮发出来的。他的巴松在《中国舞曲》的固定音型中出色表现了暴脾气，而嬉游曲其它的部分富有乐趣。也许两首圆舞曲有点一本正经，但普雷特涅夫版是目录中最令人愉快、录音效果最生动的唱片之一，即使它没有进

入我的四强。

从科隆到柏林，途经卑尔根

现在聊聊唯一一部真正的失败作品。科隆居尔泽尼希管弦乐团（Gürzenich Orchestra, Cologne）的演奏非常精彩，但**迪米特里·契达申科**（Dmitri Kitaenko）的速度迟钝到极致。大多数版本的《胡桃夹子》的时长都在85—90分钟左右，最快可达80分钟（多拉蒂/明尼阿波利斯和捷杰耶夫/基洛夫各挤在一张碟片中——他们都删减了《祖父舞曲》的重复）。契达申科把柴可夫斯基的音乐拖延到97分钟，虽然人物舞蹈没有遭受太大打击，但他的圆舞曲都很迟缓，第一幕的戏剧性磨灭得一干二净。契达申科的2015年《胡桃夹子》简直是用铅铸造。

像捷杰耶夫的Philips唱片一样，**尼姆·雅尔维**在2013年的录音中也将这部两幕芭蕾舞剧挤在一张Chandos唱片上（84分钟的时长几乎突破媒介极限）。然而，挪威卑尔根爱乐乐团（Bergen Philharmonic Orchestra）的诠释完全不让人觉得过于仓促。序曲中木管乐的叽叽喳喳令人愉快，《进

行曲》节奏轻快但力度敏锐，拨弦为了跟上节奏跳跃着前进。雅尔维的晚会很热闹，给弗里茨和他吵闹的朋友们的狂热插话加入了口哨声，虽然午夜的钟声让人怀疑是门铃！人物舞蹈极富个性，雅尔维还成功呈现了一首敏捷的圆舞曲。这部录音是有力竞争者。

柏林爱乐乐团有两张唱片值得考虑，来自两位截然不同的指挥家。**谢米扬·毕契科夫**为大家带来了深情解读。他热爱柴可夫斯基的音乐，这通过他们的 1986 版录音的每个小节体现得淋漓尽致，熠熠发光，温情闪烁。连续的舞蹈剧情缺乏肌肉和力量，但精华包括姿态优美的双人舞（遏制了装腔作势的表演），以及优雅的《花之圆舞曲》，虽然不如多拉蒂版令人眼花缭乱，但却有一种细腻的流畅感。

如果说毕契科夫喜爱柴可夫斯基，**西蒙·拉特尔**几十年来可没有如此迷恋，他在自己的 EMI 唱片的豪华内页中说他"并不是柴可夫斯基的忠实乐迷"。拉特尔对《胡桃夹子》的呈现（录制于 2009 年，是他的第一张柴可夫斯基唱片）比毕契科夫的更快，演奏十分娴熟精致，但我几乎察觉不到他对音乐有真正的喜爱。《花之圆舞曲》仍然中规中矩，

而且他的《阿拉伯舞曲》特别呆板，更像是糖浆而不是土耳其软糖。不过，拉特尔沉浸在第一幕的兴奋之中，《雪花圆舞曲》中的天使之翼合唱团（Libera choir）也是录音中的佼佼者。

结论

我花了近两个月时间全身心扑在《胡桃夹子》上，依然保留对这份甜食的喜爱。柴可夫斯基极富魔力的乐曲即使在最枯燥的版本中依然令人着迷。我对多拉蒂和安塞美的录音都有很强的好感，但由于它们音质老化，很难将其中任何一张列入顶级推荐。然后是速度的问题：你是想要可以随之起舞的速度，还是想要不顾一切，充分融入戏剧？最终，基洛夫和卑尔根版本的兴奋感占据上风。比起捷杰耶夫，雅尔维在重要场面不够激动人心——捷杰耶夫在马林斯基剧院并没有指挥过太多芭蕾，但他的戏剧经验让他的第一版率先冲到终点线，成为我的首选。

芭蕾舞迷之选

皇家歌剧院管弦乐团 / 埃姆勒

Sony　88697 58124-2

如果你喜欢《胡桃夹子》以剧院里的速度演奏，那么莫斯科大剧院名家马克·埃姆勒与科文特花园皇家歌剧院管弦乐团合作的《胡桃夹子》值得购买，平衡了优雅与激动人心的震颤。

历史之选

伦敦交响乐团 / 多拉蒂

Mercury　432 750-2

安塔尔·多拉蒂曾三次录制该芭蕾舞剧，他于 1962 年与伦敦交响乐团录制的 Mercury 唱片活力充沛，速度欢快。多拉蒂用一场生动的战斗点亮剧情，弦乐则陶醉在柴可夫斯基伟大的双人舞中。

挪威版《胡桃夹子》

挪威卑尔根爱乐乐团 / 尼姆·雅尔维

Chandos　CHSA5144

尼姆·雅尔维与该乐团合作录制了柴可夫斯基的所有芭蕾舞剧。虽然本版速度轻快，但并不显得过于匆忙。Chandos 丰富的音效增强了卑尔根弦乐的甜美，嬉游曲也生机勃勃。

顶级之选

基洛夫管弦乐团 / 捷杰耶夫

Philips　462 114-2PH

瓦莱里·捷杰耶夫的"剧院总监"身份使他的首版录音在重大时刻惊心动魄，而他的极速则与多拉蒂叫板，在单张唱片中提供了令人屏息的兴奋感。柴可夫斯基的音乐熠熠生辉。

入选唱片目录

发行年份	艺术家	唱片公司（评审版本 R）
1953	明尼阿波利斯交响乐团 / 多拉蒂	Opus Kura　OPK7070（55/2R，14/4）
1956	英国皇家爱乐乐团 / 罗津斯基	Westminster　471 228-2GWM2
1958	瑞士罗曼德管弦乐团 / 安塞美	Decca Eloquence ELQ480 0557（59/4R，09/9）
1962	伦敦交响乐团 / 多拉蒂	Mercury　432 750-2（63/8R，92/9）
1972	伦敦交响乐团 / 普列文	CfP/Warner　393233-2（73/1，10/2R）
1974	国家爱乐乐团 / 波宁吉	Decca　444 827-2 DF2（75/11R）
1975	阿姆斯特丹皇家音乐厅管弦乐团 / 多拉蒂	Philips　464 747-2PM2（77/1R）
1982	爱乐乐团 / 兰奇贝里	CfP/Warner　575759-2（82/11R）
1985	圣路易斯交响乐团 / 斯拉特金	RCA　88691 92008-2（86/12R）
1986	柏林爱乐乐团 / 毕契科夫	Decca　478 6167DB（87/9R）
1986	伦敦交响乐团 / 马克拉斯	Telarc　CD80137（87/5）
1989	英国皇家爱乐乐团 / 阿什肯纳齐	Decca　478 3106DF2（92/4R）

1989	科文特花园皇家歌剧院管弦乐团/埃姆勒	Sony 88697 58124–2 (10/2)
1990	波士顿交响乐团/小泽征尔	DG 459 478–2GTA2 (92/6R)
1992	蒙特利尔交响乐团/迪图瓦	London/Decca 440 477–2DH2 (94/3)
1995	英国皇家爱乐乐团/玛尼诺夫	Orchid Classics RPOSP006
1998	基洛夫管弦乐团/捷杰耶夫	Philips 462 114–2PH (99/1)
2006	莫斯科大剧院管弦乐团/韦杰尔尼科夫	Pentatone PTC5186 091
2009	柏林爱乐乐团/拉特尔	EMI/Warner 631621–2 (10/12)
2011	俄罗斯国家管弦乐团/普雷特涅夫	Ondine ODE1180–2D (12/1)
2013	挪威卑尔根爱乐乐团/雅尔维	Chandos CHSA5144 (14/12)
2015	马林斯基管弦乐团/捷杰耶夫	Mariinsky MAR0593 (16/12)
2015	科隆居尔泽尼希管弦乐团/契达申科	Oehms OC448 (17/1)

（本文刊登于 2017 年 12 月《留声机》杂志）

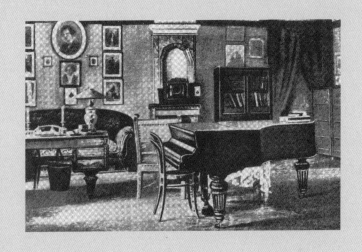

柴可夫斯基在克林的工作室。现已辟为柴可夫斯基纪念馆。克林位于莫斯科西北郊，远离尘嚣。柴可夫斯基在这里完成了舞剧《胡桃夹子》、歌剧《约兰塔》等的创作。

钟、炮齐鸣的节日景观

——《1812序曲》

除了柴可夫斯基的《1812序曲》以外，还有哪部作品需要如此戏剧性的表演指示？杰弗里·诺里斯（Geoffrey Norris）在本文中探究国家、社会、演奏者——更不用说作曲家本人——对这部标志性的、出人意料的争议性作品的反应。

作为喜闻乐见的节日景观，《1812 序曲》长期被列为整个管弦乐曲目中最受喜爱，也最被厌恶的作品之一。柴可夫斯基本人对它不屑一顾。它当初是为了纪念拿破仑从莫斯科撤军而创作，与今年（2012 年）正好相隔两个世纪。当一位女性友人承认喜欢这首曲目时，柴可夫斯基回敬道："可你看中了它什么？那玩意是按订单要求写的。"然而，他在游历俄罗斯、欧洲和美国的旅途中必然会注意到，《1812 序曲》，很像拉赫玛尼诺夫和他的《升 c 小调前奏曲》，是格外受到观众垂青的曲目。它已经成为 7 月 4 日美国独立日庆祝活动的主打曲目，在全世界范围内，也仍然是一部极为吸引观众的作品。不论我们是否喜欢，《1812 序曲》自首演以来已经流传了一百三十年，而且仍将不会从人们的视野中淡去。

柴可夫斯基自己对这部作品的反应可以解释为谦虚的自嘲，或者是他常常沉溺于不安全感的一种体现。在回想比《1812 序曲》更庞大的作品的时候——例如一些交响曲——他经常会怀疑自己的才华是否已消失殆尽，后来又转而认为这些音乐终究有其价值。但他对《1812 序曲》没有一句美言。1880 年夏天，他的出版商尤根松（Jurgenson）把原始委托

转告他时，他明确表示毫无兴趣。次年，尤根松告诉他，莫斯科要举办艺术与工业展览会，让尼古拉·鲁宾斯坦负责组织音乐。由于柴可夫斯基当时是俄罗斯最著名的作曲家，他理应要写点什么。鲁宾斯坦给了他三个选择，可以是为展览开幕的序曲，可以是庆祝1855年登基的沙皇亚历山大二世银禧的序曲，也可以是一首颂歌，为巨大的救世主基督大教堂的落成献礼。大教堂的建筑工程已经进行了数十载，终于在19世纪80年代完工。顺便说一句，这座大教堂今天仍耸立在莫斯科的天际线上——但这并不归功于斯大林。他于1931年下令将其炸毁，在很长一段时间里，尽管设施破败，它成了一个人气颇高的露天游泳池。上世纪90年代，游泳池又被填平作为新的救世主基督大教堂的地基，参照旧教堂的宏伟设计以惊人的成本重建。

最初于19世纪启动的大教堂建造工程是为了纪念，并表达感恩，俄罗斯于1812年击溃拿破仑，以及饥饿、受辱的法国军队从莫斯科撤军，这个起因似乎至少给了柴可夫斯基一个灵感。但他在谈到对这个灵感投入更多精力时，给出了不屑一顾的回应。他在1880年7月写给尤根松的信中说："想要不带着抵触去处理这种注定要歌颂某种东西的音乐

是不可能的，它的本质完全不能让我快乐。无论是高层人士的欢庆活动（这些人士一直对我相当反感），还是我根本不喜欢的大教堂，没有什么能激发我的想象力。"他在这一年中不断抱怨，在秋季寄给女资助人娜杰日达·冯·梅克的信中说："我最反感的事莫过于为了某个节庆或者什么而创作。例如，展览开幕之际，除了平庸和大体喧闹的段落，我还能写些什么呢？"然而，他又补充道："我不忍心拒绝这样的创作要求。"后来又报告说，他已经"开始勤奋地"创作了。他仅用一周时间就完成了《1812序曲》。

1880年10月，他对梅克夫人表示："我创作的时候完全没有任何热情和喜爱，所以它可能会缺乏艺术价值。"不过十八个月后，迹象表明他的态度变成相当典型的模棱两可。他在给尤根松的信中说："我不太确定我的序曲是好是坏，但估计是后者（绝不是在假装谦虚）。"

此后，柴可夫斯基极少提起《1812序曲》，甚至连1882年8月8日/20日在伊波利特·阿尔塔尼（Ippolit Altani）的指挥下，在推迟了一年的艺术与工业展览会上的首演也从未提及。在此期间，柴可夫斯基曾厚着脸皮请指挥家爱

德华·纳帕拉尼克（Eduard Nápravník）在圣彼得堡演出该曲，但纳帕拉尼克在礼节上更为慎重，回答说，委托创作该序曲的展览会也应该有机会首演。最终，《1812 序曲》于 1883 年在莫斯科和圣彼得堡首演，由安东·鲁宾斯坦指挥，立即大获成功。早在 1916 年，英国皇家阿尔伯特音乐厅管弦乐团（Royal Albert Hall Orchestra）就在兰登·罗纳德（Landon Ronald）指挥下将《1812 序曲》录制成 78 转唱片，至今唱片目录中常年保留大量版本。

《1812 序曲》的录音史可就没有这么一帆风顺。柴可夫斯基对乐器编排的要求一直是个充满讨论和分歧的话题，特别是关于炮声的同步（抑或不同步）、是否有正确的钟，以及部署非必需的军乐队的可行性。此外，特别是在 20 世纪苏俄的一个特殊情况下，柴可夫斯基的主题素材产生了特殊问题。他在绘制博罗季诺战役和俄罗斯战胜法国侵略者的音乐画面时借鉴了各式各样的主题，这些主题在 19 世纪 80 年代可能会被观众认为是法国或俄罗斯风格（加上他从自己的第一部歌剧《总督》中借用的旋律），他巧妙地将它们在结构上融合了奏鸣曲式和自由幻想曲的部分特点，最后加上一个以过火闻名的尾声。序曲一开始，低音弦乐

吟诵俄罗斯东正教圣歌《上帝，保护你的人民》（'Spasi, Gospodi, lyudi Tvoya'）。接着，柴可夫斯基引用了一首欢快的俄罗斯民歌《门前》（'U vorot'）。这些都是俄罗斯性的明确标识，将这个国家不朽的宗教传统与拿破仑和他的军队带来阴霾之前的简单、阳光的生活乐趣结合起来。至于法国人的代表，我们听到的是《马赛曲》。纯粹主义者们认为这明显不合时宜，因为《马赛曲》在拿破仑时代并没有使用。事实上，他封禁了《马赛曲》，直到19世纪70年代才恢复为法国国歌。

但至少没有人建议用别的曲子代替《1812序曲》中的《马赛曲》。相比之下，苏联人则毫无负罪感地插手。在《1812序曲》的最后几页，柴可夫斯基借用了俄罗斯帝国国歌《上帝，拯救沙皇》（'Bozhe, tsarya khrani'），用圆号吹响对俄罗斯胜利的肯定。在拿破仑时代，《上帝，拯救沙皇》和《马赛曲》一样并没有被使用，这一事实本身并没有让苏联高层震怒。麻烦的是，在苏联时代，对意识形态的偏执无法容忍在音乐里提及俄罗斯的沙皇统治史。所以，当局做了什么呢？他们干脆把违规的10个小节删掉，换成了《荣耀》（'Slavsya!'）的合唱曲调，取自格林卡的歌剧

《伊万·苏萨宁》（*Ivan Susanin*）［后改名为《为沙皇献身》（*A Life for the Tsar*）］的尾声。要想欣赏改动后的效果，我们可以去听尼古拉·戈洛瓦诺夫（Nikolais Golovanov）于1948年与莫斯科广播交响乐团（Moscow Radio Symphony Orchestra）录制的《1812序曲》（EMI/IMG CZS5 75112-2，6/02）。这次嘈杂的演出并无其它可取之处，但值得一听的是它如何将格林卡原本毫无政治争议的片段，一段对俄罗斯而不是对沙皇的颂歌，与柴可夫斯基的整体结构相结合：它在第七轨13分40秒处，或从印刷乐谱的第388小节开始。

历年来，另一些从业者则抓住机会对柴可夫斯基的思想加以润色，而不是直接进行修改。赫伯特·冯·卡拉扬是顿河哥萨克合唱团（Don Cossack Choir）的欣赏者，尤其喜爱它的力量和冲击力。在1966年为DG公司录制的唱片中，他决定利用合唱团的特点和鲜明的俄罗斯特色，将《1812序曲》的前2分43秒（前36小节）改用声乐替代最初的低音弦乐以及随后弦乐和木管的对话。乐队在第34小节进入，以强调c小调终止式。这个策略有效营造了独特氛围，编排起来并不特别困难，因为只需在旋律中加入《上

帝，保护你的人民》的歌词，并稍微重编音乐织体以适应人声而不是器乐即可。美国指挥家伊戈尔·比克托夫（Igor Buketoff）是俄罗斯东正教神父之子，他在上世纪 60 年代与新爱乐乐团（New Philharmonia Orchestra）合作的 RCA Victrola 录音中更进一步。该录音已绝版多年，但仍然能在一些经销商处买到。他不仅在开场圣歌中安排了人声，还让儿童合唱团演唱民谣《门前》，并让合唱团在结尾处返场来加强圣歌和俄罗斯国歌。柴可夫斯基愿意认同这些改动也不无可能，因为在对《1812 序曲》的短暂思考期间，他曾经考虑过要创作一部有合唱团的作品。

早期的《1812 序曲》录音发现临近结尾的 16 发炮击声会导致声学和操作方面的障碍：解决方案是要么不录，要么换成听起来更无害的气枪声。到了上世纪 60 年代，立体声技术和剪辑步骤的出现让工作人员得以在别处录制像样的爆破轰鸣声，然后在录音棚里将其和演奏融为一体。卡拉扬在 1966 年的录音中充分利用了这一优势，精准地按照柴可夫斯基在乐谱中的标注安排了炮击时间。但是，真正的突破性进展是在此十年前，安塔尔·多拉蒂与明尼阿波利斯交响乐团，他们使用了美国军事学院（西点军校）的一

门 1775 年法式青铜前膛炮，还使用了河滨教堂（Riverside Church）的组钟（钟 74 个）。炮声在西点军校的场地录制，急救人员在场待命。而当组钟在纽约的一个春日被录音三次之后，当地居民纷纷打电话询问这毫无征兆的喧闹意味着喜事还是灾祸。这些努力和纷扰是值得的，因为在炮声和组钟声被剪辑完成之后，多拉蒂的录音成为了实现《1812 序曲》乐谱要求效果的里程碑作品。并且，它作为一场演出，在近六十年后仍然是一个标杆。

柴可夫斯基本人只是勉强承认《1812 序曲》相当受欢迎，而它也常年引起评论家的尖锐批评。评论家拉尔夫·W. 伍德（Ralph W.Wood）在 1945 年的著作《柴可夫斯基：专题》中把它描述为"音乐史中最沉闷、最恶心的作品之一"，称其"嘈杂、庸俗、空洞"。柴可夫斯基可能也会同意。但在适当的节日气氛里，或在聆听卡拉扬或多拉蒂级别的录音时，我们不妨承认它可能会给我们带来纯粹的心灵震撼。

（本文刊登于 2012 年 8 月《留声机》杂志）

建议欣赏

明尼阿波利斯交响乐团 / 安塔尔 · 多拉蒂
Decca　475 8508 (12/95R)
将炮声与钟声同步的先锋录音，至今仍值得称道。

芝加哥交响乐团 / 乔治 · 索尔蒂
Decca　455 8102DF2
柴可夫斯基双碟套装的一部分，索尔蒂与芝加哥交响乐团
对《1812 序曲》的诠释充满激情和戏剧性。

柏林爱乐乐团 / 赫伯特 · 冯 · 卡拉扬
DG　463 6142GOR (12/00)
卡拉扬为开场的东正教唱段安排了合唱团，人声与一场震
撼、有辨识度的演出彻底融为一体。

哥德堡交响乐团及合唱团 / 尼姆 · 雅尔维
DG　439 4682GCL
雅尔维在《1812 序曲》的开头和结尾安排了合唱团，大大
提升了音乐的情感温度。

灵魂与世界欣喜地相遇

——《洛可可主题变奏曲》

约翰内斯·莫泽（Johannes Moser）与
雨果·雪莉（Hugo Shirley）畅谈为什
么他更偏爱柴可夫斯基的原版。

我们讨论柴可夫斯基的《洛可可主题变奏曲》乐谱，必然要从一个问题开始：哪一版？是大提琴家威廉·费曾哈根（Wilhelm Fitzenhagen）的"修订版"，还是基于柴可夫斯基手稿，但在上世纪50年代才首次出版的原版（完成于1876年）？德裔加拿大大提琴家约翰内斯·莫泽在荷兰Pentatone唱片公司的新录音中选择了后者——越来越多的音乐家也开始这样选择。但他更进一步，告诉我："因为卡尔穆斯出版社的管弦乐素材（orchestral material）错误百出，所以我自己进行了重新编订，修正了很多地方。"

在某种程度上，莫泽自己与这首曲子的关系也反映了它近年的接受度。他解释道："我第一次见到原版是在2002年的柴可夫斯基大赛上。他们想要原版有一年多了，而我甚至都不知道它的存在！"他把两个版本都演奏了几年，然后决定只演奏原版。"我更喜欢它。"他承认，然后补充说，他也担心自己如果不专注演奏一个版本，就可能会在演出时犯错，混淆两个版本。

我们带着乐谱，在西柏林上世纪30年代早期的著名建筑——

柏林广播大楼——内部更衣室里安顿下来，莫泽还特别高兴地带我乘坐大楼原装的帕特诺斯特电梯下楼。他从讲解两个版本之间的差异开始。柴可夫斯基把新作品寄给费曾哈根时，费曾哈根可以说是大改特改。他并没有仅仅提供以大提琴为中心的实用反馈意见，而是制作了自己的版本。他删掉了最后一个变奏，将第三和第七变奏（均标为行板）分别移至第六和第三，并将第四变奏活泼的快板改成新的独奏终曲，无缝接入尾声。

"费曾哈根在这里加了重复。"当我们看到无忧无虑的主题时，莫泽进一步解释道，"而原作要简洁得多，主题只出现一次是有道理的，因为它随后会反映在变奏里。"莫泽继续翻阅了几页。"这里保持原样，直到我们在第二变奏的结尾进入华彩段。在费曾哈根版里，华彩段差不多要在第五变奏之后才出现。"

莫泽再次解释了为什么他更喜欢原版。"我之所以喜欢比较早开始华彩段，然后进入 d 小调第三变奏，是因为我们能更早进入戏剧化的状态。"他偏爱原曲中第四变奏活泼的快板的所在位置也是出于同样理由。"这儿，我们在中

间有个非常炫技的片段，最后也有一段。在修改版中，戏剧曲线就是这样……然后在结尾处：砰！"他一直在用手描画一根平稳的线条，突然间猛地上扬。"原版的变化更丰富，而且我觉得在中间放一些炫技的东西非常明智：在某种程度上，它可以叫醒大家！"

他翻到第八变奏，这首是费曾哈根修改得最为大刀阔斧的牺牲品。他指着大提琴的第一行。"但这里的开头真是太迷人了——就像一首加洛普舞曲（galop）！费曾哈根也许认为如果他截断某处，一切会更简洁。也许这不是意义特别深刻的音乐，但我觉得它很有趣味。"

我们简单聊了聊费曾哈根是如何推进修改的，以及为什么柴可夫斯基似乎给予默许。（据一个学生说，柴可夫斯基很生气，但最后结论是："见鬼去吧！就这样算了！"）莫泽解释道："有意思的是，费曾哈根对出版商尤根松说，所有改动都得到了作曲家的允许。事实并非如此——尽管部分改动得到了认可。我得说，这可真是胆大包天！"柴可夫斯基呢？"他可以说："我完全不允许改动！'但他是个精明的商人——手头终于有一首可以公演的协奏曲了。"他说的是《小提琴协奏曲》

和《第一钢琴协奏曲》，以及柴可夫斯基为了让它们公演曾面临的巨大困难。但提到这些作品，我们也开始谈论《洛可可主题变奏曲》的特殊之处。

莫泽沉浸在作品的莫扎特式优雅中，并认为其中很多内容也预示了《胡桃夹子》的曲调。"我在看到第二变奏时"——他唱了一段——"就想到'巴巴吉诺！芭芭吉娜！巴巴吉诺！……'这段《魔笛》里的俏皮台词。然后，我们来到原作中的慢速第七变奏，我会想到塔米诺的'这幅画像'（'Dies Bildnis'）咏叹调。"他解释说，这与具体情节无关，更像是一种安静的迷惑感。"塔米诺看着画像，他的世界天翻地覆；而在这里你在第二变奏看到第三变奏的内容，你不知道自己在哪儿。"

他又回到第五变奏："这是我发挥很自由的一个变奏，从'优美地（grazioso）'指示开始掌握主动权。你和乐队一起奏出的这两个弱拍（upbeat）——我很喜欢这种音乐网球的概念，这种寻求尽可能多的交流的概念。看看柴可夫斯基

是如何把弱拍移到拍子上的[1]！这里我会格外强调从强拍开始演奏，这样就能清楚地展现笑点——虽然很小，但很好玩。"

这些都是莫泽长期打磨出来的演奏风格。他第一次演奏这首曲子时，他的老师大卫·葛林格斯（David Geringas）鼓励他采用更浓郁的"俄罗斯式"风格。"不过这些年来，我更喜欢寻找柴可夫斯基作品里的莫扎特，让它变得更轻盈，稍微灵活一些。"他承认，这不会降低技术要求，尤其还考虑到大提琴到最高音域的"远足"。他指着第三变奏的结尾，大提琴在和声化的升高过程后达到比中央 C 高出近三个八度的 A 音："你得完全靠自己，没有任何余地；乐队只是在最高音上和你相遇，所以你最好拉出那个音！"他翻到第七变奏稍慢的行板（*Andante sostenuto*）的结尾："这是另一个难点。这些和音都很高，最弱（*ppp*），如果

1 这里指的是弱拍（小节中的最后一拍）被移到节拍（小节的第一拍，强拍）上，以创造所谓的游戏性。这里提到的弱拍（小节中的最后一拍），但上面的力度标记是 *ff*（很强）；紧跟的下一小节第一拍是强拍，但力度标记是 *mf*（中强），所以，原来的弱拍（小节中的最后一拍），听起来像在小节的第一拍（强拍）上。

你午后咖啡喝得太多……！"他笑了。

不过柴可夫斯基的轻盈管弦乐配器有一个很大优势。"这大概是除了海顿的协奏曲之外，唯一一部完全没有平衡问题的作品，这对大提琴来说真的很难得。通常情况下，排练时 90% 的时间都花在平衡上——练习德沃夏克和舒曼［大提琴协奏曲］的时候肯定是这样。这部真好：终于可以聊音乐了！"

历史视角

彼得·尤根松（出版商）——

致柴可夫斯基的信，1878 年 2 月

"可恶的费曾哈根！他想修改你的大提琴曲，真是烦不胜烦……他还说你已经让他全权处理。天哪！柴可夫斯基居然被费曾哈根审核订正（译注：原文法语）！"

伊戈尔·格列博夫（Igor Glebov）[别名鲍里斯·阿萨菲耶夫（Boris Asafyev）]——

《柴可夫斯基的器乐》*Tchaikovsky's Instrumental Music*（1922年）

"这是【他】最为卓越、明快、巅峰的作品之一……我们能听到作曲家的灵魂欣喜地与世界相遇时的魔力……技巧性服从于简约、真诚和声音的诗意。

大卫·布朗（David Brown）——

《柴可夫斯基：其人其乐》*Tchaikovsky: The Man and his Music*（2007年）

"【它】可能很容易入耳——但如果真正用心聆听，柴可夫斯基的创造力和对音乐空间的掌控力就会显而易见。只有真正伟大的作曲家才能写出这首（看似）朴实无华的作品。"

（本文刊登于2017年5月《留声机》杂志）

斯人已逝，歌以永志

——《a 小调钢琴三重奏》

杰里米·尼古拉斯（Jeremy Nicholas）
与哥本哈根三重奏组（Trio Con Brio
Copenhagen）讨论最出色的钢琴三重
奏作品之一。

"我个人认为这是这种组合最伟大的作品之一，无论是它的广度还是内容。"哥本哈根三重奏组的钢琴家延斯·艾尔维克雅尔（Jens Elvekjaer）如是说。许多人会同意他的观点，同时也会觉得柴可夫斯基坚决拒绝创作这种类型的作品有些讽刺。1880年11月，他在给赞助人娜杰日达·冯·梅克的信中写道："请原谅我，亲爱的朋友。为了让你高兴，我什么都愿意做，但这超出了我的能力范围……我根本无法忍受钢琴与小提琴或大提琴的组合。在我看来，这些乐器的音色是无法融合的。"这份抗拒令人十分费解，因为他在几个月前刚完成的《第二钢琴协奏曲》的第二乐章实质上就是钢琴三重奏。

值得一提的是，《第二钢琴协奏曲》题献给了尼古拉·鲁宾斯坦。作品首演之前，在柴可夫斯基给梅克夫人写信后仅四个月，鲁宾斯坦就去世了。尽管柴可夫斯基与鲁宾斯坦一度疏远，但他失去了自己的恩师、导师与多年友人，悲痛欲绝。《a小调钢琴三重奏》（Op.50）就是在这种情形下构思和创作的。柴可夫斯基于1882年1月完成创作，副标题是"纪念一位伟大艺术家"。

哥本哈根三重奏组于 2004 年开始演奏该作品，他们估计至今已经登台表演近百次。韩裔大提琴家洪秀京（Soo-Kyung Hong）表示"这是一首里程碑式的乐曲，是独一无二的作品。"她是延斯·艾尔维克雅尔的妻子，也是三重奏组的小提琴家洪秀珍（Soo-Jin Hong）的姐姐。艾尔维克雅尔同意她的看法："是的，而且我们能看到柴可夫斯基三重奏对拉赫玛尼诺夫和肖斯塔科维奇等后辈俄罗斯作曲家的影响，这很有意思。我认为它是第一首拥有这种形式的钢琴三重奏。"

《a 小调钢琴三重奏》的形式确实很独特：共两个乐章，第一乐章 [挽歌的乐章：沉稳的中板（*Pezzo elegiaco: Moderato assai*）] 为奏鸣曲式，第二乐章 [主题与变奏：稍快的行板（*Tema con variazioni: Andante con moto*）] 是一组类似民歌主题的变奏曲（2A）（鲁宾斯坦喜爱真正的民歌），最后一首变奏曲和乐章其它部分 [变奏终曲与尾声：决断的、热烈的快板（*Variazione Finale e Coda: Allegro risoluto e con fuoco*）] 有所区分，自成一个奏鸣曲乐章（2B）。艾尔维克雅尔解释道："第二乐章的第一部分【2A】是属调，最后一部分【2B】是主调 a 小调。所以，通过很简单的方式，你就有了主调和属调之间的张力……只不过这要

亦师亦友的尼古拉·鲁宾斯坦。鲁宾斯坦兄弟（安东和尼古拉）分别创建了圣彼得堡音乐学院和莫斯科音乐学院。柴可夫斯基曾经告诉尼古拉·鲁宾斯坦："如果俄罗斯没有你，我的作品就注定要受到曲解了。"

花费 50 分钟！如果你能够传达这种张力，那么作为演奏者或听众，你就不会觉得它格外冗长。你能感觉到从第一个音符到最后一个音符的连贯性，就好像是一个乐章一样。这是在演奏中随着时间推移逐渐发展的。你开始这趟旅程，到了最后，你会觉得到达了终点。"

我问艾尔维克雅尔，在演奏这首可以说是柴可夫斯基对技巧和耐力要求最高的乐曲时，最大的挑战是什么。"90 页的篇幅很长！"这位丹麦钢琴家表示同意，"钢琴在第一乐章需要连续弹奏，乐谱很多时候写得相当刁钻，但——这也是很多演奏中都会遇到的问题——你最终会得心应手，也学会如何'分配力量'！但这首乐曲不仅在演奏技巧上有要求，在变奏乐章中还要实现柴可夫斯基要求的色彩，也是令人着迷的挑战。"

秀京也来补充。"作为大提琴家，我可以说，这首曲子和我们经常演奏的拉威尔三重奏，掌握平衡是最棘手的。有些地方非常交响化。比如，开头只有钢琴和大提琴，因为音域的关系没有问题，但是有很多地方大提琴的声音就听不到了，需要全力以赴和极度专注。有的音乐厅因为声学设计的原因，

小提琴家要走到前排去听自己应该发出多少音量。"

这是妹妹秀珍加入聊天的契机。"作品开始的时候，经常是我出去听，然后我们交换。这样做很合理，因为我们信任对方的耳朵。但你问到每个部分的难度。嗯，小提琴部分和小提琴协奏曲不一样，但也有类似的、非常棘手的地方。最难的部分是找到符合每个主题的音色和声音。比如挽歌的乐章的开场主题不能情绪太强，这样它在第二乐章末尾回归时才会有对比。如果表现得太沉重，演奏者和听众都会很累。我们努力从第一个音符开始安排整场体验。"

许多三重奏组决定在第二乐章中删减柴可夫斯基认可的部分。有些三重奏组（不包括哥本哈根三重奏组）也会省略赋格曲（变奏八）。最常见的做法是在变奏终曲与尾声中删掉136个小节，从第8小节开始（在0分16秒，这里使用的彼得斯版第67至78页或尤根松版第86至100页）。延斯·艾尔维克雅尔说："这段基本上在重复同样的内容。比如，（第70页上）钢琴的E大调八度主题在第80页、符号H[1]前14小

1 符号 H，原文 fig H，是乐谱分段的记号，一般用大写英文字母，按字母顺序标注。见 123 页注。

节处重新出现。乐章几乎在第 77 页又从头开始。我们觉得这个地方没有新意。我知道有人认为我们这样做是罪过！但是我看不出演奏两遍会有什么收获。第二乐章的内容非常丰富，如果把尾声缩短，早点回归结尾部分的 a 小调段落，它会更加有力。关键点是第 84 页，你终于在第二小节 [标为很强的连奏（*ff legato*）] 脱离大调，进入悲痛欲绝的最后几页。"

正如秀京所言："大提琴演奏葬礼进行曲【第 91 页，沉痛 *Lugubre*】，然后，小提琴进入时，柴可夫斯基写的是 *piangendo*——'哭泣'。你没办法直接演奏这最后一页。我们在录制的时候，先是将整个最终乐章完整演奏两次，然后我们选取其中一次的结尾。"

她的妹妹予以佐证："是的。每当我们演奏最后一段时，大家都会在事后问：'你怎么还能站着住？'这就像一场马拉松长跑，它确实需要很强的耐力，但不管你最后有多累，还是要付出百分之二百的投入。"

历史视角

彼得·伊里奇·柴可夫斯基——

致娜杰日达·冯·梅克的信，1882 年 1 月 25 日

"我可以信誓旦旦地说，我的作品并非一无是处……但我担心自己可能把三重奏编排成了交响乐，而不是直接为乐器谱曲。"

乔治·萧伯纳 George Bernard Shaw——

《法纳姆·哈斯尔米尔·欣德黑德先驱报》*The Farnham, Haslemere and Hindhead Herald*，1898 年 12 月 17 日

"柴可夫斯基的《a 小调钢琴三重奏》具备让这位作曲家在离世后还如此受欢迎的所有品质，我们有足够的时间去思考它。"

爱德华·汉斯利克 Eduard Hanslick——

《世纪末》*Am Ende des Jahrhunderts*，柏林，1899 年，三重奏的维也纳首演后

"三重奏首演的时候，听众的表情表明他们希望这是最后一场演出。它属于自杀式作品，以无情的篇幅自戕。"

（本文刊登于 2016 年 2 月《留声机》杂志）

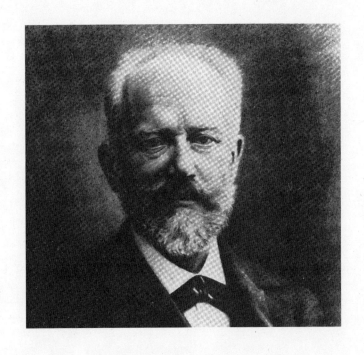

"我的童年在乡间度过，那时到处能听到美妙独特的俄罗斯民间音乐。我热爱以各种形式表现出来的民族的东西。我是个完完全全的俄罗斯人。"（柴可夫斯基致梅克夫人）

The 50 greatest
Tchaikovsky records

最
伟
大
的
50
张
柴
可
夫
斯
基
唱
片

柴可夫斯基音乐的完美入门介绍，收录了赫伯特·冯·卡拉扬、玛塔·阿格里奇、姆斯蒂斯拉夫·罗斯特罗波维奇、朱莉娅·费舍尔、瓦莱里·捷杰耶夫等人的录音。

彼得·伊里奇·柴可夫斯基的音乐有诸多杰出录音，此处不胜枚举，但以下列出的唱片是开始或继续你的柴可夫斯基音乐之旅的最佳选择。本列表按照音乐类型排列，从协奏曲和交响曲开始，然后逐一介绍室内乐、器乐和声乐作品。

第一、第二钢琴协奏曲

丹尼斯·马祖耶夫 Denis Matsuev（钢琴）
马林斯基管弦乐团 Mariinsky Orchestra
瓦莱里·捷杰耶夫 Valery Gergiev
Mariinsky

《降 b 小调协奏曲》的录音已经太多，你有理由发问我们是否真的还需要一版。要想知道答案，请听这部新作。我们已经拥有许多非常伟大的版本——例如霍洛维茨 / 塞尔，阿格里奇 / 阿巴多，吉列尔斯 / 梅塔——但我认为你恐怕听不到比这版更让人发自内心感到激动、策划更为精心的录音。聆听马祖耶夫和捷杰耶夫就像在观赏费德勒和纳达尔对决的音乐版，他们在网球场外是朋友，但在球场上却极为好胜，都一心一意想用高超的运动能力和精妙的穿越球技巧超越对方。

开场足够传统，之后你会开始注意一些灵巧的细节，比如马祖耶夫在键盘顶端的处理加大力度，或者从 5 分 23 秒开始飞速的十六分音符连奏，在不使用踏板的情况下轻巧地弹奏。两位主角都不急于感伤地流连在乐曲进程中，而捷杰耶夫有时在协奏曲录音中会例行公事，这里却活力非凡——和他的钢琴独奏彼此回敬——以至于在 10 分 55 秒的乐队全奏之后，你会纳闷马祖耶夫如何与他匹敌。但他当然做到了，而且效果令人头皮发麻。

第一、第二、第三钢琴协奏曲

G 大调音乐会幻想曲，Op.56

不太快的行板（第二钢琴协奏曲第二乐章，西洛蒂编订）

不太快的行板（第二钢琴协奏曲第二乐章，贺夫编订）

又像从前那样孤独一人，Op.73 No.6（编曲者贺夫）

只有那孤独的心，Op.6 No.6（编曲者贺夫）

史蒂芬·贺夫 Stephen Hough（钢琴）
明尼苏达交响乐团 Minnesota Orchestra
奥斯莫·万斯卡 Osmo Vänskä
Hyperion 2009 年现场录音

史蒂芬 · 贺夫对浪漫主义钢琴协奏曲系列的贡献是该系列的杰出成就之一，Hyperion 公司将里程碑式的第 50 卷荣誉授予了他，其中包含这一系列的精髓：柴可夫斯基《第一钢琴协奏曲》。

这四部协奏曲均于明尼阿波利斯现场录制。你可以听出，这些演出并没有在录音室的安全保障下进行，而是带有场合感、目的性和冒险精神。奥斯莫 · 万斯卡对俄罗斯音乐的感性十分熟悉，是他的出色钢琴独奏的理想搭档。"久经沙场"的作品如新漆一般鲜艳。即便市场上已有 130 个版本，这也是一版出类拔萃的诠释，速度轻快，声音细致入微。贺夫在《第一钢琴协奏曲》和《音乐会幻想曲》的尾声中注入了激动人心的节奏，引起应有的兴奋，尽管这些都比不上《第二钢琴协奏曲》激昂澎湃的最后几页（一场了不起的演出）。听众们惊奇地欢呼起来。

能与其一较高下的最佳选择是普雷特涅夫与爱乐乐团和费多谢耶夫（Virgin Classics）同样曲目的录音。不过，贺夫的演奏音色更厚重，明尼苏达的演奏者们更注重向前推进且更为均衡（安德鲁 · 基纳担当了这两套唱片的制作人）。

Hyperion 还把西洛蒂对《第二钢琴协奏曲》行板的无情删减版收录为附加音轨，随后是贺夫自己对该乐章结构的解决方法（柴可夫斯基一定对自己没有想出解决办法感到自责），以及贺夫对柴可夫斯基两首迷人曲目的改编。毫无疑问，这是一张伟大的唱片。

第一钢琴协奏曲

叶甫盖尼·苏德宾 Yevgeny Sudbin（钢琴）
圣保罗交响乐团 São Paulo Symphony Orchestra
约翰·奈施林 John Neschling
BIS

3

苏德宾为柴可夫斯基《第一钢琴协奏曲》赋予了扣人心弦的才气、诗意和活泼。这不是你一向熟知的柴可夫斯基，而是令人瞩目的新颖反思，关注音乐易变的情绪和走向。令人惊奇的是，人们最熟悉的协奏曲之一重燃了它最初的辉煌，热情洋溢，摆脱了多年来附加给它的陈词滥调。

在第一乐章中，苏德宾的八度音如同巨大的组钟在 10 分 18 秒处回荡，而小行板中段的最急板在他非凡的手中变成了真正的萤火虫谐谑曲。即使是鼎盛时期的切尔卡斯基，也没有弹出如此精巧的差异，弹得如此充满奇思妙想。

第一钢琴协奏曲

胡桃夹子组曲，Op.71a（编曲者埃克诺默）

玛塔·阿格里奇 Martha Argerich、尼古拉斯·埃克诺默 Nicolas Economou（钢琴）

柏林爱乐乐团 Berlin Philharmonic Orchestra

克劳迪奥·阿巴多 Claudio Abbado

DG 1983 年、1994 年现场录音

柴可夫斯基的《第一钢琴协奏曲》已经两次出现在玛塔·阿格里奇艺术家个性互补的演出录音中，分别是与康德拉辛匆忙的现场录制的 Philips 唱片，以及与迪图瓦权威性的录音室录制的 DG 唱片。现在，这是精心录制的第三张唱片，与柏林爱乐乐团和克劳迪奥·阿巴多的现场录音，甚至超越了早期的传奇演出。阿格里奇与钢琴的关系从未如此融洽，琴技更加精湛，但又引人入胜地充满人性。她的演奏抒情而含蓄，在某种程度上似乎由动荡的元素本身组成，犹如火与冰，或雨水与阳光。俄罗斯人可能会将这首协奏曲据为己有，但即使是他们，也一定会听得目瞪口呆，惊叹不已，而且——我大胆揣测——有点恼火。协奏曲开始后，听听阿格里奇的有生气的快板，她飞快的渐强和渐弱让三连音的节奏表达了罕见的活力和变化。在给人宁静的第二主题中，她紧张地探索接下来的钢琴角逐，这完全是阿格里奇的个性，而且第一和第三乐章中的八度音风暴也是，这让每个人，尤其是她的搭档们都系紧了安全带。华彩段衍生出催眠般的光辉，小行板中段的最急板成为了真正的"萤火虫谐谑曲"，而终曲仿佛从乐谱纸上舞动下来，与更刻意强调乌克兰特色和粗暴风格的演奏截然不同。

作为返场曲目，DG 重新发行了阿格里奇 1983 年的《胡桃夹子》演出，她与尼古拉斯·埃克诺默合作演奏后者编曲的版本，这是一场由才华横溢的钢琴技艺、想象力和技巧组成的奇迹。

第一钢琴协奏曲

霍洛维茨 Vladimir Horowitz（钢琴）
NBC 交响乐团 NBC Symphony Orchestra
托斯卡尼尼 Arturo Toscanini
Naxos

5

凡是有幸在 1941 年 4 月 19 日身处卡内基音乐厅的人，都能听到一场在记忆中最激动人心的柴可夫斯基音乐会。阿尔图罗·托斯卡尼尼指挥了早期作品《总督》（*Voyevoda*）序曲，《"悲怆"交响曲》，以及《第一钢琴协奏曲》，他的女婿弗拉基米尔·霍洛维茨担任独奏（这是他们第一次合作演出该作品）。二战期间作品的收藏家至少有机会听到霍洛维茨与托斯卡尼尼在一个月后录制的著名录音室唱片。如今，这部 RCA 经典之作被认为是钢琴爱好者的"必收"，而作为它前身的现场演奏则有更强的自发性。

小提琴协奏曲

丽莎 · 巴蒂雅施维莉 Lisa Batiashvili（小提琴）
柏林国家歌剧院管弦乐团 Staatskapelle Berlin
丹尼尔 · 巴伦博伊姆 Daniel Barenboim
DG

6

柴可夫斯基小提琴协奏曲散发着融合古典与浪漫感性的忧郁温情。这也是演奏这首曲目的重要平衡所在。第一主题的第一句温柔低调，第二句稍稍更有说服力，但绝不损害柴可夫斯基与生俱来的古典主义的沉稳与纯粹。这部作品处处提供表达机会，是无可否认的享受，巴蒂雅施维莉的演奏多彩且富有创造性，但从来、从来不以自我为中心。

有趣的是，巴伦博伊姆的慷慨贡献仍能回应巴蒂雅施维莉的充沛生机，虽然你可以料到这位身经百战的传统主义者偏向饱满奢华的风格——两个波兰舞曲式的大全奏绝对是这场俄罗斯体验的极致。对她来说，第一乐章的华彩段是故事里套着的故事，是一个深入思考作品核心内容的机会。在美妙的中间乐章中，它得到了释放，充满幻想，很弱音（pianissimo）柔和而优美。这是一篇普希金短篇小说。

小提琴协奏曲

陈锐 Ray Chen（小提琴）
瑞典广播交响乐团 Swedish Radio Symphony Orchestra
丹尼尔·哈丁 Daniel Harding
Sony Classical

7

陈锐在 2008 年的梅纽因国际小提琴比赛上演奏的是门德尔松协奏曲，2009 年在布鲁塞尔举行的伊丽莎白女王音乐大赛上则是柴可夫斯基协奏曲。他两次都荣获头奖，这不难理解。技巧出众是必然的，最棘手的段落对他来说就像孩童的游戏。但最让人印象深刻的是他的音乐才能——他能让听众意识到每个乐句的情感含义，并且十分自然，仿佛他只是刚刚想到要这样演奏。就拿他演奏柴可夫斯基《小提琴协奏曲》第一乐章的两个主题来说吧。它们反复出现了好几次，之后走向不同，而陈锐每次都能找到新的音调色彩，用不同手法表现精妙的伸缩处理。在他的手中，音乐仿佛有生命，让人觉得每次演出都有独特的个性。在这首协奏曲的终曲中，他重视音乐性格而不是单纯的出彩，对独奏引子的戏剧性表现出浓烈情感，用最活泼的方式呈现回旋曲主题，接下来又抓住了以民歌为灵感的段落的全部特性，并且避免了任何怪诞的夸张。

小提琴协奏曲

海菲茨 Jascha Heifetz（小提琴）
芝加哥交响乐团 Chicago Symphony Orchestra
莱纳 Fritz Reiner
RCA

海菲茨和莱纳极具个性的演出。搭配的是这对搭档对勃拉姆斯《小提琴协奏曲》的无上演绎。

8

小提琴协奏曲

奥伊斯特拉赫 David Oistrakh（小提琴）
德累斯顿国家管弦乐团 Staatskapelle Dresden
康维奇尼 Franz · Konwitschny
DG 单声道

9

我们在这里欢迎大卫·奥伊斯特拉赫1954年2月对勃拉姆斯和柴可夫斯基《小提琴协奏曲》的单声道录音，这版诠释比他后来与克伦佩勒为 EMI 录制的勃拉姆斯（3/93）和与奥曼迪为 CBS 录制的柴可夫斯基（11/89）更加活泼，变化多端。他在这张唱片中与康维奇尼和德累斯顿国家管弦乐团合作时，似乎显得更放松、表现更自由，在勃拉姆斯《小提琴协奏曲》第一乐章中从潇洒的精湛技艺到最甜美的抒情，之后以比指挥更快的速度进入慢乐章，显然是下定决心要抹去开篇全奏中的呆板之嫌。

在勃拉姆斯《小提琴协奏曲》的终曲中，康维奇尼和克伦佩勒的开场速度几乎没有任何差别，但与康维奇尼合作时，奥伊斯特拉赫可以自由地前进，而与克伦佩勒的合作情况相反，所以整个乐章的时间长了35秒左右。在柴可夫斯基《小提琴协奏曲》中，奥曼迪也是比康维奇尼更稳重的诠释者，虽然在第一乐章中，音乐本身鼓励奥伊斯特拉赫作审慎的富有表现力的发挥。不过整体看来，他与康维奇尼合作的表现更自由，声音也更有自发性。

小提琴协奏曲

勃拉姆斯：匈牙利舞曲 *

莎拉·张 Sarah Chang（小提琴）
乔纳森·费尔德曼 Jonathan Feldman（钢琴）*
伦敦交响乐团 London Symphony Orchestra
科林·戴维斯爵士 Sir Colin Davis
EMI / Warner Classics

莎拉·张的演奏所传达的真实力度幅度在清晰、饱满、平衡自然的录音帮助下，带来的不仅仅是单个乐句的瞬间愉悦，而是累积的收益，使她的诠释前后紧密连接。她的演奏不仅音色格外纯净，避免了浓墨重彩的润色，而且她的个人艺术性也让她无需在这首作品中像许多版本那样任性地拉拉扯扯。伦敦交响乐团在科林·戴维斯爵士的指挥下提供了清新、明亮、戏剧性的伴奏，给她极大助力。在外乐章中，她传达了机智、力量和诗意，音准完美无瑕。勃拉姆斯的《匈牙利舞曲》令人愉快，具备调皮的乐句和节奏指向，风格一如克莱斯勒，触发你的音乐笑点。这确实是一位不负宣传文案的年轻艺术家。

小提琴协奏曲

郑京和 Kyung-Wha Chung（小提琴）
伦敦交响乐团 London Symphony Orchestra
普列文 André Previn
Decca

郑京和优雅温情的诠释引人入胜，丝毫不显时光流逝。该版风靡已久，普列文和伦敦交响乐团也状态一流。

11

小提琴协奏曲

朱莉娅·费舍尔 Julia Fischer（小提琴）
俄罗斯国家管弦乐团 Russian National Orchestra
克莱兹伯格 Yakov Kreizberg
Pentatone

朱莉娅·费舍尔已令人刮目相看，这部录音也非常出色。演出毫无疑问地充满力量和诗意，管弦乐团也全情投入伴奏。

12

交响曲全集

柏林爱乐乐团 Berlin Philharmonic Orchestra
赫伯特 · 冯 · 卡拉扬 Herbert von Karajan
DG

13

卡拉扬无疑是一位伟大的柴可夫斯基作品指挥家。然而，虽然他多次录制后三首交响曲，但直到上世纪 70 年代末才转向前三首交响曲，并证明自己是一名出众的柴可夫斯基拥趸。在《第一交响曲》的门德尔松式开篇乐章中，节奏也许很轻快，但音乐的魅力得到了充分展现，行板的忧伤也被动人地抓住。同样在《小俄罗斯》（第二交响曲）的开头，圆号和巴松捕捉到那种特别的俄罗斯色彩，在引人入胜的进行风的小行板中也有所体现，而且第一乐章快板中清脆的音色令人精神振奋。前三首交响曲的谐谑曲仅仅是管弦乐演奏的精致程度就让人欣喜，终曲也是热情洋溢，赋格段落锋芒毕露、演奏精准，结尾部分也说服力十足。

《波兰交响曲》（第三交响曲）是三首中最难驾驭的曲目，但卡拉扬恰如其分的速度和合奏的精准使第一乐章获得轰动性成功。具德国风格（*Alla tedesca*）带来了勃拉姆斯的影子，但悲伤的行板（*Andante elegiac*）明显传递了斯拉夫式悲哀，其高潮展开热烈。毫无疑问，这些早期交响曲之所以听起来如此鲜明，是因为柏林爱乐还没有对它们熟稔过头，显然很喜爱演奏这些曲目。全曲声音都很优秀。在此十年前录制的《第四交响曲》中，音色明显变得更犀利，但仍然很平衡。

第一乐章有一种强迫性的向前推进力，飞速的终曲则令人心跳加快。慢乐章演奏优美，但稍显平淡。总的来说，这首曲目令人印象深刻、心满意足，尤其是结尾引人入胜。

DG 选择了《第五交响曲》1965 年的录音而不是 70 年代中期的版本，非常明智。这版录音音效极佳（录制于柏林耶稣基督教堂）：声音的丰富度和纵深达到极致，也是卡拉扬最优秀的演出之一。第一乐章第二主题的弦乐旋律有些放纵。但从圆号独奏开始，慢乐章的演奏非常出色，命运主题的第二次再进入如此戏剧化，几乎惊得人跳起来。宜人的圆舞曲带来富有优雅温情和细节的小提琴演奏，是柏林爱乐乐团的特色，而终曲虽然不像穆拉文斯基那般急促，但仍然承载着之前的所有内容，结尾充满力量与尊严。

对卡拉扬来说，《悲怆》是一部非常特别的作品（对柏林爱乐来说也是如此），1964 年的演出是他最伟大的录音之一。整部作品的诠释避免呈现歇斯底里，但第一乐章中激情澎湃的高潮之坚定让人脊背发凉，终曲也同样富有表现力，而进行曲／谐谑曲中极其清脆尖锐的合奏，为尾声带来一种近乎恶魔般的力量。这版录音音效同样出色，弦乐饱满，长号十分浑厚。

第一交响曲 "冬日之梦"
暴风雨

圣卢克管弦乐团 The Orchestra of St Luke's
帕布罗 · 赫拉斯 – 卡萨多 Pablo Heras–Casado
harmonia mundi

这并不是第一张为谐谑曲和圆舞曲三声中部注入门德尔松式
灵巧的录音 [要想象反转过来的诡异效果，可以听听赫拉斯 –

卡萨多与弗莱堡巴洛克乐团合作录制的门德尔松《颂赞歌》（Lobgesang）第二乐章]，但把谐谑曲逐渐弱化到几个独奏的声音——就像客人从《叶甫盖尼 · 奥涅金》第三幕的舞会上慢慢离场——正是两位作曲家的特点。此处，室内乐团自然而然地实现了这种亲密感，而无需有时在指挥台上出现的那种"孩子们，现在我们要像老鼠一样安静"的手势代表的那种突兀的肃静，这也许更多是为了观众而不是为了乐团。（此时此刻，可以与之匹敌的最新录音，即皇家利物浦爱乐乐团和瓦西里 · 佩特连科的录音——Onyx 唱片，8/16——做得很巧妙但很普通）。舒曼呢？试试第一乐章的主要陈述中铜管展现的难以掩饰但并不膨胀的洋溢热情。

那么，可以与之相较的最类似诠释是尤洛夫斯基（伦敦爱乐乐团，11/09），他在不同时期和大型交响乐团之间都游刃有余。然而，圣卢克管弦乐团是一个在规模和倾向上都属于古典主义的团体。规模差异并不是因为缺乏冲击力体现的，而是相反。你可以明确得知长号和低音鼓何时在外乐章中有效地入场。终曲的弦乐赋格恰好多了一些关键力度——也更有说服力——因为演奏者们是以莫扎特而非马勒为日常的音乐家。与罗杰 · 诺林顿爵士的《悲怆》不同，这种对历史敏感的处理并不意味着天然松木般粗糙的音质。

第一交响曲"冬日之梦"
第六交响曲"悲怆"

伦敦爱乐乐团 London Philharmonic Orchestra
弗拉基米尔·尤洛夫斯基 Vladimir Jurowski
LPO 2008 年现场录音

在这两场演出中，《冬日之梦》传达了更强烈的想象力火花和自主性。尤洛夫斯基在这幅充满青春气息的画卷中，以富于弹性的低音线条、明亮的织体和令人精神焕发的对位的活力为基调，引导着极为柔美、指向明确的乐曲进程（交替演奏的第一和第二小提琴实属福音，伦敦爱乐乐团富有亲和力的木管成员也是）。演出也展现了真挚的喜爱之情，第三乐章中闪亮的三声中部旋律最能反映这一点，它得以充分绽放，同时没有出现任何不需要的动力流失。终曲有时会过于拖延，但此处没有。

尤洛夫斯基的《悲怆》也有不少值得称道之处，尤其是敏锐的结构感、严谨的观察力和完全摒弃装腔作势的演奏。所有的呈现都极其细致入微，尤洛夫斯基开发了广泛到无畏的力度范围，但他对伟大的第二主题的雅致处理只能偶尔拨动心弦。管弦乐演奏在第一乐章的发展部中（如同火箭发射）热情洋溢，但接近谐谑曲结尾时趋向于冷冰冰的、兴奋过度的圆滑。卓越的终曲强大有力，经过了深思熟虑，充满了新构造的细节，但实话实说，它没有那么动人。那么，这张伦敦爱乐乐团发行的唱片有部分内容让人印象深刻，但仅就《第一交响曲》而言，应该立即钻研一番。

第二交响曲 "小俄罗斯"

丹麦国歌主题庆典序曲（Festival Overture on the Danish National Hymn），Op.15

风暴（The Storm），Op.76

F 大调序曲（Overture in F）

哥德堡交响乐团 Gothenburg Symphony Orchestra
尼姆·雅尔维 Neeme Järvi
BIS

16

哥德堡交响乐团在他们任职已久的音乐总监尼姆 · 雅尔维的带领下，出色地演绎了《小俄罗斯》，演奏优美，节奏明快，录音效果完美，虽然在适当的细节上稍有欠缺。

雅尔维在漫长的开篇行板中流畅的速度让人放心，他自由自在的表现力也极有说服力，快板的干脆攻势和其中的乌克兰主题与柴可夫斯基的芭蕾音乐有相似之处。虽然进行风的小行板速度偏快，但节奏的提升仍然极有说服力。谐谑曲清新轻快，终曲的开场又分量十足，与第二主题的轻快形成对比，交叉节奏令人想起古巴式节奏。雅尔维在高潮时的推进方式让人更加兴奋。

完整节目单还包括三首序曲。以亚 · 奥斯特洛夫斯基的戏剧《风暴》[1] 为灵感创作的是迄今为止最富灵感的作品，表演也很有力度。《F 大调序曲》是一首学生作品，巧妙的管弦配器指向成熟的柴可夫斯基，而以丹麦国歌为题材的序曲因为主题相对平淡而受到负面影响。它完全不如俄罗斯国歌出众，尽管二者密切相关——如同《1812 序曲》里的《马赛曲》。柴可夫斯基认为这是一部更成功的作品，虽然最后对丹麦主题很强的浮夸重复让人难以理解，即使在雅尔维这种高水平演出中也是如此。

1 　一般译作《大雷雨》。

第三、第四、第六交响曲

皇家利物浦爱乐乐团 Royal Liverpool Philharmonic Orchestra
瓦西里·佩特连科 Vasily Petrenko
Onyx

这部套装的真正乐趣来自《第三交响曲》，它因为终曲中的波兰舞曲（polacca）而获得别号"波兰"。在柴可夫斯基的所有交响曲中，它是最少在音乐会上演出的一部。事实上，你更有可能在芭蕾舞剧中而不是在音乐厅听到它，因为大部分被用作巴兰钦（Balanchine）的《珠宝》（Jewels）[钻石（Diamonds）]和麦克米伦（MacMillan）的《阿纳斯塔西娅》（Anastasia）的配乐。它无疑是这位作曲家的交响曲中最像舞曲的作品。佩特连科的诠释生动明亮，闪耀着尊贵光辉。

在庄严的葬礼进行曲（*marcia funebre*）引子之后，（3分09秒起）辉煌的快板（*Allegro brillante*）乐段的渐快（accelerando）充满期待，迎接它的是适合跳舞的欢快节奏。这的确是对柴可夫斯基作品阳光明媚的诠释，弦乐模仿巴拉莱卡琴的拨弦（7分25秒）。佩特连科让瓦莱里·捷杰耶夫的伦敦交响乐团现场版显得迟钝，第一乐章的尾声尤其惊心动魄（12分50秒起）。

如同舒曼的《莱茵交响曲》，柴可夫斯基的《第三交响曲》也是五个乐章，意味着有两个较快的"谐谑曲"式的内乐章。《第三交响曲》首演后，柴可夫斯基谦虚地写信给里姆

斯基－科萨科夫："在我看来，这首交响曲并没有展现什么特别成功的构思，但在技术上是一个进步。最重要的是，我对第一乐章和两个谐谑曲都很满意，其中第二首谐谑曲的难度很大。"（第二乐章）具德国风格（*Alla tedesca*）轻快地行进，展现了长笛与弦乐之间无忧无虑的对话，而皇家利物浦爱乐乐团的木管组在欢快的第四乐章活泼的快板中则像一条俏皮的山涧汩汩作响，激起阵阵涟漪。在这两个乐章之间，沉郁的巴松在（第三乐章）悲伤的行板中沉思，但佩特连科总能依靠对乐章整体结构的细致感知使其保持流畅。皇家利物浦爱乐乐团的弦乐并不像伦敦交响乐团的弦乐同僚们那样华丽，但在这里听起来相当出色。终曲中有很多盛大元素，但佩特连科从未允许铜管乐器喧宾夺主。

第三交响曲"波兰"

剧场音乐（Music for the Theatre）

哥德堡交响乐团 Gothenburg Symphony Orchestra
尼姆 · 雅尔维 Neeme Järvi
BIS

尼姆 · 雅尔维低调的柴可夫斯基交响曲全集录音无疑凸显了这些作品与生俱来的经典，以及它们在此基础上对舞蹈的需求。这版《波兰》真正让人兴奋之处在于对节奏和表达的处理，它保持了织体的开放性（当然，BIS 的音响工程师也有所贡献）和分句的流畅性。

雅尔维对这部交响曲的解读有时可能会缺乏性格和最后一丝趾高气扬，但演出速度却能让柴可夫斯基想象中的舞者脚步不停，表现了强烈活力，更重要的是，展现了他对可以说是柴可夫斯基最抒情的交响曲的持久热情和喜爱。中间乐章尤其报答了雅尔维轻盈的处理，随性而发，光彩夺目。

在本唱片剩余的时间里，我们仍在"舞台"上——从柴可夫斯基的剧场音乐中挑选的一些为人熟知或不熟知、作为配乐或其它音乐的甜食。最有趣的一道来自"戏剧编年史"《伪装者迪米特里与瓦西里 · 舒伊斯基》（*Dmitri the Pretender and Vassily Shuisky*）：一个极富黑暗思考和短暂折磨的引子以及一首相当优雅的马祖卡舞曲。

但最动人的曲目必须是柴可夫斯基为他的朋友兼拥护者尼古

拉 · 鲁宾斯坦的命名日所写的短篇小夜曲，这位友人指挥了《第三交响曲》的首演。仅仅三分钟时间就可揭露的信息让人吃惊，在这首极具个人情感的小曲中，我们很快从陷入沉思的自省到赞美诗般的赞颂，之后恍然大悟，意识到柴可夫斯基向他的朋友短暂而极为谨慎地敞开心扉。

第四交响曲

奥斯陆爱乐乐团 Oslo Philharmonic Orchestra
马里斯 · 扬颂斯 Mariss Jansons
Chandos

19

高涨的情绪贯穿着扬颂斯的《第四交响曲》演出，然而这很少是指挥刻意追求的效果。柴可夫斯基精妙的作曲技巧常常需要一种如何平衡的考量：分句要形态优美；配器要精湛，时而趣味横生时而机智巧妙；最重要的是柴可夫斯基出色的戏剧节奏感。第一乐章很少展现出如此强烈的悲剧宿命感，"命运"主题在终曲中的回归如此合乎逻辑也很少见。奥斯陆爱乐乐团的演奏一流：有华丽的木管独奏，而且铜管乐真正达到了柴可夫斯基式的强度。录音效果极佳。

第四、第五、第六交响曲

列宁格勒爱乐乐团 Leningrad Philharmonic Orchestra
叶夫根尼 · 穆拉文斯基 Evgeny Mravinsky
DG 1960 年录制

20

这些录音不仅仅是诠释柴可夫斯基作品的里程碑，也是所有管弦乐演出录音的里程碑。列宁格勒爱乐乐团的演奏如同一匹狂野的种马，只是被主人的意志力将将控制住。每个细小的动作都带着高傲，它仿佛随时都有可能突然开始狂奔，让你不知道该感到兴奋还是恐惧。兴奋感不断被煽动，向《第四交响曲》中决定性的爆发不断累积，简直惊心动魄——不仅是因为加紧地（stringendos）本身的纪律性，还包括其中的心理力量的牵引。《第五交响曲》也被无情地驱动，在尾声胜利与绝望的紧要关头，特别强烈地预兆着肖斯塔科维奇式的歇斯底里。《悲怆》中饱受折磨的悲剧性也以类似强度被引发。这几部乐曲中惊人的节奏创造力极少能像这套唱片一样被出色地呈现。

没有人愿意看到这种过度的纪律性被随便效仿，但它的应用方式深深地看到了音乐的灵魂，而且从不违背其精神。严格来说，这版与马里斯·扬颂斯的 Chandos 唱片没有什么可比性，尽管扬颂斯长期以来是穆拉文斯基在列宁格勒的助手。他的解读更温暖，细节更少，更为古典，以它的方式非常令人满足。Chandos 的录音纵深更深，这并不奇怪，但 DG 的修复最为成功，增强了声音的紧迫感，所以非常适合这版演绎中直指人心的强度。

第四、第五交响曲

伦敦爱乐乐团 London Philharmonic Orchestra
弗拉基米尔·尤洛夫斯基 Vladimir Jurowski
LPO

在《第四交响曲》的开头，引人入胜的圆号和小号齐鸣之后立即展示了一个抚慰人心的大型弦乐和弦——此刻彻底改变了情绪和氛围。我想我从未听过如此生动、如此打动人心、如此令人心旷神怡的演出，但这场由弗拉基米尔·尤洛夫斯基指挥的伦敦皇家节日音乐厅现场演出正有如此效果。的确，这两场演出都是尤洛夫斯基对柴可夫斯基的独到诠释的极佳体现。

第五交响曲

奥斯陆爱乐乐团 Oslo Philharmonic Orchestra
马里斯 · 扬颂斯 Mariss Jansons
Chandos

演奏速度虽快，但绝不会让人上气不接下气，再加上最生动的录音，这是我们有史以来听过的这部交响曲最激动人心的诠释。这场演出只会让人觉得是一个大都市交响乐团的演奏，扬颂斯也不断让听众想起他曾在穆拉文斯基和列宁格勒爱乐乐团的伟大年代身处列宁格勒的经历。终曲最能体现他与穆拉文斯基的关联，他采用的速度几乎与穆拉文斯基的经典 DG 录音一样狂热。在第一乐章中，他抵制了流连于音乐中的诱惑，更愿意向前推进，结果听起来个人风格强烈。在慢乐章中，扬颂斯再次选择稳定的节奏，但用细腻的伸缩处理呈现第二主题，稳健地推向高潮，不急于求成，最后的高潮甚至比第一个更为强烈。在终曲中，令人印象深刻的是他遵循柴可夫斯基标记的放慢，不允许额外的渐慢（*rallentandos*）——出色的演出自然而然地到达巅峰。

奥斯陆的弦乐合奏清新、明亮、纪律严明，而管乐独奏的表现普遍出色。Chandos 的声音虽然有温暖的混响，但非常具体、重点清晰、声音真实、立体感强，全奏的呈现比对手唱片更加明晰。

第五交响曲

弗兰切斯卡 · 达 · 里米尼，Op.32

委内瑞拉西蒙 · 玻利瓦尔青年交响乐团 Simón Bolívar Youth
Orchestra of Venezuela

古斯塔夫 · 杜达梅尔 Gustavo Dudamel

DG 2008 年现场录音

23

一版有力、无拘无束的柴可夫斯基《第五交响曲》——来源于这些音乐家的表现可以让人至少期待这两点。杜达梅尔和他的年轻演奏家们相互汲取，能量交流非同一般。柴可夫斯基冲动的速度变化呈现为更自然的冲劲，而分句则直接反映在声音上：听听富有生气的快板（Allegro con anima）中渴望的第二主题，还有小提琴声音的光泽随着释放而加强。

但就像他们著名的 2007 年逍遥音乐节演出一样，这场演出带给人们最大的惊喜不是火花四溅，而是内在的精神性。在乐章开始时，伟大的如歌的行板（Andante cantabile）圆号主题（如此柔和，抚慰人心）几乎不经意地从乐章开篇后低音弦乐的蒙眬和声中涌现。这就像恼人的黎明前发现罗密欧与朱丽叶——气氛紧张到了临界点。而且西蒙·玻利瓦尔乐团的弦乐演奏家为第二主题赋予了多么广阔的空间，尤其是在回归的高潮部分。至于终曲——没有谁能比任性固执的年轻人更能重新点燃一部经典曲目：活泼的快板（Allegro vivace）以风驰电掣的速度离开起跑线，以至于让人不禁产生一纳秒的怀疑，思考这种速度是否现实。

但真正难以置信的内容还在后面。要想超越这版《弗兰切斯

卡·达·里米尼》,你得回去听斯托科夫斯基或伯恩斯坦。仿佛坠入但丁的地狱还不够激烈——杜达梅尔对这个冗长引子的节奏把握相当娴熟——地狱核心的旋风闪耀着白热化光芒,每组乐器都展现了惊人的高超技巧。而且,虽然杜达梅尔在弦乐主导、向高潮推进的伸缩处理中可能不像伯恩斯坦那样奔放,但仍然相当勇敢。在长号和小号跌入深渊的尾声中,唯有耳听为实。令人兴奋吗?简直令人欣喜若狂。

第六交响曲

四季 *

俄罗斯国家管弦乐团 Russian National Orchestra

普雷特涅夫 Mikhail Pletnev（钢琴 *）

Virgin Classics / Erato

24 Tchaikovsky
Symphony No.6
The Seasons
Mikhail Pletnev

不可否认的是，俄罗斯的管弦乐团赋予柴可夫斯基一种特殊的强烈感，这部交响曲尤其如此。但是，在过去，我们不得不对付杀伤力强、声音颤抖的铜管演奏和质量不一的苏联录音。时过境迁，钢琴家米哈伊尔·普雷特涅夫于 1990 年遴选苏联大型管弦乐团中的佼佼者组建了这个乐团，现在的成果堪称经典。铜管依然保有他们的穿透力，在交响曲的尾声前表现出非凡的圆润音色和庄严；木管组成了十分忧伤的合奏团；弦乐不仅能灵活应对普雷特涅夫在第三乐章进行曲中反抗死亡的恰当速度，而且柴可夫斯基的向往的如歌（*cantabiles*）也音色优美。普雷特涅夫对演奏者的控制如同他控制自己的手指，效果极佳。力度范围巨大，带着清晰、自然的录音纵深轻松重现了乐谱，创造了一种乐器在可信的声学空间里演奏的感觉，音量设置必然比平时高。在这样的情形下，《斯拉夫进行曲》最后的胜利之火显得恰如其分。

普雷特涅夫在《四季》中发现的色彩和深度甚至很少有人能偶然发掘。舒曼对这组作品的重要影响被揭示，不仅在风格的外在特征上，而且包括整个表达的情绪与方式。整组作品可以作为钢琴演奏技巧的出色展示，更因为他的才华并不纯粹以自我为中心。即使他的演奏包括乐谱中没有的内容——

248

比如将《九月》的狩猎号角声附在《八月》的最后一个全奏中——他也如此有说服力，以至于你可以相信这出于某种原因就是原谱。演奏都非常出色，录音也完美适应了所有情绪和色彩。

第六交响曲
罗密欧与朱丽叶幻想序曲

伯明翰市立交响乐团 City of Birmingham Symphony Orchestra
安德里斯·尼尔森斯 Andris Nelsons
Orfeo 2009 年、2010 年现场录音

这部《悲怆》在交响音乐厅现场录制，因为精心准备和优美均衡，获得了一份情感深刻的诠释。从一开始，人们必然会被伯明翰交响乐团展现出的健康光彩、高雅精致和富有感染力的气质所打动（如今看来，他们的木管组阵容异常强大）。此外，其极富天分的拉脱维亚指挥没有任何节奏上的怪癖，灵活而富有想象力地塑造旋律线条，并在此过程中揭示了许多令人竖起耳朵的细节。

第一乐章毫不费力地自然展开，绝妙的第二主题开场也许有些冷漠，但同时我要强调的是，尼尔森斯在音乐有要求时并不害怕放开拘束。谐谑曲摒弃了浮夸的紧张刺激，而采用了一些讨喜的节奏之间的相互作用和累积兴奋的激动感。同样，第二乐章也绝对充满乐趣，而终曲高贵有力，没有丝毫伤感的自我怜悯。

所以这版《悲怆》显然卓越超群，它之前的曲目是《罗密欧与朱丽叶幻想序曲》相当迷人的诠释。Orfeo 的"身临其境（take you there）"音效也让人毫无怨言。

第六交响曲"悲怆"

音乐永恒合奏团 MusicAeterna
特奥多尔·克雷提兹 Teodor Currentzis
Sony Classical

26

终曲以克雷提兹的呼气开场，被弦乐转化为重叠的叹息声组成的纪念碑，然后似乎不时被进行曲中的低音鼓所打断。这时，这间柏林录音室的音效维度扩张到巨大，用来容纳并埋葬这部交响曲最终的仪式。更多演奏仿佛在火山边缘，例如弦乐的弓背奏和咆哮的加了弱音器的圆号，更多出色的巴松独奏，仿佛在调色板上从浑浊的棕色又来到黑色。

现在还为时过早，但它只能与最出色的录音比肩：伯恩斯坦（DG，05/87）、坎泰利（EMI，06/53）、卡拉扬（任意一版）或穆拉文斯基（DG，11/60）。所有这些录音都从不同的演奏传统塑造，同时又基于传统进行雕琢，尽管至今只有穆拉文斯基表现了一种出奇克制的凶猛。它与米哈伊尔·普雷特涅夫的第一次尝试（Virgin Classics，01/92）有更密切相关的联系：一个亲手挑选的乐团，一位年轻、富于才智、成熟度超越自身年龄的音乐家形象，与一个准备好打破常规的录音团队通力合作。我还记得二十五年前那张唱片掀起的风暴。这是否也会打破传统风格？真是令人不安的体验。

第六交响曲"悲怆"

柏林爱乐乐团 Berlin Philharmonic Orchestra
基里尔·别特连科 Kirill Petrenko
Berliner Philharmoniker

皮埃尔 · 布列兹（Pierre Boulez）——并非柴可夫斯基作品指挥家——曾经的演出使袖珍总谱变得多余。你不需要在碰上难以听清或经常被忽略的细节时仔细研究音乐织体。它们都摆在你面前，尤其是在斯特拉文斯基／佳吉列夫的芭蕾舞剧中，它们被记住并非是因为一板一眼地演奏乐谱、充满历险的魅力或精湛的指挥，而是因为它们为乐曲所讲的故事做出了有力贡献。

这版《悲怆》就是如此，它是柏林爱乐与其新任音乐总监合作的第一枚蜜饯。比起大多数竞争对手的版本，抱怨它篇幅太短似乎显得非常计较，因为我们能在这版中听到更多交响曲内容：外乐章中三声部铜管和弦的每个音符都很真诚，内声部的单簧管的音型也能让人想起钟声，狂放的弦乐音型达成了令人叹为观止的一致。

柴可夫斯基项目，卷一（悲怆交响曲，罗密欧与朱丽叶幻想序曲）

捷克爱乐乐团 Czech Philharmonic
谢米扬 · 毕契科夫 Semyon Bychkov
DECCA

28

交响曲仅仅开始几分钟，已展现出所有成功的标志：悲哀的巴松独奏周围充满期待的寂静；第一个快板优雅而清晰的对位；伟大的第二主题流畅又简约地到来，完全是当下的灵感体现。毕契科夫的俄罗斯根脉使他顾及柴可夫斯基的古典主义，情感总是被"控制"，直到再也控制不住。激烈的展开部是一场克制的恐慌发作，形式上是古典的，本质上是神经质的。但只有当它沸腾到那个强大的弦乐持续段落时，长号敲着胸口作答，音乐才摆脱了古典的束缚，屈服于全面的绝望。这是十九世纪交响乐中最伟大的袒露心扉的时刻之一，毕契科夫和捷克爱乐乐团以最大强度将其演绎。然而——明显的是——第二主题的回归转瞬即逝，旋律美妙，而不是经常听到的放纵得过度的演奏。突然间，它成了从绝望中挽救出的美好备忘录。

曼弗雷德交响曲

总督，Op.78

皇家利物浦爱乐乐团 Royal Liverpool Philharmonic Orchestra

瓦西里·佩特连科 Vasily Petrenko

Naxos

29

佩特连科的《曼弗雷德》从开场管乐合奏的哥特式灰色中走出，在情感丰富的弦乐涌动中发泄他的心痛。为了确保我们理解他的绝望程度，他又重复了一遍。佩特连科的拜伦式任性让自我厌恶产生了震撼人心的力量——柴可夫斯基的自我厌恶和拜伦的反英雄式主角一样强烈。但这第一乐章的真正奇迹在通常称之为展开部的段落中，对理想爱情的想象如此温柔地出现。单簧管用最微弱的声音与柔和的弦乐震音（tremolando）相映成趣，直接将我们带入问题核心，而佩特连科和他的乐团没有让人失望。同样，在史诗般的尾声中，过激的圆号和小号再次使极度的痛苦显而易见。幸好，没有多余的大锣声。

第二乐章闪亮瀑布的耀眼幻影刻画得十分鲜明，如果说佩特连科对第三乐章稍快的行板（Andante con moto）的呈现颇为悠闲，不能怪他太爱柴可夫斯基的这段古老旋律。演奏仍然令人喜爱。佩特连科也在终曲的地狱中保持头脑清醒，在苦心经营的赋格中强调了作为古典主义者的柴可夫斯基。"幻影"管风琴虽然在此处录音效果极佳，演奏不能更加出色，但很快就在最后几页的宁静中被遗忘了。

《总督》的开篇似乎让人觉得是曼弗雷德在和《黑桃皇后》中的格尔曼开心理峰会。飞速进展的执念又略微提高了折磨度。低音单簧管对每个人投来恶意的目光，难怪柴可夫斯基曾试图毁掉它。这张唱片令人印象深刻——而且以 Naxos 的定价，不容错过。

天鹅湖

蒙特利尔交响乐团 Montreal Symphony Orchestra
夏尔·迪图瓦 Charles Dutoit
Decca

没有人能写出比柴可夫斯基作品更美妙、更适合舞蹈的芭蕾舞曲，而这版《天鹅湖》自始至终都赋予听者极大乐趣。这不仅是因为音乐的质量，该版本包括作曲家在首演后所做的补充，还因为夏尔·迪图瓦和他的蒙特利尔乐团在蒙特利尔市圣厄斯塔什教堂（St Eustache's Church）这个著名的一流录音场地呈现的风格独具的演出。也许有些指挥家把音乐表现得更具朴实俄罗斯风格，但柴可夫斯基时代的俄罗斯芭蕾传统主要来自法国，这部芭蕾舞剧早期最有影响的演出是1895年由法国人马里乌斯·彼季帕（Marius Petipa）编排的版本。的确，在这部音乐（和故事）中，法国和俄罗斯元素的共生是它的一大优势，一个元素的精致与另一个元素的活力完美结盟，特别是在《俄罗斯舞曲》这样的音乐中，小提琴独奏很有表现力。

这是一版对乐谱极其浪漫的诠释，宏伟的场景段落令人回味无穷，例如第一幕的圆舞曲和第二幕开场时天鹅在月光映照的湖面上的绝妙场景；但它们并没有让其它音乐黯然失色，其余曲目就像平缓的丘陵和山谷提供支持，包围并提升壮丽又令人惊叹的山峰，两者缺一不可。哪怕你不是一个芭蕾舞迷，你也会为这美妙的音乐倾倒，这张唱片的演出融合了激情与贵族般的精致，且录音效果热情洋溢。

睡美人

伦敦交响乐团 London Symphony Orchestra
安德烈·普列文 André Previn
EMI / Warner Classics

早在上世纪 50 年代，芭蕾舞剧的完整录音突然一连串涌现，但近年来已经寥寥无几，这是继安塞美稍加剪辑的 1959 年版之后的第一张《睡美人》。在那之前的 1957 年，多拉蒂与明尼阿波利斯交响乐团录制了每一个音符，但这些唱片已经退出英国唱片目录好些年，而且音效完全无法公正呈现音乐之美。安德烈·普列文的新版本是有史以来的最佳选择——演奏最佳、录音最佳。他使用的乐谱是 1952 年在莫斯科出版的版本 [不久作为奥伊伦堡（Eulenburg）袖珍总谱发行]，而且没有删减。

胡桃夹子

基洛夫歌剧院合唱团与管弦乐团 Kirov Opera Chorus and Orchestra
瓦莱里 · 捷杰耶夫 Valery Gergiev

Philips

32

这部《胡桃夹子》是一个快机器中的短旅程[1]。你会时不时在《留声机》杂志上读到乐评人的推荐，说某张唱片需要比往常多重放几遍（强调一下此处不是这种情况），但是，不论是真是假，我发现自己在摄入比平时更多的咖啡因之后，对《胡桃夹子》的回应最为积极。很明显，柴可夫斯基的乐谱有相当一部分本应连绵不绝地演奏的，但基洛夫生气勃勃的演出却一刻也不止息。这可能与录音全部挤在一张碟片上有关（没有片刻喘息，即使第一幕和第二幕之间也没有）；在这种情况下，捷杰耶夫不想按照常规重复悠闲的《祖父舞曲》来放松势头也不足为奇。但这可能就是他在基洛夫指挥《胡桃夹子》的方式（其实唱片录制地点是巴登 - 巴登），他能优雅地从乐谱中响亮或快速的部分转到更安静或较慢的部分——例如，以渐弱开始的《阿拉伯舞曲》——说明他从经验中收获了自如感。

我们手头的这版《胡桃夹子》并不会为点亮了圣诞树灯泡和篝火的房间增加氛围。我聆听过可与之相较的作品包括斯威

1　快机器的短旅程，原文：short ride in a fast machine，美国作曲家约翰·亚当斯（John Adams）的一部作品。

特兰诺夫和迪图瓦，他们都愿意花更多时间来表现老派的喜爱、温暖和气氛渲染（而且和其它所有录音一样分布在两张碟片上）。然而，这张唱片可以让我们意识到为什么斯特拉文斯基会对柴可夫斯基的芭蕾舞曲如此钟情。如果伴奏中出现了一个持续的固定音型，捷杰耶夫就会让它突出，赋予它能量（当然，迅疾的速度也有帮助）。柴可夫斯基芭蕾舞剧中这部最有创意的作品能有这么多非凡的特色，其功劳应该由捷杰耶夫、乐团的特定音色和非常直接的录音三者平分。

没有沉浸在这一切缤纷繁华中时，你可能会停下来注意到，画面缺乏深度，小提琴在高音区略显单薄，铜管偶尔会出现熟悉的俄罗斯式的活力、喧嚣和风暴呼啸的天气（程度适中，这是在听完斯威特兰诺夫版之后）。同样，不精准的小细节和偶发的环境噪音可能会让耳朵短暂转移注意力。但我想知道，是否有过其它留存的如此"飞奔"的《胡桃夹子》，或者也可以说，如此令人兴奋的录音。

1812 序曲

意大利随想曲

贝多芬：威灵顿的胜利"维多利亚之役" Op.91*

明尼苏达大学铜管乐队 University of Minnesota Brass Band
明尼阿波利斯交响乐团 Minneapolis Symphony Orchestra
伦敦交响乐团 London Symphony Orchestra *
安塔尔·多拉蒂 Antál Dorati
Mercury

这两首战斗曲目的录音都包含在西点军校录制的加农炮声，《威灵顿的胜利》加入了与炮声交相辉映的火枪声，而《1812序曲》加入了明尼苏达大学铜管乐队和劳拉·斯佩尔曼·洛克菲勒（Laura Spelman Rockefeller）组钟的钟声。在对《1812序曲》录音的评论中，迪姆斯·泰勒（Deems Taylor）解释道，在"战斗"开始之前，道路被封，并有一支急救队待命。实际使用武器的选择依据，一为历史真实性（是当时的大规模杀伤性武器），二为声波冲击力，后者即使到今天也依然令人敬畏。事实上，《威灵顿的胜利》的噼啪声和隆隆炮声轻松符合 DDD 录音标准；也许，我们应该临时发明一个"惊世骇俗、震耳欲聋、可能致命"的图例[1]。多拉蒂的指挥轻快、敏锐、富有戏剧性。尤其是《1812序曲》表现出一种罕见的即兴感，激情四射地呈现主要"冲突"，并在钟声、乐队、枪声和管弦乐队的共同作用下，产生了留声机历史上最轰动的关键冲突之一，结尾极富煽动性。

《意大利随想曲》大约是在《1812序曲》三年前录制的（1955

1DDD 录音，即数码录音、数码混音、数码制版，简称"3D"。"惊世骇俗、震耳欲聋、可能致命"，原文为："Daring, Deafening and potentially Deadly"。也是"3D"。

年，你敢相信吗），听起来几乎同样令人折服。再一次，演奏风格干脆，有芭蕾风格，而1960年伦敦交响乐团的贝多芬录音之所以成功，凭借的是它的能量和乐团的自律。作为一张"有趣"的唱片，这版必然出类拔萃——前提是你能把Mercury的音乐版民兵与真实冲突的可怕阴影分割开来。

弗兰切斯卡 · 达 · 里米尼

罗密欧与朱丽叶幻想序曲

1812 序曲

叶甫盖尼 · 奥涅金——圆舞曲；波兰舞曲

罗马圣切契利亚音乐学院合唱团与管弦乐团 Santa Cecilia
Academy Chorus and Orchestra, Rome

安东尼奥 · 帕帕诺 Antonio Pappano

EMI / Warner Classics

这部《1812序曲》中添加了合唱，也添加了《叶甫盖尼·奥涅金》中的圆舞曲，是一部出色的柴可夫斯基作品集，也是安东尼奥·帕帕诺与他的意大利管弦乐团合作录音的良好开端。引人注意的是，当《1812序曲》的演奏带着如此的果决、对细节的关注和轮廓分明的音乐织体，效果能多么令人耳目一新。这首曲目以合唱团演唱开场圣歌开始，从极弱（pianissimo）的音量扩展到洪亮的很强（fortissimo），令人激动不已。

之后，女声合唱团非常有效地在一个民歌主题中两次出现，尔后在结尾处，合唱团全体在惯常的打击乐和钟声中唱起了沙皇颂歌，不过帕帕诺避免了无关紧要的效果，一切由管弦乐器发挥。同样令人耳目一新的是加入《叶甫盖尼·奥涅金》中圆舞曲的完整人声歌剧版，也是直截了当，就像接下来的"波兰舞曲"一样。

在这张唱片的所有曲目中，帕帕诺对伸缩处理的控制就像他演出普契尼的作品时一样有说服力，展示了这两位顶级旋律大师之间的联系。因此，他将大型旋律构建成情感丰富的高潮却不带一丝庸俗，在《弗兰切斯卡·达·里米尼》和《罗

密欧与朱丽叶幻想序曲》中都是如此，实属惊人。帕帕诺在《弗兰切斯卡》中呈现幻想元素，在《罗密欧》中用大动态对比增添演出冲击力，均令人印象深刻。诸如此类的柴可夫斯基作品集已经不少，但这版声音均衡，铜管部分格外丰富圆熟，是上上之选。

哈姆雷特，Op.67

暴风雨，Op.18

罗密欧与朱丽叶幻想序曲

班贝格交响乐团 Bamberg Symphony Orchestra
何塞 · 塞雷布里埃 José Serebrier
BIS

把柴可夫斯基受莎士比亚启发创作的三首幻想序曲组合成一张唱片，真是个好主意。何塞 · 塞雷布里埃为这三首曲目的起源写了一篇启蒙说明，并对其结构进行了分析。他提到，柴可夫斯基在 1869 年的第一版《罗密欧与朱丽叶》中确立了他的幻想序曲概念——缓慢的引子通向快慢交替的部分，尾声缓慢——而且在《1812 序曲》和《哈姆雷特》中再次使用了这个概念。《暴风雨》（1873 年）也有相似的鲜明对比，但开头和结尾都是柔和唤起回忆的海景，弦乐的闪烁琶音被分割成 13 个部分。

塞雷布里埃让这种效果听上去如此清新独创，是他的一贯演出风格。从很多方面来说，虽然《暴风雨》是早期作品，但风格在三首序曲中最为激进，一些木管音效明显是对柏辽兹的模仿。塞雷布里埃的演奏清晰度，无论在织体还是结构上，都有助于表现这一点，BIS 的温暖与高解析录音也助了一臂之力。

《哈姆雷特》的创作时间要晚得多，塞雷布里埃的解读也同样清新，极富戏剧性，让代表奥菲莉亚的优美双簧管主题表现出令人向往的俄罗斯风情。他的推进力度可能比不上他的

导师斯托科夫斯基，但相差无几，而且表现的细节要多得多。

塞雷布里埃还一丝不苟地遵循每部乐谱中的力度标记。《暴风雨》中的标记极其夸张——在爱情主题的最后陈述中，力度标记高达五个 f——然而塞雷布里埃非常小心地逐渐将力度发展到极致。

哈姆雷特——序曲与配乐，Op.67a
罗密欧与朱丽叶幻想序曲

塔季扬娜·莫诺加洛娃 Tatiana Monogarova（女高音）
马克西姆·米哈伊洛夫 Maxim Mikhailov（男低音）
俄罗斯国家管弦乐团 Russian National Orchestra
弗拉基米尔·尤洛夫斯基 Vladimir Jurowski

Pentatone

乍一看，这可能是两首柴可夫斯基幻想序曲的传统搭配——但你可能猜得到弗拉基米尔·尤洛夫斯基应该做过了深入钻研。1891年，莎士比亚的《哈姆雷特》在圣彼得堡举行完整版舞台公演，柴可夫斯基为其谱写了配乐。他的幻想序曲本是在三年前为一场慈善活动而写，这次再度演奏，被剪成原来长度的一半左右，并按照剧院乐团的要求对总谱进行改编。成品引人入胜，尤其是因为柴可夫斯基巧夺天工的剪切和粘贴，带着全新的紧迫感跳越剪辑原稿。当然，我怀念原作的交响乐分量。这里的效果更加柔和，缩减了音乐的分量，以免在实际戏剧中抢了风头。但奥菲莉亚越发处于乐曲的核心，代表她的哀伤双簧管旋律在这个版本中占据了主导位置，并且演奏极其精湛——俄罗斯国家管弦乐团从头至尾都如此出色——他们的精进开启了俄罗斯管弦乐演奏的新篇章。顺带一提，奥菲莉亚第一次出场的音乐正是柴可夫斯基《第三交响曲"波兰"》中优雅的第二乐章"具德国风格"。循环利用得不错吧？还有，第四幕第一场的前奏是从惆怅的阿拉伯风格曲变成的一首凄美弦乐挽歌。这是16个片段中较有分量的一段，感人地预示了奥菲莉亚的悲剧。她——迷人的塔季扬娜·莫诺加洛娃——有一个由两部分组成的发疯场景或"情节剧"，对白为她的妄想提供了严峻的真实感。

了解 1869 年原版《罗密欧与朱丽叶幻想序曲》的人会知道，这又是一个可以说明作曲家的初衷能多么有趣，虽然不一定更好的例子。让人着迷的是，伟大的爱情主题已有先行预告，而且柴可夫斯基在更激进，当然也更暴力的打斗音乐的展开部中确实翻来覆去地使用它：改版后全都没有了！

尤洛夫斯基欣赏这些差异，并利用这些反常之处。非常令人激动。

洛可可主题变奏曲

夜曲，Op.19 No.4

随想曲，Op.62

传奇，Op.54 No.5

我本来不是原野上一根小草吗？，Op.47 No.7

如歌的行板，Op.11

拉斐尔·沃尔菲施 Raphael Wallfisch（大提琴）
英国室内乐团 English Chamber Orchestra
杰弗里·西蒙 Geoffrey Simon
Chandos

37

这版《洛可可主题变奏曲》最值得拥有：它按照柴可夫斯基写作时构思的顺序呈现变奏曲，还包括了该作品的第一位诠释者"可恶的费曾哈根"格外专横地丢弃的富有生气的中速小快板（*allegretto moderato con anima*）。这两个优点同样突出：简短的华彩段和它引出的行板现在看来非常必要，可以作为快速变奏的中心模进的一个弱起拍（费曾哈根把华彩段和行板都移到了最后）。而另一个较短的华彩段得以从那个模进令人满意地过渡到前后协调的稍慢的行板（*andante sostenuto*），至此，压抑已久的第八变奏明显向尾声逐渐积累——哟，这首曲子终究是有形式的！拉斐尔·沃尔菲施的出色演奏牢记"洛可可"这个修饰词——并不沉浸于过度浪漫——但却有着充分的温暖和优美的音色。短篇曲目也很值得一听：大提琴的男中音音色与《如歌的行板》和《夜曲》中塔季扬娜式的旋律出奇地贴切。音效一流。

洛可可主题变奏曲

姆斯蒂斯拉夫·罗斯特罗波维奇 Mstislav Rostropovich（大提琴）
柏林爱乐乐团 Berlin Philharmonic Orchestra
赫伯特·冯·卡拉扬 Herbert von Karajan
DG

38

在柴可夫斯基的《洛可可主题变奏曲》中，罗斯特罗波维奇使用的是出版谱而非原版。然而，他的演奏具备精湛的俄罗斯式热情和优雅，得以化解任何批评。音乐本身持续展现出柴可夫斯基惊人的抒情方面的创造力，由一个曲调引出另一个，均从迷人的"洛可可"主题中有机生长。录音出奇精致。

用"传奇"来形容这种级别的唱片，一点也不为过。

C 大调弦乐小夜曲

佛罗伦萨的回忆，Op.70

维也纳室内乐团 Vienna Chamber Orchestra

菲利浦·昂特蒙 Philippe Entremont

Naxos

39

TCHAIKOVSKY
Serenade for Strings
Souvenir de Florence

Vienna Chamber Orchestra
Philippe Entremont

DDD
8.550404

1990 Recording | Playing Time : 65'05"

《C大调弦乐小夜曲》包含大量令人难以忘怀、萦绕于心的音乐，谱曲优美而富有创意，定会带来无限愉悦和欢乐。菲利浦·昂特蒙和维也纳室内乐团的演奏出奇地娴熟，泰然自若，充满了温暖、喜爱和高涨的情绪，尤其是著名的第二乐章圆舞曲，演奏极为雅致、优美。原本为弦乐六重奏而作的《佛罗伦萨的回忆》也喜闻乐见，此处是柴可夫斯基亲自为弦乐团创作的编曲。演出欣然明媚，温文尔雅，充满欢快和浪漫的魅力，但始终对柴可夫斯基娴熟又错综复杂的声部写作包含的微妙之处保持警惕。如歌的柔板（*Adagio cantabile*）尤其体现了维也纳室内乐团的小提琴和大提琴首席极为出色的独奏，充满诗意。非常开阔的录音充分展现了演奏的魅力。

佛罗伦萨的回忆

德沃夏克：弦乐六重奏

莎拉 · 张 Sarah Chang、伯恩哈德 · 哈托格 Bernhard Hartog（小提琴）

沃尔弗拉姆 · 克里斯特 Wolfram Christ、塔尼亚 · 克里斯特 Tanjia Christ（中提琴）

乔治 · 福斯特 Georg Faust、奥拉夫 · 曼宁格尔 Olaf Maninger（大提琴）

EMI / Warner Classics

斯拉夫作曲家有史以来最优秀的两首弦乐六重奏作品是极佳组合，尤其音乐家阵容还如此星光熠熠。莎拉·张热情洋溢的个人技艺与柏林爱乐乐团往届和现役的演奏家们完美契合。这些演奏家们不仅对彼此的技艺作出回应，而且以最娴熟的合奏和内部织体的罕见清晰度完成，这在六重奏中难度不小。

《佛罗伦萨的回忆》的演出充满生气勃勃的喜悦。柴可夫斯基在刚离开佛罗伦萨时写下它，当时他刚完成《黑桃皇后》，有心创作他最快乐的作品之一，只有这部作品带给他巨大的满足。开头乐章复拍子中的活泼节奏奠定格局，第二主题因为引人入胜的放松感带来难以抗拒的诱惑。

第二乐章如歌的柔板柔美动人，中间部分对比鲜明，而最后两个乐章的民间舞蹈节奏活跃轻盈。这部讨喜的作品在目录中现存几十个版本，包括六重奏和弦乐团，但没有一版比这张唱片更令人着迷。

同样，莎拉·张和她的搭档们也始终如一地表现出德沃夏克《弦乐六重奏》的精妙与活力，演奏者们使用了极大力度范围，甚至降到最轻柔的 *pianissimo*[很弱]。在这一点上，它确实比竞争对手更胜一筹。

第一至第三弦乐四重奏
弦乐四重奏乐章（1865 年）
佛罗伦萨的回忆 *

克莲可四重奏团 Klenke Quartet
哈拉尔德·朔内韦格 Harald Schoneweg（中提琴）*
克劳斯·肯帕 Klaus Kämper（大提琴）*
Berlin Classics

41

多年来，柴可夫斯基四重奏的试金石一直是 1993 年鲍罗丁弦乐四重奏的录音（Teldec），深入音乐、极具说服力。克莲可四重奏团的录音立即引发了人们的比较，曲目完全相同，而且除去个别例外，各个乐章的完成时间仅仅相差几秒钟。安妮格雷特·克莲可（Annegret Klenke）和她的搭档们在音色和风格上达到了非凡的统一，为他们的演绎赋予了强烈个性，在不同的插段和乐章之间形成了鲜明对比。

在组成 Op.30 慢乐章的悲痛葬礼进行曲中，克莲可立即吸引了听众的注意力；开篇的和弦动机几乎不用揉弦，无情地持续着；与此相对，慷慨激昂、充满活力的小提琴乐句戏剧性地突出。在乐章的慰藉性中段，四重奏找到了一个格外甜美丝滑的声音，而最后冰冷的和弦完美概括了乐章凄清的情感局面。

柴可夫斯基的弦乐创作经常利用 19 世纪中叶已经存在于俄罗斯的强大演奏家传统，前两首四重奏的终曲中的精彩段落在这里尤其得到了令人兴奋和大胆的呈现。然而，《第二弦乐四重奏》的中间乐章不如唱片中的其它曲目令人满意——谐谑曲有些地方听上去昏昏欲睡，三声中部意外地乏味，而

且柔板中有些演奏强调过度。但是，这些小失望却被六重奏的迷人演奏弥补；前两个乐章的高亢旋律音色明艳，而谐谑曲和终曲则表现出超常的活力和热情。

钢琴三重奏
斯美塔那：钢琴三重奏，Op.15

维也纳钢琴三重奏组 Vienna Piano Trio

Dabringhaus und Grimm

这版柴可夫斯基完全符合同类竞争者的水准，此外（正如该乐团所有的室内乐录音一样）还非常均衡。钢琴家斯特凡·门德尔（Stefan Mendl）既能主导，也能在整场演奏中通力协作。第二乐章的变奏开场轻柔，但迅速发展出极为多样的风格，变化多端地在柴可夫斯基万花筒般的情绪变化中移动，常常带着哀伤的抒情。

但这张唱片特别值得推荐的是收录了斯美塔那的《g 小调钢琴三重奏》，是作曲家本人在 1855 年首演的作品。三个乐章均为原调（home key），主题上有联系，但又迷人地多样，第一乐章的力度和速度对比强烈，第二乐章是一首极为宜人的谐谑曲 [标记为不激动地 (non agitato)，有一个更慢的间奏]，而回旋曲终曲能量充沛（尤其在这张录音中）。总而言之，这是一张真正的优胜唱片，各方面都值得强烈推荐。

18 首钢琴小品，Op.72

米哈伊尔·普雷特涅夫 Mikhail Pletnev（钢琴）

DG 2004 年现场录音

米哈伊尔·普雷特涅夫于 1986 年为 Melodiya 唱片录制了一版具有说服力的柴可夫斯基《18 首钢琴小品》，但限于刺耳的音效，钢琴音色不尽如人意。令人欣慰的是，这部全新现场录音的各方面条件达到了最高水准，当然也包括普雷特涅夫自己的贡献。他在这次录音中充满关怀、个性和杰出技巧的演奏为每首小品赋予了立体视角，使这些作品，无论形式还是内涵，都超越了音乐的"沙龙"名声，同时最大限度地发挥了钢琴的潜力。结果是启发性的，类似伊格纳茨·弗里德曼（Ignaz Friedman）对门德尔松《无词歌》极富启发性的再创造。

第五首《冥想曲》（Méditation）展现了普雷特涅夫与柴可夫斯基之间最极致的默契。旋律在小节线上走向清晰但又灵活地形成拱形，仿佛从不同乐器中出现，到达热血沸腾的中心高潮后，缓缓地消散在录音史上最令人陶醉的颤音中。在第八首《对话》（Dialogue）中，普雷特涅夫提升了柴可夫斯基的 *quasi parlando*（如说话般）所内涵的境界，仿佛一位大师级演员掌握了信手拈来的技巧和对时机的精准把握，非常清楚哪些台词要即兴式脱口而出。

值得一提的还有第十三首《乡村回声》（Echo rustique）中宜人的锐利音阶和音乐盒色彩。第十四首《悲歌》（Chant élégiaque）中渗入了李斯特第三首《爱之梦》的影子，关于如何在连绵的伴奏衬托下维持长旋律，简直相当于一门大师课。第九首《舒曼风格》（Un poco di Schumann）的基本脉搏如果更加严格，可能会使附点节奏和两处重要的突慢更明显像舒曼作品，但渐慢处理传达的内在逻辑无可否认。

音乐洞见的背后是超凡的技巧。例如，在第七首《音乐会波兰舞曲》（Polacca de concert）的尾声，交错的八度音以霍洛维茨般的凶猛释放，却没有一丝敲击痕迹；第十首《幻想谐谑曲》（Scherzo-fantaisie）中令人眩晕的快速三连音演奏达到了极度的平稳与控制力。普雷特涅夫以宏大风格呈现最后无拘无束的特列帕克舞曲，也确实让滑音摇摆了起来。这场令人迫切推荐的独奏会的加演曲目是对肖邦《升 c 小调夜曲》一份新颖自由的诠释。

钢琴独奏

彼得·多诺霍 Peter Donohoe（钢琴）

Signum Classics

俄罗斯和苏联的音乐与文化像河流一样贯穿彼得·多诺霍辉煌的职业生涯。他在 1982 年柴可夫斯基钢琴大赛中获得并列银牌，巩固了他与俄罗斯、俄罗斯音乐家和公众之间的关系，这份联系一直持续着。

我按下"播放"键，听到开头几个小节的时候，我的第一反应是"啊——这会很不错"。事实证明，这也许是近年来柴可夫斯基的钢琴独奏录音中最能从头至尾带来愉悦和满足感的唱片。演奏触键轻盈，透明清新，织体明晰，从开篇的《俄罗斯风格谐谑曲》（Scherzo à la russe）就进入了十足宜人的境界，让人不禁想知道，正如多诺霍在附录的内页中所问的，为什么柴可夫斯基的钢琴音乐在音乐会节目中如此罕见，"它包含作曲家所有独特的和声【与】美妙的旋律天赋"。

圣约翰 · 克里索斯通的礼拜

九首礼拜合唱曲

天使在哭泣

科里顿合唱团 Corydon Singers

马修 · 贝斯特 Matthew Best

Hyperion

45

柴可夫斯基的礼拜仪式配乐一直没有很好地把握住大众的想象力，他们跟随的是拉赫玛尼诺夫［至少随他的《彻夜祷》（All-Night Vigil）］。柴可夫斯基的风格整体比较内敛，不太关注以戏剧为特点的东正教庆典，而更关注思辨的核心，是另一个方面。拉赫玛尼诺夫可以靠炽热的喜悦招致崇拜，例如《彻夜祷》第一首；柴可夫斯基则更低调地接触神秘事物。然而，这部令人钦佩的《礼拜》唱片与他在人生不同时期创作的一些小型礼仪配乐生动地展现了丰富情感。他对音色的敏锐把握从未失灵。也许，它最吸引人的地方体现在那首女声三重唱和作为应答的合唱团的优美曲目《让我的祈祷升天》（Da ispravitsya），此处歌声美妙；他也能回应东正教传统的快速发声，如《礼拜》中的《信经》与最后一曲《奉主名来的王是应当称颂的》（西方的《降福经》）。如果有人还认为斯特拉文斯基发明了快速变化的不规则节奏，应该去听听他的俄罗斯素材源头，即民间诗歌、音乐以及宗教音乐。

马修・贝斯特的科里顿合唱团是东正教音乐的老手，他们带着对其织体和"配器"的敏锐洞察力呈现这些优美音乐。唱片录制地点在（不具名）基督教会场所，回响适宜，音效很棒。

浪漫曲

克里斯蒂安妮 · 丝托汀 Christianne Stotijn（女中音）
朱利叶斯 · 德雷克 Julius Drake（钢琴）
Onyx

这些歌曲大多都是关于死亡和失恋的忧愁故事。两首最著名的曲目拉开序幕:《在舞会上》(At the Ball),在忧郁圆舞曲的轻快旋律中回味强烈的单相思,然后是《只有那孤独的心》(None but the lonely heart)。你能想到的歌唱家都录制过这首曲子,从罗莎 · 庞塞尔(Rosa Ponselle)到弗兰克 · 辛纳特拉(Frank Sinatra),但丝托汀与过去的幽灵相比毫不逊色。她的音色是精力充沛的女中音,但稳定沉着,没有一丝经常让斯拉夫歌唱家扰乱歌词的颤音(丝托汀来自荷兰)。

《新娘的悲伤》(The Bride's Lament)是本张唱片的情感高潮。这段悲伤情绪的宣泄可能会过于煽情,但丝托汀和德雷克精准把握了情绪。钢琴部分极为出色:在各种意义上,这些曲目都是二重唱(奏)。此外,还有几首轻快的歌曲——《杜鹃》(Cuckoo)是 19 世纪 80 年代创作的 16 首儿歌之一,还有一首大约在同一时期创作的《吉普赛之歌》(Gypsy Song)。柴可夫斯基的歌曲完全称不上令人耳熟能详,这场精彩的独唱会应该会让更多人对它们产生兴趣。

雪姑娘

伊琳娜·米舒拉－莱希特曼 Irina Mishura-Lekhtman（女中音）
弗拉基米尔·格里什科 Vladimir Grishko（男高音）
密歇根大学音乐协会合唱团 Michigan University Musical Society Cho
Union
底特律交响乐团 Detroit Symphony Orchestra
尼姆·雅尔维 Neeme Järvi
Chandos

柴可夫斯基于 1873 年为亚·奥斯特洛夫斯基的《雪姑娘》写下配乐，虽然他承认这不是他最好的作品，但仍然保留对它的喜爱之情，所以当里姆斯基－科萨科夫同一题材的大型歌剧问世时，他很不高兴。爱情不顺的故事对柴可夫斯基有吸引力，尽管他不像里姆斯基那样渲染人与自然之间失败的婚姻。但是，虽然他平时对描绘自然界兴趣不大，一些惹人喜爱的曲目还是会让任何一位柴可夫斯基音乐爱好者乐于聆听。俄罗斯民俗庆典以及自然界与超自然界相互作用的强烈感也得以体现，尤其是在作品的前面部分。有一首愉悦的舞曲和鸟类大合唱，以及一首充满冲击力的冬日独白；出场较晚的弗拉基米尔·格里什科听起来仿佛有魔力。

娜塔莉亚·依拉索瓦（Natalia Erassova）［为切斯基雅科夫（Chistiakov）的 CdM 唱片录音］可以轻而易举地克服《列尔的第二曲》的快速发音，但没有把角色演活；米舒拉－莱希特曼则更加生动明亮。切斯基雅科夫的《忏悔日》游行节奏比雅尔维要稳健得多，因此更有庆祝和仪式感，而雅尔维直接呈现了一首欢庆曲目。两版表演都有不少值得称道之处，雅尔维稍胜一筹。

叶甫盖尼·奥涅金，Op.24

迪米特里·霍洛斯托夫斯基 Dmitri Hvorostovsky（男中音）饰叶甫盖尼·奥涅金；努契雅·佛奇莱 Nuccia Focile（女高音）饰塔季扬娜；尼尔·希科夫 Neil Shicoff（男高音）饰连斯基；莎拉·沃克 Sarah Walker（女中音）饰拉琳娜夫人；伊琳娜·阿尔希波娃 Irina Arkhipova（女中音）饰菲利普耶夫娜；奥尔加·鲍罗丁娜 Olga Borodina（女低音）饰奥尔加；弗兰西斯·伊格顿 Francis Egerton（男高音）饰特里盖；亚历山大·阿尼西莫夫 Alexander Anisimov（男低音）饰格列明亲王；埃尔韦·埃内坎 Hervé Hennequin（男低音）饰军官；谢尔盖·扎德沃尔尼 Sergei Zadvorny（男低音）饰萨拉茨基 / 巴黎管弦乐团 Orchestre de Paris；圣彼得堡室内合唱团 St Petersburg Chamber Choir / 谢米扬·毕契科夫 Semyon Bychkov

Philips

48

这场演出取得了全方位的辉煌成就。在这张音域宽广的录音中，作品在毕契科夫至关重要的指挥下焕发出惊人的生命力。无论是在唱片上还是剧院中，近来太频繁出现的情况是乐谱被随心所欲地解读，且规模铺得太大。毕契科夫没有犯这两个错误，他强调不同场景之间的统一，从不流连在比柴可夫斯基预设的更慢的速度中，但对他的歌手们来说也不会太快。

佛奇莱和霍洛斯托夫斯基是核心角色近乎理想的诠释者。佛奇莱提供了锐利而温暖的音色，完全沉浸在塔季扬娜的角色中。她自始至终都清楚对角色的力度要求，完全自信地表达乐句，热切抓住了女孩不切实际的弱点和在书信场景中的高度想象力，这场景中有极其必不可少的爱情觉醒感。然后，她展现了塔季扬娜与格列明携手后新获得的尊严，以及当最后奥涅金再次出现，想重燃她的浪漫情怀时她的绝望之情。

霍洛斯托夫斯基在这里完全如鱼得水。他的演唱同时具备柴可夫斯基要求他的反英雄式主角所拥有的温情、优雅和精致。他充分表现了奥涅金最初的轻蔑，对心烦意乱、受到羞辱的塔季扬娜——佛奇莱在此处尤为动人——的措辞优雅出众，并为自己的演唱注入了恰到好处的时髦，带着一种疏离的人

性。他在受到连斯基挑战时被点燃怒火，语气中带着一丝英雄气概，在圣彼得堡舞会上看到"新"塔季扬娜时，他变了一个人，一心一意。他、佛奇莱和毕契科夫合力让终曲到达了应有的悲剧高潮：确实，这段演出在本版解读中几乎难以忍受地动人。

希科夫自从为莱文（James Levine）（DG）录制过连斯基后，对角色进行了完善和扩展。他略带悲哀的唱腔很适合这位单相思诗人的角色，而且为自己的大段咏叹调赋予敏感的俄罗斯风格，充满重音的微妙细节，声音听起来状态良好，但他在拉琳的聚会上演唱"是，在您的房子"作为合唱的开场时，有些过于自负。阿尼西莫夫是表演格列明的典范，他的咏叹调音色和分句都很宽厚，却毫不过分展现自己。奥尔加·鲍罗丁娜是完美的奥尔加，性格奔放，稍带感性，完全符合剧本要求——同样，受人敬仰的俄罗斯老牌女中音阿尔希波娃饰演的菲利普耶夫娜也是一位出色选角。科文特花园版的菲利普耶夫娜诠释者莎拉·沃克在这里饰演一位富有同情心的拉琳娜夫人。同样来自皇家歌剧院的伊格顿饰演的特里盖讨人喜爱；但捷杰耶夫在剧院版中插部拖得过长，而毕契科夫再次精准把握了节奏。

歌剧唱片目录永远都会为经典的俄罗斯版本留出非常特殊的位置，但是，作为录音，它们自然被 Philips 唱片所超越，现在 Philips 版成为毋庸置疑的推荐之作 [1]。

1　本录音最初为 Philips 唱片公司录制。Philips 后为 DECCA 公司收购，所以最新版的唱片封面上使用了 DECCA 商标。

约兰塔

安德烈·邦达连科 Andrei Bondarenko、德米特罗·波波夫 Dmytro Popov、贾斯汀娜·桑波斯卡 Justyna Samborska、奥莱斯雅·戈洛夫涅娃 Olesya Golovneva、达利亚·谢克特 Dalia Schaechter、玛尔塔·瑞克 Marta Wryk、马克－奥利维尔·奥特利 Marc-Olivier Oetterli、约翰·修曾路德 John Heuzenroeder、亚历山大·维诺格拉多夫 Alexander Vinogradov、弗拉迪斯拉夫·苏利姆斯基 Vladislav Sulimsky / 科隆居尔泽尼希管弦乐团 Gürzenich-Orchester Köln；科隆国家歌剧院合唱团 Chor der Oper Köln / 迪米特里·契达申科 Dmitri Kitaenko

Oehms Classics

优秀的俄罗斯青年歌唱家奥莱斯雅 · 戈洛夫涅娃领衔本剧，饰演约兰塔。她扮演的角色多为轻松愉快的人物，如夜后、吉尔达、泽比内塔等，但也饰演过塔季扬娜等抒情人物。正如这份履历给人的预期，她的高音飘逸优美，她的咏叙调"Otchego eto prezhde ne znala"（为什么，直到现在，我还没有流泪？）充满温柔的脆弱。作为一名年轻、资历尚浅的歌唱家，戈洛夫涅娃的约兰塔比奈瑞贝科（Netrebko）更加饱满、深沉的女高音更胜一筹，可以说奈瑞贝科饰演这个角色的时机有点太晚。

亚历山大 · 维诺格拉多夫的柔和男低音坚如磐石，以出色的姿态饰演约兰塔的父亲——护女心切的国王勒内，比 DG 版糊涂的维塔利 · 科瓦廖夫（Vitalij Kowaljow）有力得多。弗拉迪斯拉夫 · 苏利姆斯基饰演的摩尔医生伊本－哈基亚拥有强大的男中音，将他带有东方语调的咏叹调表现得淋漓尽致。

闯入秘密花园的是与约兰塔订婚的勃艮第公爵罗贝尔（虽然他另有所爱）与他的朋友沃德蒙。考虑到角色出场之短暂，本剧的豪华阵容极为难得，安德烈 · 邦达连科饰演的罗贝尔光彩照人，可以轻松与瓦莱里 · 捷杰耶夫的 Philips 唱片中

的迪米特里·霍洛斯托夫斯基媲美。

男高音德米特罗·波波夫饰演的沃德蒙音色悦耳，令人陶醉。沃德蒙发现了在花园里睡着的约兰塔，爱上了她，并发现她目盲，因为她无法区分白玫瑰和红玫瑰。两人的二重唱是这部歌剧的核心，波波夫和戈洛夫涅娃的演唱极其感人，契达申科还在结尾处释放出大量的管弦乐音响洪流。除了饰演玛莎的僵硬女中音，大部分配角都拿捏得很好，在伊本－哈基亚施展奇迹般的医术治愈约兰塔后，科隆国家歌剧院合唱团为结尾的赞美诗贡献了充满活力的演唱。这是一部越来越值得关注的歌剧的顶级录音。

黑桃皇后

米沙·迪达克 Misha Didyk、塔季扬娜·塞尔杨 Tatiana
Serjan、拉里萨·迪亚德科娃 Larissa Diadkova、阿列克谢·希
什列亚耶夫 Alexey Shishlyaev、阿列克谢·马尔科夫 Alexey
Markov / 巴伐利亚国立歌剧院童声合唱团 Kinderchor der
Bayerischen Staatsoper；巴伐利亚广播交响乐团及合唱团
Chor and Symphonieorchester des Bayerischen Rundfunks / 马
里斯·扬颂斯 Mariss Jansons

BR Klassik

虽然《叶甫盖尼·奥涅金》是柴可夫斯基最受欢迎的歌剧，有个公允论调是《黑桃皇后》是他最好的作品。这部戏剧引人入胜，它要求表演让你相信格尔曼的心理堕落，因为从老伯爵夫人处得知三张牌的秘密的欲望吞噬了一切，包括他对丽莎的爱。

这部歌剧的唱片版很幸运，近几十年来主要由瓦莱里·捷杰耶夫和小泽征尔的录音主导，二者都是上世纪 90 年代初的录音。这张由马里斯·扬颂斯和巴伐利亚广播交响乐团录制的音乐会现场版光彩夺目，也加入了他们的行列。扬颂斯在指挥柴可夫斯基作品方面功底深厚（他为 Chandos 录制的交响曲系列仍占据一席之地），而且对歌剧的节奏把握万无一失，出色地营造了张力。他的巴伐利亚音乐家们以极富氛围感的演奏作为回应，闪亮的弦乐和深沉的木管色彩表现突出。

图书在版编目（CIP）数据

你喜欢柴可夫斯基吗 / 英国《留声机》编；刘亚译
. -- 南京：江苏凤凰文艺出版社，2021.9 (2023.4重印)
（凤凰·留声机）
ISBN 978-7-5594-5566-6

Ⅰ. ①你… Ⅱ. ①英… ②刘… Ⅲ. ①柴可夫斯基 (Tchaikovssk, Peter Ilich 1840-1893) - 音乐评论 - 文集Ⅳ. ① J605.512-53

中国版本图书馆 CIP 数据核字 (2021) 第 154537 号

你喜欢柴可夫斯基吗
英国《留声机》编　刘亚 译

总 策 划	佘江涛
出 版 人	张在健
责任编辑	孙金荣
特约编辑	雷淑容
书籍设计	马海云
责任印制	刘 巍
印　　刷	南京爱德印刷有限公司
开　　本	880 毫米 × 1230 毫米　1/32
印　　张	10.25
字　　数	160 千字
版　　次	2021 年 9 月第 1 版 2023 年 4 月第 2 次印刷
书　　号	978-7-5594-5566-6
定　　价	68.00 元

江苏凤凰文艺版图书凡印刷、装订错误可随时向承印厂调换